展览设计与布展工程项目管理的理论和实践

枣 林　王盈盈　王守清　编著

清华大学出版社

北 京

内 容 简 介

本书对展览设计与布展工程项目管理展开了较为全面、深入的探讨和梳理。理论方面，从项目启动到创意设计、施工管理及竣工验收等，以项目全生命周期视角抽出项目管理过程中需要关注的要点、重点及执行标准，同时对项目管理过程中重要模块进行详细阐述，比如风险管理、变更管理等；实践案例方面，针对常见几种类型的展览工程项目，以微观案例解读形式对管理实践过程做出具体、深入的分析。

本书将展览艺术设计和工程项目管理充分结合，内容具有新颖性、前瞻性和现实意义，本书适用于从事艺术设计与工程管理人员，希望对中国展览事业的发展起到推动作用。

图书在版编目（CIP）数据

展览设计与布展工程项目管理的理论和实践 / 枣林, 王盈盈, 王守清编著.—北京: 清华大学出版社, 2023.12

　　ISBN 978-7-302-65087-4

Ⅰ.①展… Ⅱ.①枣… ②王… ③王… Ⅲ.①展览会－陈列设计 Ⅳ.①J525

中国国家版本馆CIP数据核字(2024)第006380号

责任编辑: 张占奎
装帧设计: 陈国熙
责任校对: 欧　洋
责任印制: 沈　露

出版发行: 清华大学出版社
　　　　　网　　　址: https://www.tup.com.cn, https://www.wqxuetang.com
　　　　　地　　　址: 北京清华大学学研大厦 A 座　　邮　　编: 100084
　　　　　社 总 机: 010-83470000　　邮　　购: 010-62786544
　　　　　投稿与读者服务: 010-62776969, c-service@tup.tsinghua.edu.cn
　　　　　质量反馈: 010-62772015, zhiliang@tup.tsinghua.edu.cn
印 装 者: 小森印刷（北京）有限公司
经　　销: 全国新华书店
开　　本: 165mm×240mm　　印　　张: 15.25　　字　　数: 263 千字
版　　次: 2023 年 12 月第 1 版　　印　　次: 2023 年 12 月第 1 次印刷
定　　价: 108.00 元

产品编号: 096845-01

编委会

序言

 近年来，随着数字化技术的发展，中国展览业从数量扩张向质量提升进阶。在新形势影响下，设计教育与实践的大环境发生了许多变化，展览设计与布展工程项目管理也变得愈加复杂。作为展示设计教育工作者，笔者希望系统梳理多年来有关展览设计与布展工程项目管理的经验和思考。

 过去30多年，笔者一直投身于设计教育领域以及设计施工一体化实践，深知展示设计是一门实践性、应用性极强的专业学科。当我们在展示空间里还原那些匠心巧思创意频出的设计作品时，会发现展览空间艺术效果的实现不仅是作品表现形式的变化，还涉及各专业领域的跨越和交融。展览设计与布展工程项目管理人员需要完成从艺术设计到工程管理跨专业认知理解的积累，既要有艺术的理解与审美，又要熟悉展览设计与布展工程的技术标准与管理规范。

 艺术设计与空间场景的体验方式不同，使得展览工程项目的空间艺术实践不能单纯等同于设计领域向工程领域的转向。创作者以设计语言表达感受，以设计效果呈现和表达，这种线性的表达相对单一。当设计效果应用于实践时，观众需要借助于视觉、听觉、味觉、触觉等感知世界、形成思想。感知空间成为一个有机的整体，设计理念的表达不仅要遵循设计效果的指示，更要参考空间场景的作用，只有对空间特性、数字艺术、工艺结构等多学科了如指掌，并运用自如，方能完美呈现设计效果，精准表达设计感受。这些都带给展览工程项目实践与管理更多考验。

 展览空间利用各种具有特殊性、差异性、非标准化的陈列布展结构作为媒介，设计效果的实现既不像传统工程管理那样有法可循，也无系统的展览经验可以遵循。作为展览工程项目实践者，当我们把设计精力转移到空间实践中，同样面临着陌生领域的专业化挑战。为有力支撑设计效果的呈现和理念传递，

项目管理人员需要把握艺术呈现效果，利用材料特性给设计表现以途径。同时，当发生冲突时，项目管理人员要适度控制表现效果，以充分发挥空间场景的独特性质。为实现这一目标，项目管理人员时常要为某一细节效果的实现，反复实验不同材料，摸索不同工艺，为制造出特殊陈列布展装置，而持续与各行业和工种进行磨合。

正是有感于项目管理过程的不易，并深刻认识到空间艺术实践问题的凸显，激发了笔者撰写本书的动力。从实践者到管理者，多年来历经挑战也收获了磨炼，在不断摸索、创新中丰富了展览设计与布展工程项目管理的认知与经验，这些成长经历同时也赋予了本书创作更多的力量。从内容筹备到书稿确定，期间回顾过去三十多年间主持或参与的各个类型展览项目经历，不断完善展览工程项目资料，复盘总结项目经验，展开与艺术设计、工程管理、展览展示等多领域专业人员的充分交流，并结合多年创意设计理论研究与展览工程项目实践心得，梳理出展览设计与布展工程项目管理实践的内容体系。

本书对展览设计与布展工程项目管理展开了较为全面、深入的探讨和梳理。从项目启动到创意设计、施工管理及竣工验收等，以项目全生命周期视角抽出项目管理过程中需要关注的要点、重点及执行标准，同时对项目管理过程中重要模块进行详细阐述，比如风险管理、变更管理等，并针对常见几种类型的展览工程项目，以微观案例解读形式对管理实践过程做出具体、深入的分析，最终成就本书，为从事艺术设计与工程管理相关专业的人员提供参考。

本书将展览工程项目创意设计与工程技术衔接起来，既丰富了展览设计与布展工程项目管理的理论研究，又能通过合理的工程管理，使得设计效果的空间实现过程更顺畅、结果更饱满，从而实现展览设计与布展工程项目管理理论与实践的完整和自洽。对于展览工程项目实操者与参与者来说，希望本书能够在展览设计与布展工程项目管理实践方面提供有益参考，帮助他们找到项目管理思维方向，登高临远，更高水平地呈现展示设计。

2023年10月于北京"751D-Park"

目录

目录

导论

展示（display）一词来源于拉丁语，表示思想、信息的交流或实物产品的展览。其中，展览（exhibit）侧重于通过实物产品的陈列和展示来传递信息和交流思想。展览项目是由特定时空下艺术展品、科技展品、文物标本、学术成果和展示设备等多元内容组成的复杂系统，根据展览的使用时效划分为永久性场馆和临时性会展两大类型。其中，永久性场馆通常伴随固定资产的工程建设，建成后将具有长期使用属性；临时性会展则通常是临时搭建的空间，有较强的动态性和流动性，比如展销会、主题展览活动、产品宣发快闪展示等。本书主要针对展览设计与布展工程（简称为"展览工程"）编制项目管理手册，既包括永久性场馆内的设计与布展施工管理，也包括大型临时性会展的设计与布展施工管理。

展览工程在我国大规模发起和兴建，跃升为促进经济社会协调发展的重要角色（Song et al., 2013）。中国展览设计与布展工程项目将在未来保持高速建设态势。《中华人民共和国国民经济和社会发展第十四个五年发展规划和2035年远景目标纲要》（以下简称"十四五"规划）明确提出要"建成文化强国""发展社会主义先进文化""国家文化软实力显著增强"。如何保证展览设计与布展工程的展示设计和工程施工两个过程协调统一？如何提高展览设计与布展工程项目管理的质量和效率？这是中国展览事业高质量发展急需解决的问题。

本书基于展览设计与布展工程项目管理视角，以展览专业的承包企业为立足点，剖析展览空间概念、特征和主要管理内容，基于理论研究和实践经验梳理展览工程设计、施工、商务等全过程项目管理知识体系，并辅以多个经典项

目案例，旨在推动展览设计与布展工程项目管理的理论与实践发展。

第一节　展览空间的功能定位和发展概况

随着经济社会的发展日益多元化，现代展览空间的角色和功能在社会生活中发挥着越来越大的作用。展览空间具有收集、保存和维护人类文明进步和社会经济发展成果及生态环境演变资料，传承社会文化、促进文化交流，向社会大众传播和普及科学文化知识，陶冶人们的情操、提高人们的涵养并丰富人们的精神文化生活，培养人们的价值观，引导社会大众适应时代和社会发展，引导社会大众了解、欣赏及爱护生态环境和自然资源，提升地方或城市文化品位、营造商贸环境，以及促进旅游经济发展与繁荣等作用。

国际经验表明，当人均国内生产总值（gross domestic product，GDP）超过3000美元的时候，文化消费会快速增长。随着我国人民经济生活水平的提高，人民群众对精神文化的需求日益旺盛，越来越多的人走进展览空间，渴望在这里得到文化享受和精神愉悦，对展览空间寄予了殷切期望。比如，1949年新中国成立时，我国仅有25座展览馆，1978年年底全国文物系统有展览馆349座，进入21世纪后展览馆数量更是快速增长，2008年我国部分展览馆开始实行免费开放，进一步激发了公众的参观兴趣和热情（陆建松，2019）。展览空间的文化辐射力和社会关注度得到空前提高。随着我国综合国力的增强和社会的进步，中共中央从实现科学发展和促进人全面发展的战略高度，非常重视文化建设，大力推动公共文化服务体系建设。截至目前，全国广义概念的展览馆（含博物馆等）数量超过1000座。

展览事业是我国社会主义文化事业的重要组成部分，是国家文化软实力的重要组成部分，是公共文化服务体系建设的重要内容，其发展对于弘扬中华文化，建设中华民族共有精神家园，增强民族凝聚力和创造力，建设社会主义核心价值体系，促进人的全面发展，提高全民族文明素质，满足人民群众不断增长的精神文化需求，实现好、维护好、发展好人民群众基本文化权益，都具有十分重要的意义。

第二节　我国展览事业的政策历程

2011年，党的十七届六中全会提出了"努力建设社会主义文化强国"的

战略目标，指出要"完善覆盖城乡、结构合理、功能健全实用高效的公共文化服务体系"，要"大力发展公益性文化事业，保障人民基本文化权益""加强文化馆、展览馆、图书馆、美术馆、科技馆、纪念馆、工人文化宫、青少年宫等公共文化服务设施和爱国主义教育示范基地建设"。同年，国家文物局发布《博物馆事业中长期发展规划纲要（2011—2020年）》，指出"到2020年，要构建一个与中华文明成就和综合国力相适应的、特色鲜明、结构优化、布局合理、惠及全民的展览馆公共文化服务体系"。

2015年，中共中央办公厅、国务院办公厅发布《关于加快构建现代公共文化服务体系的意见》，要求统筹推进公共文化服务均衡发展、增强公共文化服务发展动力、加强公共文化产品和服务供给、推进公共文化服务与科技融合发展、创新公共文化管理体制和运行机制、加大公共文化服务保障力度，其中特别强调要"深入推进公共图书馆、展览馆、文化馆、纪念馆、美术馆等免费开放工作，逐步将民族展览馆、行业展览馆纳入免费开放范围"。2016年，第十二届全国人民代表大会常务委员会第二十五次会议通过了《中华人民共和国公共文化服务保障法》，其中公共文化设施是指用于提供公共文化服务的建筑物、场地和设备，主要包括图书馆、展览馆、文化馆(站)、美术馆、科技馆、纪念馆、体育场馆、工人文化宫。其中，第十五条规定"县级以上地方人民政府应当将公共文化设施建设纳入本级城乡规划，根据国家基本公共文化服务指导标准、省级基本公共文化服务实施标准，结合当地经济社会发展水平、人口状况、环境条件、文化特色，合理确定公共文化设施的种类、数量、规模以及布局，形成场馆服务、流动服务和数字服务相结合的公共文化设施网络"。自此，中国展览事业正式有了法律保障。

2017年，中共中央办公厅、国务院办公厅发布《关于实施中华优秀传统文化传承发展工程的意见》，提出"随着我国经济社会深刻变革、对外开放日益扩大、互联网技术和新媒体快速发展，各种思想文化交流交融交锋更加频繁，迫切需要深化对中华优秀传统文化重要性的认识，进一步增强文化自觉和文化自信；迫切需要深入挖掘中华优秀传统文化价值内涵，进一步激发中华优秀传统文化的生机与活力；迫切需要加强政策支持，着力构建中华优秀传统文化传承发展体系""更加自觉、更加主动推动中华优秀传统文化的传承与发展""充分发挥图书馆、文化馆、展览馆、群艺馆、美术馆等公共文化机构在传承发展中华优秀传统文化中的作用"。同年，党的十九大报告指出要"推动文化事业和文化产业发展。满足人民过上美好生活的新期待，必须提供丰富的

精神食粮。要深化文化体制改革，完善文化管理体制，加快构建把社会效益放在首位、社会效益和经济效益相统一的体制机制。完善公共文化服务体系，深入实施文化惠民工程，丰富群众性文化活动。加强文物保护利用和文化遗产保护传承"。

综上，伴随国家对于文化强国建设和文化惠民工程的不断投入，中国展览事业发展的政策环境越来越好。这不仅加大了展览工程建设需求，也对展览设计与布展工程高质量发展提出了更高要求。

第三节　我国展览设计与布展工程的现状和挑战

尽管我国展览事业快速发展，但与美国等发达国家相比，我国展览空间总量和人均展览空间拥有量均还有很大的差距。据统计，全美各类展览馆超过35 000家，甚至超过星巴克和麦当劳数量的总和。要达到世界发达国家的展览发展水平，要建成与中华文明和综合国力相适应的全国展览馆公共文化服务体系，我国还有很长的道路要走。结合国土面积、人口、历史文化和自然遗产等情况考虑，中国未来的展览馆数量至少应该超过10 000家。可以预见，未来10年甚至20年，中国展览工程建设将继续保持高速增长态势。

然而，与展览工程建设高潮形成鲜明对比的是，我国展览工程面临着诸多令人忧虑的问题。我国当前实践中存在"重建筑、轻展览"，展览设计与布展工程项目管理组织混乱，展览设计与布展工程项目管理流程与所在建筑物的总体工程管理流程存在"各自为政"等问题（马超，2015）。这不仅制约了展览设计与布展工程项目管理效率，还造成了公共资源浪费和财政负担。这些问题严重影响了展览设计与布展工程建设质量，导致不少建成的展览空间不能发挥应有的公共文化服务效能，甚至成为政府财政的包袱。

近年来在展览工程建设过程中出现这样或那样的问题，一个最关键的原因就在于展览设计与布展工程缺乏科学合理的工作程序可循，整个展览设计与布展工程项目管理往往处在一种非专业化、非程序化和非规范化的运作中。因此，加强展览设计与布展工程项目管理，建立一套展览设计与布展工程项目管理程序及规范，是当前展览工程实践中迫切需要解决的问题。这些问题也引起了学术界的广泛关注。比如，学者们深入剖析了展览空间的功能特点，其既有向公众开放的公共属性，也有部分付费的经营属性，还有对珍贵藏品进行收藏和保存的功能（朱雪梅，2019）。相应地，展览工程建设有其自身鲜明特征，

其施工过程既要满足建筑业相关标准和规范，还要满足陈列布展工程所需的特殊需求（王郁，2022）。由于陈列布展工程是一项涵盖基础工程性、装饰性和艺术性的综合型专业工程，其施工阶段往往存在着各类复杂的不确定因素，而且非定额标准的工程投资额占较大比重（张舒爽，2021）。这使得展览工程建设管理的难度较大。已有文献虽然已针对展览工程建设中的施工技术、BIM技术、布展工程管理等问题做了深入研究，但尚未有文献从整体项目视角系统讨论展览工程建设管理的特点、风险和对策等问题。这不利于展览工程建设的高质量发展。

为了引起各级政府和展览界对我国展览空间建设问题的关注、讨论，改进和提高我国展览设计与布展工程建设质量，有必要对展览设计与布展工程项目管理建设实践经验以及相关规律进行提炼。

第四节　展览设计与布展工程项目管理概论

一、展览设计与布展工程项目管理特点

展览工程是一项复杂的系统工程，不仅程序多、专业性强、涉及面广，而且其运转有自己内在的客观规律（曹项尧，2012）。要确保展览内容的科学性、艺术性以及展览设计制作工艺的严肃性、技术的可靠性、造价的合理性，必须确立科学合理的工作程序，并对每个程序提出明确、规范的管理要求（赖志文，2010）。展览工程除了包含固定的工程建设活动之外，还具有诸多艺术创作和设计带来的非标准化施工建设活动。展览设计与布展工程特点在于流程的协同：

（1）一般工程管理流程：项目规划、项目可研、设计概算、施工图深化设计、招标采购、施工组织、验收、移交、结算、决策和审计等管理内容。

（2）布展工程管理流程：概念设计文本、形式设计方案、陈列布展大纲、展品制作任务书、布展方案等内容。

上述两条流程都需要投入大量的人力、物力，还要有配套的实施落地、管理和协作能力。不仅如此，展览工程项目中那些创意设计、特殊设计内容对工程施工、展品制作和管理环节产生许多特殊需求，包括施工工艺及材质的特殊要求、强弱电施工位置调整、消防人防工程施工方案调整、计算机和多媒体的应用、虚拟展示和AI等无形/非物理展示等内容。

综上，展览设计与布展工程项目管理过程需要多个专业的协同和合作，

需要在承包合同约定的时间内对工程施工的特定管理要求和变化达成共识。因此，展览设计与布展工程项目管理具有专业综合、接口众多、平行作业等特征，其项目管理流程有必要借助协同理论进行科学设计。

二、展览设计与布展工程项目管理目标

展览设计与布展工程项目管理是一门"平衡"的艺术，也是标准、规范的科学。项目管理本身是一次过程，不是目标。项目成功是项目实施的最终目标，也是项目关系人的众望所归。通过复制典型成功项目管理经验，将项目管理有效应用于任何临时任务，使得展览项目管理工作有据可依、有章可循。展览设计与布展工程项目管理目标主要包括质量、成本、工期三个模块，具体包括以下几项：

（1）合理安排进度，有效使用资源，确保按期完成和不超预算；

（2）加强项目的团队合作，提高项目团队的战斗力；

（3）降低项目风险，提高项目实施的成功率；

（4）有效控制项目范围，增强项目的可控性；

（5）尽早发现项目实施中的问题，有效进行项目控制；

（6）使得项目决策更加有依据，避免项目决策的随意性和盲目性；

（7）让观众视觉和感官满意、印象深刻、知识收获满意；

（8）甲方满意，包括设计效果、施工工艺、造价、工期等各方面。

综上，展览设计与布展工程项目管理是一种正式的、制度化的沟通方式。项目管理手册是项目和项目管理基本情况的集成，其基本作用是为了项目参加者之间的沟通（周平，2012）。做好一本展览设计与布展工程项目管理手册，有助于提高项目基本信息透明度，提高工作的程序化、规范化，能让刚进入项目的参与者、工作经验不那么丰富的实践者快速地熟悉项目情况和过程，提高项目管理效率。本书站在展览空间专业承包企业的视角，为展览工程作为建筑工程局部改扩建或整体新建情境提供可参考的知识体系和经验总结。

三、展览设计与布展工程项目管理阶段

展览设计与布展工程实施场景包括已建成展馆(永久展馆)和新建展馆(临时展馆)两类。每个项目根据承包合作模式、业主单位需求、项目时空边界条件等不同，对每个阶段的任务和内容约定也会有所不同。不过，展览设计与布展工程项目管理都可划分为以下三个阶段（枣林等，2022）。

（一）概念设计阶段

概念设计是展览项目管理的第一阶段，也是整个展览项目管理最有含金量的阶段。概念设计阶段的质量决定了一个展览项目最终的品质上限。这个阶段是一项集学术、文化、思想与技术的艺术创意过程，是一项复杂的智力劳动。这个阶段的项目管理内容包括展览传播和教育目的等需求识别，展览主题大纲提炼和演绎，展览内容逻辑结构策划，展示内容取舍安排，展品组合及其分镜头策划，辅助展品设计依据及创作要求，展览传播信息层次思考等。根据实践经验，这一阶段主要包含三个步骤：首先研究展览学术资料和展品形象资料等素材；其次结合展馆传播目标进行客户展示需求与受众需求分析；最后按照展览表现的规律和方法进行二度改编和创作，将前期的学术资料、展品形象资料转化为可供形式创作设计的内容"剧本"。这一阶段不仅需要极高的艺术创作能力，还需要充分的时间保障。

（二）形式设计阶段

形式设计是展览项目管理的第二阶段，是将艺术创作方案转化为建设施工方案的过渡阶段。虽然展览内涵是展览项目建设的灵魂，但展览的表现形式也非常重要。作为一种视觉和感观艺术，展览项目最终建成的状态是感性的，是可以被观众所喜欢，也能够通过视觉等感观方式与观众进行信息和知识分享交流的。这个阶段的项目管理内容包括概念深化设计、空间布局设计、平面布局设计、参观流线设计、空间氛围设计、图文版面设计、艺术类辅助展品设计、科技类辅助展品设计与研发、展示家具和道具设计、展厅基础装饰工程规划、展品展项制作与布展计划等。根据实践经验，这一阶段主要包含三个步骤：首先将展览文本进行深化设计和形式设计，产出相应的设计图纸和方案；其次从展览需求角度提出建筑空间设计需求；最后制定展览陈列施工制作方案。这一阶段不仅对工艺美术、活动管理和建筑设计的综合管理要求很高，还对资金预算和保障有很高需求。

（三）现场施工阶段

现场施工是展览项目管理的第三阶段，是将陈列布展设计转化为建筑设计并进行展馆施工建设的过程，是经典的工程项目管理环节，但同时又具有展览项目自身的管理特色。这个阶段的项目管理内容包括建筑设计、结构设计、设计概算、工程立项、施工图设计及深化设计、施工图交底和进场前准备、现场

施工管理、设备材料招采、变更和洽商管理、工程款支付管理、竣工验收、结算、决算和审计等。根据实践经验，这一阶段主要包含三个步骤：首先进行展馆建筑设计，充分吸收陈列布展设计所提出的需求；其次进行展馆结构设计，产出初步设计图纸及工程造价等，同时沟通工程立项或手续合规事宜；最后完成工程施工。这一阶段不仅需要投入很大的资金、人力和物力，还要保证工程合法合规。

开展展览设计与布展工程项目管理实践的组织主要为工程企业。展览工程企业必须具有敏锐的目光，引进新型的适用于展览工程项目的土木工程管理系统，建造创新型企业及项目管理文化，任用创新型复合型人才，这样才能真正建立起高效的展览设计与布展工程项目管理模式，从而提高企业价值和产值。本书把展览设计与布展工程项目管理设定为工程项目管理中的一个子项，以专业分包或者甲方直接指定分包方式实施。在不同的合同管理关系下，展览设计与布展工程项目管理具有不同的管理目标、任务和特色，本书主要聚焦于当前设计和工程管理实践中的共性来提炼和归纳，形成具有广泛适用性的展览工程项目设计与工程管理框架和要点。

理论篇

第一章

项目管理总则

第一节　项目管理的基础知识

项目管理是管理科学的一个分支，同时又与项目相关的专业技术领域不可分割。所谓项目管理，就是将知识、技能、工具与技术应用于某一项目活动，以满足既定的目标。美国项目管理协会（Project Management Institute，PMI）的《项目管理知识体系指南》（*Project Management Body of Knowledge*，PMBOK）（第6版）指出，项目管理是通过合理运用与整合42个项目管理过程来实现的，并可以根据其逻辑关系，把这42个过程归类成5大过程组，即启动、规划、执行、监控和结束。

为了管理好一个项目，通常需要满足以下基本要求：准确识别需求；在规划和执行项目时，能处理好不同利益相关者的各种需要、关注和期望；能平衡各种相互竞争的制约因素，主要包括范围、质量、进度、预算、资源以及风险。不同项目会有不同的制约因素，项目经理需要特别注意。

目前，国际上主要有两大项目管理的行业组织，即以欧洲为首的体系——国际项目管理协会(International Project Management Association, IPMA)和以美国为首的体系——美国项目管理学会（PMI）。国际项目管理协会推出的"国际项目管理专业资质认证标准"（IPMA Competence Baseline, ICB）将项目管理者的知识和经验分为28个核心要素及14个附加要素进行考核。美国项目管理学会卓有成效的贡献是开发了一套项目管理知识体系，即PMBOK，目前已更新到第7版，颠覆了过去6版的体系，提出了价值管理，但原体系仍有很强的应用价值。

项目管理知识体系是说明项目管理专业范围内的知识总和的概括性术语。国际项目管理界普遍认为，广义的项目管理知识体系范畴包括三大部分，即一般管理的知识、项目管理特有的知识和项目相关应用领域的知识。其中，一般管理的知识领域包括企业管理中日常运作的计划、组织、人员安排、实施和控制等，还包括一些辅助的学科，如法律、战略规划、后勤管理和人力资源管理等。项目管理知识领域与一般管理知识在很多领域相互交叉或对其有所修正，譬如组织行为、财务预测、计划等。项目相关应用领域是指某些项目所从属的应用范围。

第二节 展览设计与布展工程项目管理的特点难点

一、展览设计与布展工程的特点

展览工程项目所对应的建成场馆既要考虑静态的建筑、展品，还要考虑动态的参观路线。其发生过程既包含艺术设计和创作过程，也有标准化和法定的工程管理过程。而且，展览设计与布展工程项目管理的场地既有传统的展馆更新改造，也有商务楼宇某个局部的改建，还有新建的专用展览场馆等。相应地，展览设计与布展工程项目造价也从几十万到上亿甚至百亿不等。其建成后既是商品展示、会议交流、信息传播、经济贸易等的场所，也是国民思想教育、科普教育等的场所，不同属性的展览项目管理过程有着不同的政治、经济或社会功能。面对展览项目建设过程的复杂性、综合性，既要认识到前期的展览设计对建设过程的重要影响，也要认识到建成后的展览运营对建设过程也有重要影响，因此，有必要将"协同"作为展览设计与布展工程项目管理的基本原则，通过不同专业之间的协同来实现管理目标。

进入21世纪，人类经济社会生活中面临越来越多的"棘手问题"（wicked problem），"协同"理念被学者们提出，用于应付日益复杂的管理问题，形成"网络化治理""水平化管理"及"跨部门协同"等创新管理理论（Weber et al., 2008；周志忍 等，2013）。跨部门的协同组织是组织之间的协调与合作活动，与层级制的差异在于强调扁平化管理能力（Stephen et al., 2004）。协同组织强调组织之间形成协同条件以匹配彼此的职责和资源，还要具有维系组织协同的因素，包括共识、信任、协调及机制等（Ansell et al., 2008）。

展览设计与布展工程项目管理主要有两个方面的特点。

（一）陈列布展设计与工程设计协同

陈列布展设计既包括展览内容的艺术创作，也包括展览形式设计及其对建筑和结构设计的特殊需求。陈列布展设计大多是在既有的建筑中展开，在特定的建筑结构中构思空间布局、规划展项、创意内容，并对后续工程施工提出需求。因此，陈列布展设计的同时，需要将工程施工的特殊需求剥离并形成工程设计，两者相互协同推进。

陈列布展设计是为拟建成的展览空间属性、功能定调和画像的过程，其实现的可能性还要取决于建筑工程的结构设计，包括荷载、材料等的计算。工程设计则是通常意义上理解的建筑和结构设计。陈列布展设计和工程设计之间有很强的互动关系，两者有必要在项目管理过程中协同，包括资金和时间的协同。但是我国当前对陈列布展设计的重视程度不够，普遍存在将展览设计等同于一般室内装修工程进行管理的现象。这导致艺术创作和形式设计阶段的创意无法落地，因此有必要高度重视陈列布展设计与工程设计的协同。

（二）展览施工与总体施工协同

展览施工通常是一项专业分包工程或甲方指定工程，多见于既有建筑中的局部改造或新建工程中的专项施工。总体施工则是建筑物的结构、强弱电、装饰等一般建筑工程的施工过程。由于展览的许多创意设计无法按照既定的施工标准实施，因此展览施工通常需要向总体施工提出很多施工顺序、工艺标准上的新要求。展览项目管理过程中，展览施工和总体施工之间有很强的互动关系，因此两者有必要在项目管理过程中协同，包括进度和质量的协同。然而，我国当前建设过程中普遍忽视展览施工的特殊性，导致总体施工过程不考虑展览施工的特殊需求，结果要么是既定的创作目标无法达到，要么是因重新建设而增加成本。因此，展览施工与总体施工协同是展览项目建设过程中的关键机制。

展览工程项目启动后，项目团队首先出具总体规划书，然后分别开展工程管理和陈列布展管理两条流程，两者既相对独立、又紧密关联。这是展览工程项目协同管理的嵌套式流程中第一层协同。与此同时，展览设计与布展工程项目管理过程还要和总体工程管理流程相互关联并互提需求，这是展览工程项目协同管理的嵌套式流程中第二层协同。展览设计与布展工程协同管理示意如图1.1所示。

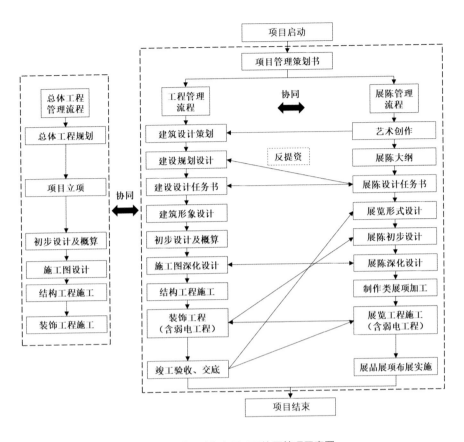

图1.1 展览设计与布展工程协同管理示意图

二、展览设计与布展工程的管理难点

（一）非标施工内容多

展览工程建设产品是在特定条件和要求下的产物。由于各个展览工程在文化思想、时代特征、教育理念、传播形式、受众群体和建设基础等方面的要求均不同，因此每个展览工程建设内容差异也很大。比如，中国共产党历史展览空间的地上工程为钢框架-劲性混凝土结构，为保证工程进度，其采用加大钢结构载荷力的施工方式来加快施工进度（刘红伟，2021）。比如，意大利里米尼一家展览空间要改造成音乐表演厅，其高精度的声学处理为施工过程中的组织和管理提出了新的要求，大大超越了原有建筑施工相关标准（Facondini et al., 2013）。还比如，醴陵国际陶瓷会展馆的地下室管线错综复杂，且专业繁多，因此传统的二维管线施工存在很大的局限性，主要体现在各专业协调、合

理安排各专业安装顺序、净空优化等方面，其机电管线施工采用BIM技术来改进管线安装工艺流程，提高了管线安装一次合格率及泵房优化效率，节约了工期（周鹏等，2017）。

（二）创新施工工艺多

由于展览空间设计阶段将产生创意和创新，因此其建设施工阶段也将产生较多的创新工艺和程序。比如德国的兰德斯加滕斯洲（Landesgartenschau）展览空间是由机器人采用计算机技术，利用木质材料精确建造而成，不仅在建筑结构上有创新，而且提高了木材资源的利用效率（Menges et al., 2015）。比如德国的法兰克福新展厅3号长达210m，建成时是欧洲最大的展厅，通过水平荷载作用下的桩筏基础应用，成功将自由跨165m的屋面拱推力引起的高水平荷载传递到底土，实现了大空间展厅的设计落地（Katzenbach et al., 2004）。比如，珠海航展中心主展馆工程为十一届中国航空航天国际博览会主展馆，由于其跨度、面积较大，又按抗17级台风设计，其结构设计采用预应力混凝土柱技术，来改善柱子的受力性能、抗裂能力（魏路等，2021）。

（三）变更洽商签证多

由于展览空间的陈列布展工程专业众多，包含装饰、多媒体硬件、多媒体软件、舞台灯光音响、模型、给排水、消防、暖通等，其中许多存在非标准施工程序和工艺要求（钱凤德 等，2012）。因此，展览空间的主体结构施工过程需要考虑布展工程的特殊需求，特别是布展设计的诸多创意导致现场施工的沟通协调难度加大，现场容易出现施工内容超过合同原有约定的情况，产生大量变更洽商和现场签证。比如，赣州市城市规划展览空间的一层大厅模型需要现场制作和安装，对于主体结构施工工期造成影响，经过洽商，监理人员需要首先对一层大厅的主体施工进行质检，然后对材料进厂加工、设备安装等环节实行"旁站"监督管理，确保不对主体工程造成破坏，也保证其他楼层施工正常进行，通过增加监理合同价格来确保工期和质量可控（郭益萍，2011）。

三、展览设计与布展工程管理的对策建议

（一）陈列布展设计与施工企业资格认定标准相结合

陈列布展包含美化装饰，但绝不是建筑装潢。陈列布展是一种特殊的艺

术创作活动，陈列布展人员对陈列的内容方案要有一个再创作的过程，即在对展览主题和内容方案及展览特定空间研究的基础上，运用形象思维，对展品和材料进行取舍、补充、加工和组合，塑造出能鲜明、准确地表达主题思想和内容的陈列艺术形象系列。但近年来在展览设计与施工中普遍出现的情况是把展览空间陈列布展工程等同为建筑装饰工程。为了规范展览布展市场，进行有序竞争，要选择真正擅长展览设计与施工的企业来承担展览布展工程的设计与施工，充分保障展览设计与施工的质量。

（二）展览形式设计和施工图纸技术标准相结合

博物馆展览形式设计和施工图纸主要有平面设计图、效果图、施工图以及工程费用预算的类别和内容等。一方面，博物馆建设方对展览形式设计和施工图纸技术标准提不出明确的要求；另一方面，博物馆展览设计和施工方提供给博物馆建设方的展览设计和施工文件的规格、内容、程度和数量等也不尽相同。这样，不仅容易造成双方的矛盾，而且容易对展览的实施造成诸多负面影响。因此，必须对展览形式设计和施工图纸技术标准做出明确的规范，使甲乙双方有章可循。

（三）展览设计与施工计费标准相结合

陈列布展不是建筑装潢，展览空间设计与施工计费标准也应该区别于建筑装潢业的取费标准。但由于目前尚无展览空间陈列布展工程的国家计费标准，在实际操作中，业主单位和国家审计部门往往以建筑装饰的国家标准来套展览空间布展工程的造价。因此，必须对展览设计取费予以额外考虑，才能提高展览专业企业的积极性。

第三节　展览设计与布展工程项目承包企业的组织架构

一、组织架构

展览工程项目多为专业分包项目，由总包单位或建设单位委托给承包企业。有资质或能力承接展览项目的企业可以是大型工程公司的一个分／子公司或一家独立的专业企业，前者通常在资金和资质上有优势，后者则通常在艺术创作上更具专业性。无论是哪类企业，其作为展览项目的承包方，都应以项目为中心建立矩阵型组织。企业总经理下设专门的项目事业部，每个项目的项目

经理及其助理是专职身份。其他部门的员工可能同时被分配到多个项目中，项目完毕后，可回到自己所属的部门。企业围绕展览设计与布展工程项目管理承包业务搭建的组织架构如图1.2所示。

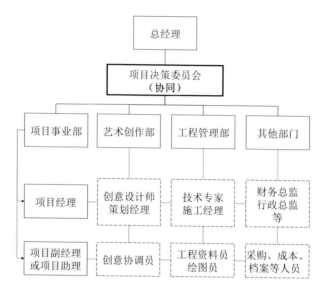

图1.2　展览工程企业的组织架构示意图

如图1.2所示，展览工程企业属于矩阵式组织。这既是基于展览空间建设需求增长以及展览工程经验还较为稀缺的特定时空环境，也是出于我国大部分展览工程企业的实际情况而编制的结构。这样的组织架构设置有助于提高项目决策和管理效率，表现为充分利用了企业资源、减少了人力资源的浪费，项目团队的责权利较为对等。不过，双重或多重汇报机制将导致资源冲突问题，需要项目经理和职能部门负责人进行经常的协调与沟通，而项目决策/协调委员会则发挥了协同功能。

需要说明的是，展览工程企业的组织架构不是一成不变的，而是具有成长性的。根据企业在展览市场的竞争力以及行业的发展情况，企业的组织架构可以做出动态调整，设置为具有不同控制等级的弱矩阵、均衡矩阵和强矩阵组织形式。比如，当企业的项目数量少时，适宜采用弱矩阵，即由项目协调员在职能部门间协调，其权力比职能部门经理小甚至无权。当企业的项目数量适中时，适宜采用平衡矩阵，即项目经理从职能部门中产生，其权力介于弱矩阵和强矩阵之间。当企业的项目数量多时，适宜采用强矩阵，即项目经理由事业部

总经理委派，其权力与职能部门经理相当。此外，项目事业部内部设置项目经理职业生涯成长路径，向企业员工公开发出项目经理岗位聘任需求，企业员工可自主提出担任项目经理的任职需求。这为员工竞聘或担任项目经理一职提供正向激励，从而有利于企业的规模化发展。

二、岗位层级

（一）公司总经理

总经理作为企业最高级别的负责人，负责在项目的关键里程碑节点做决策、重大事项做协调，以及项目之间的资源调配和风险管控。可以说，总经理是企业所有项目的终极责任人，也是为所有一线项目管理人员提供后勤保障的终极服务者。其核心目标是通过项目和企业管理来提高企业产值，其绩效与企业剩余价值挂钩，对企业所有者负责。

（二）项目决策委员会

项目决策委员会是定期论证项目的临时机构，为新项目是否投标、已承担项目重要节点做出决策。需要说明的是，项目决策委员会发挥协同作用，也起到"各司其职"和"凝聚共识"相结合的作用。与此同时，项目决策委员会也起到建章立制的作用，既包括企业层面的部门职能、机构编制和岗位任职条件标准，也包括项目层面的规章制度，以及资源和条件配置等标准化要求，以提高项目管理标准化程度。项目决策委员会以总经理为主任，各部门负责人为副主任，负责项目重大事项的决策和监督。

（三）项目事业部

项目事业部的总经理负责项目之间的人力调配和管理协调。隶属于项目事业部的每个项目经理负责每个项目的具体管理，一般是专职岗位，包括内部团队管理和对外谈判。同样隶属于项目事业部的项目副经理或项目助理在一个项目中起到辅助项目经理的角色，可以根据实际情况设置为专职岗位或兼职岗位。当员工资历尚浅时，他/她较适合担任项目助理，作为专职岗位。当员工资历较深时，他/她可以担任项目助理，且可以同时担任其他部门或项目的部分职责，因此在本项目上是兼职岗位。当然，具体岗位的设置和人员的配置也要根据每个项目的实际情况来确定。

（四）艺术创作部/工程管理部

艺术创作部通常是一家展览工程企业的灵魂和核心竞争力，是专业技术部门。其部门负责人根据项目经理需求为特定项目配备成员或提供必要支持，创意设计师通常包含平面设计、空间设计等。工程管理部最初可以是岗位的形式，设置在项目事业部。当企业成长为更大规模时，可以考虑独立设置工程管理部，为特定项目配备成员或提供必要支持。

（五）其他部门

其他部门主要包括行政、财务、采购等部门，其根据项目情况向每个项目调配重要岗位，包括工程经济、财务、验工计价、档案等岗位，也根据企业情况和项目施工需要聘用现已不在岗或内退人员，按照劳务派遣管理、聘用临时人员或做外包甩项处理等。此外，还负责企业层面的合格供方名录管理。每个项目必须在企业的合格供方名录中选择供方或分包商，其财务结算接受项目团队和职能部门的双重管理及复核。

第四节　展览设计与布展工程项目管理的钻石模型

展览设计与布展工程项目管理框架是一个钻石模型的框架。其中，第一个角色是客户专责及团队，也就是维护客户的这条线，其核心价值定位主要是两个职责：客户关系和竞争管理。第二个角色是方案专责及团队，其反映了承包企业的核心价值——方案解决能力，有相当的专业性和技术性，也是整个项目管理的核心难点，其重点职责就是负责解决方案的核心竞争力。第三个角色是交付专责及团队，交付环节需要灵活地、契约化地向甲方交付内容，同时还要对标合同要求来向甲方进行交付，从而提升客户满意度。钻石模型如图1.3所示。

一、客户专责及团队

客户专责及团队是钻石模型的输出端，主要职责如下：

（1）建立并维护客户关系。

（2）项目线索的发掘和商机评估。

（3）输出客户需求及客户资料，统筹竞标工作。

（4）成本概算、报价策略和相关风险识别。

（5）统筹竞标文件整合和述标工作。

（6）制定合同谈判策略、主导合同谈判、合同签署及项目回款。

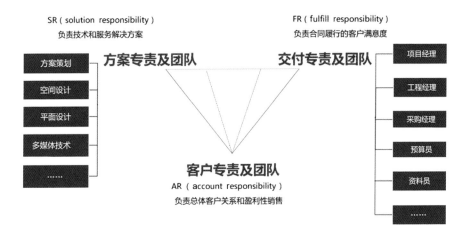

图1.3 展览设计与布展工程管理的钻石模型

二、方案专责及团队

方案专责及团队是钻石模型的技术端，主要职责如下：

（1）负责竞标方案策略、创意，输出有竞争力的竞标方案。

（2）识别竞标方案的风险及规避。

（3）交付过程中的专业解决方案输出（空间、平面……）。

（4）技术支持客户专责的客户关系维护。

三、交付专责及团队

交付专责及团队是钻石模型的中间端，是联系技术和客户之间的重要纽带，主要职责如下：

（1）总体负责合同履行、项目管理和验收交付。

（2）竞标阶段尽早介入，分析交付风险，保证有竞争力和可交付性。

（3）负责合同执行策略和相关风险的识别和规避。

（4）统筹交付阶段的各项资源管理（成本、质量、进度、供应商等），保障合同成功履行、项目验收交付。

第五节 展览设计与布展工程项目层面的管理流程和分工

一、基本原则

管理流程是利用资源将输入转化为输出的一组相互关联的协同活动过程。展

览设计与布展工程管理的流程主要分为两类。一类是以商务为导向，与开拓客户资源、市场营销和竞标洽谈有关的管理流程，主要涉及项目筹划和沟通；另一类是以产品为导向，与展品展项设计和工程管理等有关的流程，主要涉及项目组织和管理。这两类流程结合起来，才能完成展览设计与布展工程项目管理。

展览设计与布展工程项目管理两条业务流程需要相互配合、协同，才能高质量、高效率完成展览设计与布展工程管理项目。两条业务流程都要参照PMBOK的四个阶段项目管理来实施和执行。以下是PMBOK项目管理的四个阶段：

（1）启动。启动指项目组成立并开始项目或进入项目的新阶段。启动是一种认可过程，用来正式认可一个新项目或新阶段的存在。

（2）计划。定义和评估项目目标，选择实现目标的最佳策略并制订计划。

（3）执行。调动各方面的资源，执行项目计划。

（4）监控。监控和评估项目偏差，必要时采取纠正行动，保证项目计划的执行，以实现既定的项目目标。

项目经理要求既具备项目商务管理能力，又具备项目执行管理能力，要具有艺术设计、工程施工、合同商务、市场营销等复合型知识体系。项目经理是一个"万金油"的角色，要有领导力、沟通能力、责任心和抗压能力。

二、业务流程

对于展览设计与布展工程承包商来说，只有直接为外部客户提供价值的流程才是业务流程，因此，承包企业的项目管理流程以商务为导向，建构外向型的承包企业，才能获得更多的项目业绩。但是，以产品为导向的项目管理流程是公司行稳致远的内在功力，是源源不断获得项目的"压舱石"。此外，完整的管理流程还包含公司中后台管理流程，包括人力资源管理、财务管理、采购管理等。展览设计与布展工程业务流程目前主要划分为产品开发、市场营销、项目竞标、项目交付等四个环节的核心业务流程，如表1.1所示。

表1.1　展览设计与布展工程业务流程

编号	环节	内容
1	产品开发	从需求到市场，包括产品规划、产品开发、产品验证等
2	市场营销	从市场到线索，包括品牌传播、销售管理、渠道合作等
3	项目竞标	从线索到合同，包括方案设计、竞标述标、合同签署等
4	项目交付	从合同到回款，包括方案深化、施工管理、项目回款等

以商务为导向的流程是以承包企业整体利益和项目团队利益为导向的管理流程。这条路径四个环节实施恰当，承包企业的项目管理就具备标准化、规模化的水平。对每个环节的业务流程进行梳理，从规划层深入细化，落实到管控层和操作层，精心编排流程，形成丰富的流程文件，并且逐渐制度化、规范化、模板化，促成承包企业自身业务成熟度、竞争力的提高，推动展览工程项目的高价值、内涵式发展。

（一）产品开发流程

产品开发环节是从微观和宏观两个方面入手开展研究和开发。微观层面是指针对承包企业自身的艺术设计、创意设计、形式设计能力，将产品做细、做精、做强，从供给侧角度提高产品质量。宏观层面是指承包企业结合国家经济社会发展战略、行业发展状况，研判市场需求、结构和发展趋势，从需求侧角度提高产品准度。产品开发流程主要由分专业的技术部门掌握并制定相应管理办法。

（二）市场营销流程

市场营销是承包企业为了获取项目而创造、沟通、传播和传递客户价值，为顾客、客户、合作伙伴以及整个社会带来经济价值的活动、过程和体系，主要是指项目营销人员针对市场开展经营活动、销售行为的过程。

（三）项目竞标流程

项目竞标流程是检验承包企业竞争力的关键，有必要予以高度重视。具体而言，项目竞标流程主要有5个管控环节，包括竞标前期准备、制作竞标文件、输出竞标文件、合同谈判与签订、竞标工作复盘，如图1.4所示。

项目竞标流程的5个一级节点又能进一步细化为二级节点。二级节点已具有可操作性，主要有19个步骤。进一步地，为提高流程管控效率，还能将部分二级节点分解为三级节点，如表1.2所示。

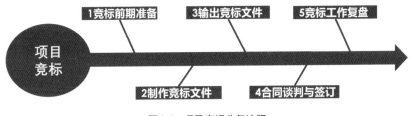

图1.4　项目竞标业务流程

表1.2　项目竞标业务流程具体节点

编号	一级节点	二级节点	三级节点
1	竞标前期准备	收集前期资料	获取供应商资格 正式反馈竞标意向 获取项目采购文件
2		分析前期资料	编写项目简报
3		组建竞标团队	沟通竞标团队需求 成立竞标钻石模型团队 采购竞标外协服务
4	制作竞标文件	确认项目需求	召开、执行"项目启动会" 参加"客户邀请会" 勘查项目现场
5		编制方案策划书	召开、执行"创意脑暴会" 召开、执行"设计沟通会" 召开、执行"专项沟通会" 输出最终设计图 整合、输出"策划设计提案"
6		准备标书文件	制作商务文件 制作技术文件 把控成本预算
7		输出标书文件	整合、校对电子版标书 打印制作标书 校对打印版标书
8	输出竞标文件		提交竞标文件
9		讲解竞标方案	述标前期准备 正式讲解竞标方案 述标后答疑
10			获得竞标结果
11	合同谈判与签订		成立谈判团队
12			确定谈判策略
13			执行合同谈判
14			评审合同草案
15			进行签约决策
16			合同签订、归档
17	竞标工作复盘		标后客户回访
18			竞标资料归档
19			召开"竞标复盘会"

（四）项目交付流程

项目交付流程是检验承包企业项目管理能力的关键，主要有8个管控环节，包括交付筹备规划、深化设计、专业制作、施工管理、现场变更、竣工交付、质保运维、交付工作复盘，如图1.5所示。

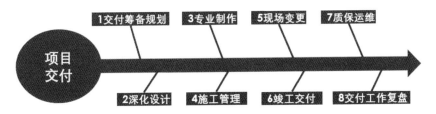

图1.5 项目交付业务流程

项目交付流程的8个一级节点又能进一步细化为二级节点。二级节点已具有可操作性，主要有37个步骤。进一步地，为提高流程管控效率，还能将二级节点分解为三级节点，如表1.3所示。

表1.3 项目交付业务流程具体节点

编号	一级节点	二级节点	三级节点
1			制订交付进度计划
2		制订组织计划	沟通交付团队需求 成立交付钻石模型团队 沟通甲方项目团队情况 建立交付资料管理文档
3	交付筹备规划	制订采购计划	供应商采购计划 推荐供应商 确认供应商 签署供应商合同
4		制订成本计划	提交确认书面"项目预算申请" OA确认"项目预算申请"
5		前期成本控制	收取项目首付款 支付供应商预付款
6			现场勘查复尺
7		深化设计输出	明确深化设计意见 深化设计方案及内部确认 深化设计方案确认
8	深化设计	施工图纸输出	深化设计交底 施工图设计 施工图内部审查 施工图确认
9			项目前审计

编号	一级节点	二级节点	三级节点
10	专业制作	内容统筹整理	收集现有内容资料 输出、确认核心内容框架
11		平面设计输出	施工图纸对接 设计并确认平面版式 平面图文内容确认 深化平面设计 平面设计校对 平面设计甲方定稿
12		交互设计输出	工程设计对接 交互脚本撰写、确认 UI原型风格设计确认 深化UI效果设计、校对 交互设计甲方定稿
13		视频摄制输出	工程设计对接 影片脚本撰写、确认 拍摄执行 后期制作 视频影片定稿
14	施工管理	进场综合准备	施工资格合规 施工条件准备
15		基础工程施工	现场放线 主要材料检查 现场工艺监督 施工进度监督 工程成品验收
16		陈列布展工程施工	主要材料检查 现场工艺监督 施工进度监督 工程成品验收
17		多媒体工程施工	设备检查 现场工艺监督 施工进度监督 工程成品验收
18		平面工程施工	主要材料检查 现场工艺监督 施工进度监督 工程成品验收
19		声光工程施工	设备检查 现场工艺监督 施工进度监督
20		现场施工进度控制	项目进度动态记录、汇报 进度重大变化说明
21		中期成本控制	汇报项目动态成本 收取中期项目回款 支付中期供应商付款

编号	一级节点	二级节点	三级节点
22	现场变更	明确变更需求	接收"项目变更申请表" 评估变更影响
23		制定变更方案	制定"变更备选方案" 内部确认"项目变更说明"
24		客户确认变更方案	与客户签署"项目变更确认单" 与客户签署"合同补充协议"
25		变更方案执行	采购物料、服务 现场质量控制
26	竣工交付	系统调试	系统调试计划 现场调试 调试整改 调试验收 交付材料整理
27		竣工验收	竣工验收计划 现场联合验收 验收意见整改 竣工验收确认 展厅整体交付 配合第三方审计 交付阶段全套资料归档
28		客户培训	整理培训材料 组织现场培训
29		项目结算	项目竣工回款 供应商验收付款 项目收支决算
30			项目绩效考核
31		交付增值服务	专业摄影摄像 制作社交分享作品
32	质保运维	定期维保	定期回访 系统保养
33		应急处理	应急保障计划 应急保障执行
34		结清尾款	收取质保尾款 供应商质保尾款支付
35	交付工作复盘		客户满意度调查
36			项目交付复盘会
37			全套资料档案整理归档（竞标+交付）

理论篇·第一章 项目管理总则

三、岗位设置

项目团队一般设置综合协调岗（项目经理）、财务和经济岗（经理或副经理兼任）、安质环保岗（副经理或助理兼任）、档案管理岗（助理兼任或持证人兼任）、专业技术岗（由艺术创作部按需调配）5个岗位，如甲方有特殊要求或项目实际需要，可增设物资设备岗和手续管理岗。这些岗位组成项目管理团队，相互之间也具有协同属性。

按照项目决策和实施的完整逻辑链条划分，常见的团队规模为16人左右，岗位具有专职和兼职相结合的特点，部分岗位可根据项目规模合并或分立。其中，项目经理和项目副经理（或项目助理）是项目的专职成员和责任人，其薪酬与项目绩效相关。艺术创作部和工程管理部的设计师、施工经理、工程资料员、绘图员等视项目需求作为专职或兼职成员，其他成员在项目对应阶段提供具体的支持。项目管理团队的岗位设置如表1.4所示。

表1.4　展览设计与布展工程项目管理团队的岗位设置

编号	岗位名称	岗位职责	层次
1	总经理	项目里程碑决策和协调	决策层
2	事业部总经理	项目决策委员会召集和项目经理配置	
3	项目经理	项目的内部协调和对外谈判	项目事业部
4	项目副经理或助理	协助项目经理，作为项目经理的B角	
5	创意总监	项目创意把控和上传下达	艺术创作部
6	策划经理	项目的形式设计方案	
7	3D设计师	项目的空间效果产出	
8	平面设计师	项目的视觉效果产出	
9	多媒体设计师	项目的多媒体效果产出	
10	工程总监	项目现场方案和变更洽商风险把控	工程管理部
11	施工经理	项目的现场工程管理和洽商谈判	
12	工程资料员	项目的工程档案管理	
13	绘图员	项目的施工图纸编制	
14	行政总监	项目的行政管理和上传下达	其他部门
15	财务总监	项目的成本管理和风险把控	
16	其他成员	项目的采购、成本、档案等管理	

相应地，展览设计与布展工程管理的项目团队主要包含以下工作职责：

（1）代表企业全面履行合同/协议义务，负责组织实施项目施工承包管理

职责。对供方等第三方单位进行指挥、协调和监督管理。

（2）负责与业主进行业务沟通和协调。

（3）负责工程项目安全、质量、工期、成本、环保等方面的组织、指挥、协调和监督管理。负责项目变更、调概索赔等经营工作。

（4）负责制定突发事件应急预案和突发事件处置的领导、指挥。

其中，项目经理主要包含以下岗位职责：

（1）组织建立、健全、贯彻、实施建设管理制度。

（2）完成项目进度、成本、质量和安全等目标。

（3）审核专项施工方案和新工艺专业细则，监督施工工艺标准的执行。

（4）协助处理施工过程中的重大技术问题。

（5）参与工程事故处理。

项目团队工作职责及岗位职责模板如表1.5所示。

表1.5　展览设计与布展工程管理的项目团队工作职责和岗位职责（样表）

项目团队工作职责			
项目名称：		部门：	
部门职责			
岗位职责			
序号	岗位名称	工作职责	工作标准
1	项目经理		
2	项目副经理或助理		
3	专业工程师		
4	专业设计师（可多人轮岗）		
5	资料文员		
6	安全员		
7	材料专员		

综上，结合前述原则、流程和架构等内容，可编制一个展览工程项目的管理矩阵。首先，一个项目可划分为项目前期、项目进场前、项目现场和项目结束四个阶段；其次，每个阶段项下分别罗列工作分解结构，作为流程节点，最后每个流程节点配置主责岗和若干配合岗位，保证每个节点都有对应的责任人和配合人来完成。承包企业对于一个展览设计与布展工程项目的管理业务流程和岗位责任矩阵如表1.6所示。

表1.6 承包企业的项目管理业务流程与岗位责任矩阵

	编码	任务名称	总经理	项目部总监	项目经理	创意总监	策划经理	空间设计师	视觉设计师	多媒体设计师	工程总监	施工经理	绘图员	采购核算等
1.项目前期管理	1.1	获得甲方需求			●									
	1.2	评估决策	●	●										◎
	1.3	需求整理			●		◎	◎			◎			
	1.4	项目启动			●	◎	◎	◎			◎			
	1.5	概念策划			◎		●							◎
	1.6	空间设计			◎			●						◎
	1.7	平面设计			◎		◎		●					◎
	1.8	设计交底			●	◎		◎			◎			◎
	1.9	成本测算			◎				◎				◎	●
	1.10	经济评价		●	●									
	1.11	确定报价			●									
	1.12	编制标书			●									
	1.13	获得中标通知书			●									

注：●表示负责，◎表示配合。

编码		任务名称	总经理	项目部总监	项目经理	创意总监	策划经理	空间设计师	视觉设计师	多媒体设计师	工程总监	施工经理	绘图员	采购核算等
2.项目进场前管理	2.1	空间优化			●	◎		◎						
	2.2	组建团队			●									
	2.3	建设方案			●				◎				◎	
	2.4	供应商采购			◎									●
	2.5	核算成本			●									◎
	2.6	合同调价		●	●									
	2.7	签订合同			●									
	2.8	施工图深化设计			●				◎				◎	
	2.9	平面深化设计			●				◎	◎	◎			
	2.10	多媒体深化设计			●				◎					
	2.11	客户确认材质与工艺			●							◎	◎	
	2.12	与供应商设计交底			●							●		
	2.13	评估施工风险			●							◎		
	2.14	对接法人办理手续			●							◎		
	2.15	项目组进场前会议			●							◎		

展览与展示设计与布展工程项目管理的理论和实践

编码		任务名称	总经理	项目部总监	项目经理	创意总监	策划经理	空间设计师	视觉设计师	多媒体设计师	工程总监	施工经理	绘图员	采购核算等
3.项目现场管理	3.1	现场复尺和划线			●							●		
	3.2	场外预制			●							●		
	3.3	进场准备			●							●		
	3.4	各专业现场施工			●							●		
	3.5	调试测试			●							●		
	3.6	工程变更和洽商			●									
	3.7	变更实施和索赔			●							●		
	3.8	展厅验收			●							◎		
	3.9	展厅使用培训			●							◎		
	3.10	移交甲方确认			●							◎		
4.项目结束	4.1	审计结算			●									◎
	4.2	财务报销			●									◎
	4.3	合同关闭			●									
	4.4	档案整理			●									
	4.5	项目归档			●									

第二章

项目启动管理

第一节　项目营销交底

项目营销交底的启动标志是项目中标且项目团队主要管理人员确定后，公司市场部人员（或获得项目的人）组织项目营销交底，相关部门和项目团队参加。营销交底的重点内容是由经营开发中心（投资发展中心）对项目总体概况、营销过程、合同重要条款、需要政府提供的担保或履约的重点、项目投资计划的控制、报价情况、内部招标参投单位名单建议情况等进行说明。

第二节　项目执行调查

项目执行调查的启动标志是完成营销交底后。承包单位组织开展项目执行调查，由项目经理带队，项目团队成员、供应商单位参加。调查结束后，项目团队需要撰写并发布《项目调查报告》，原则上应按以下格式撰写报告。

（1）工程概况：项目基本情况、工程特点和施工难易程度，主要工程数量，工程规模造价，建设、设计、监理单位，工期要求及建设意义。

（2）施工条件：工程现场情况，交通、供水、供电、通信情况，临时工程修建条件等。

（3）总体目标：工期、质量、安全、文明、环保、创优目标等。

（4）主要物资资源调查：资源分布情况、供应商基本情况调查等。

（5）重难点工程及主要风险(包括商务风险)。

（6）对设计方案和改善设计的初步意见。

（7）当前主要工作、相关要求及工程其他建议。

项目执行调查的主要程序包括三个环节，如表2.1所示。

表2.1　展览工程项目执行调查程序和内容

编号	程序	调查内容
1	准备工作	查阅、熟悉已掌握的设计文件和有关资料，对于重点部分应进行摘录
2		拟定详细的调查提纲，并根据实际情况安排具体调查计划
3		按照调查计划合理安排行程、交通、生活等
4		负责人要按职责进行人员分工，调查材料要逐项进行汇总
5		制定详尽的安全措施并付诸实施
6	现场调查	主要针对以下内容：工程概况、施工现场自然及社会环境调查、建设单位机构及运营方式、项目前期各项审批工作进展情况、勘察设计监理工作进展情况、重点工程设计方案、重大风险源分布情况、征地拆迁现状及计划、成本要素调查、材料供应及运输情况、项目管理策划基础信息等
7	调查报告撰写及发布	施工调查结束后，项目团队根据公司各业务部门调查要求、部署、内容提出书面报告，由公司工程管理部汇总并编制施工调查报告，经公司分管领导审批后下发，作为进行施工准备和编制指导性施工组织设计的依据

第三节　工程管理交底

工程管理交底的启动标志是项目执行调查结束后。项目经理牵头对项目团队进行工程建设管理交底。交底重点内容包括项目管理的责任矩阵、项目团队相关管理办法、工作流程，以及检查考核办法。

第四节　项目管理策划

项目管理策划的启动标志为执行调查结束后。项目团队根据合同内容和公司决策要求组织编写《项目管理策划书》，并报公司项目决策委员会，由其组织相关评审，评审结束后提报总经理审批。

《项目管理策划书》应依据下列资料编制：项目合同；建设方和项目其他利益相关方的要求和期望；项目情况和实施条件；建设方提供的信息和资料；

相关市场信息；公司管理层的决策意见。《项目管理策划书》应包括下列内容：项目概况；项目管理目标；展品清单；物资/设备清单；项目管理模式及分包模式；机构和部门职责；管理责任矩阵；项目实施要点；主要施工方案及布置方案；进度计划管理；资源配置计划；现金流分析；成本管控；合同管理；风险评估与对策；工程变更管理；安全质量管控重点及措施。

　　《项目管理策划书》依据公司审批意见修改完善后予以发布执行，项目经理组织对《项目管理策划书》进行交底，确保项目团队相关部门、人员、各项目团队明确自身的任务、要求及工作方法。

第五节　管理制度汇编

　　项目团队成立后，应根据业务需要，建立工作体系、完善管理制度，确保项目团队各项工作开展有据可依。项目团队编制的制度办法应包含但不限于本书之后各章节所涉及内容，并正式发布《项目管理制度汇编》。

第三章

设计和造价管理

第一节 设计管理

展览设计任务可根据项目进度划分为三个阶段，分别是标前方案设计阶段、深化设计阶段和施工图设计阶段。

一、标前方案设计

（一）标前方案设计内容

其中，方案设计主要发生在招标前，因此也可称作标前设计任务。招标前的设计任务又可细分为三个环节，分别是展览工程项目总体规划书、设计任务书和内容策划书（陆建松，2019）。

总体规划书是在业主单位论证项目阶段，服务于项目建议书编制的设计任务。这一阶段的设计任务是根据展览工程项目的基本情况、必要性、建设方案、可行性分析等内容，分析撰写展览设计与布展工程功能定位、性质定位、使命愿景、目标定位和现有资源五个方面。此外，总体规划书还要适当分析投资造价、建设管理内容、运营商业模式，以及观众参观体验的内容和形式等方面。总体规划书的编制目的是降低展览工程建设的随意性和不确定性，提高展览工程建设管理的科学性、可控性，保障展览建筑功能的适用性和合理性，外观造型的标志性和文化性，陈列展览的思想性、知识性和艺术性，以及制作布展工艺的严肃性、技术的可靠性、造价的合理性等。

设计任务书是在业主单位项目立项报批阶段，服务于可行性研究报告编制的设计任务。这一阶段的设计任务是明确展览空间功能，向建筑师提供明确的

建筑设计边界和要求。陆建松（2019）指出，各地博物馆建设工程的弊端往往是将其"按照普通基建工程"来常规操作，业主单位普遍对博物馆建筑设计任务书的编写和论证不够重视。实际上，不仅仅是博物馆，各地各行的展厅也同样面临这样的困境。因此，设计任务书阶段要将展览空间的收藏功能、展示功能、教育功能、行政管理功能、公共活动功能、营销功能、沉浸式体验功能等多方面功能予以确定、分区和协调，还要对各功能分区的空间需求予以明确，比如需要多少面积和数量的库房、陈列厅、公共活动空间、行政管理空间等。考虑到展览空间建成后要一定程度地向社会开放，因此设计任务书阶段还要明确功能动线的设计，包括观众和工作人员、展品和设备等的交流、活动等。

内容策划书是在业主单位筛选征集方案和承包商阶段，服务于需求沟通和投标书编制的设计任务。这一阶段的设计任务极具思想性、科学性、知识性和艺术感染力，是一家专业企业水平和能力的综合体现。内容策划书不能和陈列布展大纲混淆，不是展览文字大纲或展品清单，而是大纲和清单产出过程的描述，通过夹叙夹议方式，论述策划的思路及相应内容，具有丰厚扎实的学术涵养和系统严谨综述特点。它是展览空间形式设计和制作布展背后的"精神支柱"。按照陆建松（2019）的划分，本书也将内容策划设计分为三个转换环节，分别是学术研究成果和展品形象资料收集整理向展览学术大纲转换环节，向展览内容文本转换环节，再向形式创意构思和设计转换环节。内容策划书要政治正确、真实可信、目标明确、主题鲜明、叙事逻辑清晰、亮点重点突出，同时善用展品资料、辅助展品创作，并有简练的分级文字说明等。

（二）标前设计管理

项目团队结合业主需求、项目规模、技术难度、安全风险、质量要求、外部条件等边界条件，和企业层面的创意设计部门做好沟通，按业主单位的需求及企业的设计流程规定，管理标前设计任务，管理流程如图3.1所示。

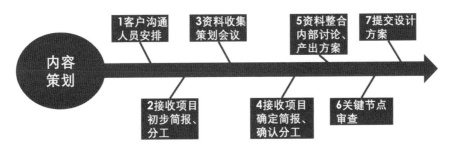

图3.1 设计部门内容策划和创意设计流程

在项目招标前的业主需求沟通阶段，设计师要尽量参与其中，以全面了解业主需求，引导业主确定需求。设计部门作为一家展览专业承包企业的核心技术后台，需要在每个环节精益求精，在每个环节充分沟通，对项目经理确认工作量，对外明确业主意图和需求，设计部门内部要群策群力，集中讨论创意创新要点，在方案提交环节要认真编写设计说明书。

多数设计师出身艺术专业，因此对于讲求流程化、标准化的项目管理流程不太适应。即便如此，还是要求每一位在岗的设计师严格按照制度规则行事，包括按要求存储过程性、结果性设计文档。每位设计师要按以下规范要求存储设计文件，如图3.2所示。

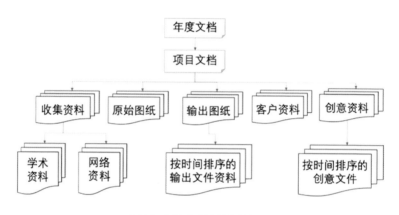

图3.2 设计文件资料存储标准

二、深化设计

本书将策划书之后、施工图之前的设计任务统称为深化设计阶段，包含设计和设计优化两个方面。通常，这一阶段与普通建筑工程管理相对应的阶段称作初步设计阶段。具体而言，这一阶段包含展示形式设计、展品展项制作两个环节，是展览工程施工和布展的实施方案，具有可实际操作性。建立在方案设计基础上的深化设计，应满足编制施工图设计文件的需要，整体要求接近实施阶段的设计文件。为保持与工程管理内容的一致性，下文将这一环节称作初步设计。

初步设计阶段通常发生于项目中标之后，通常要在招标阶段设计方案基础上进行优化，包括空间效果调整、材质工艺确认等。这一阶段需要与业主单位进行充分沟通和资料收集并分类整理，包括VI视觉文件、故事脚本、内容资

料、场地尺寸、空间高度、CAD图纸、三通一平情况等。而且，一旦图纸确认后，应认真组织图纸会审、设计交底工作，并将图纸会审、设计交底资料整理存档，建立设计交底和图纸会审管理台账。

这一阶段的设计任务主要是制定展览总体设计方案（展示构想、展示架构、展示空间设计、功能动线分析）、展示家具和道具设计、展示灯光设计、辅助展品设计、版面设计、多媒体规划、互动展示装置规划、常规的扩初设计方案（平面图和效果图）、深化设计方案、编制布展概算书等。

（一）点线面布局规划和设计

点线面布局规划和设计，是指在对博物馆陈列布展空间结构、陈列展览内容、参展展品以及表现方式进行总体分析研究的基础上，科学合理地划分和安排展示内容，包括各部分、单元、组和展示传播点的平面布局、面积分配以及观众参观动线，完成整个展览内容及其故事线在展示空间内的布局架构。这一阶段的投入时间、人力要足够充分，才能大大减少后面的调整和变更。不仅要面积分配、平面布局合理，内容主次分明、体系清晰，还要考虑到表现形式的恰当和可行，包括场景、雕塑、多媒体、体验装置等的体量、工艺、技术、材料、造价等。在点线面布局的同时，就要充分考虑到图文版面、实物展品、辅助展品等展示元素之间的有机配合，以及观众参观动线的合理性。

（二）展览展项媒介设计

展览空间媒介主要包含四类，分别是文物标本（历史类博物馆居多）、图文版面、辅助艺术品和多媒体装置。其中，图文版面主要是文字说明、图片、照片、图表等信息的组合，要追求"信息传达第一"的原则。辅助艺术品主要是知识、信息的传播媒介，包括灯箱、地图、模型、沙盘、油画、雕塑等。多媒体装置主要是指利用音频技术、影像技术、触摸屏技术、场景合成技术、虚拟现实技术、全息幻象技术、情景交互数字媒体技术、天象动感穹幕、网络媒体技术等表达信息的内容。多媒体装置已经成为当下展览空间展示中不可或缺的关键组成部分，利用数字媒体技术所传递的故事和信息更多、表达动态，触摸屏可大大提高体验功能，创造多种感官感受，提高互动成效。

（三）展示家具和照明灯具设计

展示家具、照明灯具设计是指陈列展览用的展柜、展具、展板、支架，以

及灯光效果、灯具品质等内容设计。其中，家具主要是展柜，要选择可靠、专业的展柜制造商，对通柜、独立柜、斜柜等的应用、性能、品质等做精心设计和排布，确保价格合理、成本可控，性价比高。照明灯具的选择是展览陈列布置的灵魂，照明能提供视觉体验，是一种设计语言，起到好的气氛烘托和信息引导作用，还有助于塑造高雅的艺术殿堂。照明光线的设计要注意紫外线、红外线、照度和暴露值等指标的控制和考虑，确保灯光科学、合理，而照明灯具的选择同样也要价格合理、品牌过硬。此外，利用多媒体技术，还能设计制作动态灯光、变色灯光等智能灯光。

三、施工图设计

（一）施工图设计内容

施工图设计任务是通过图纸把展览设计意图、陈列布展设计结果表达出来，制定成套完整、准确、协调、一致的施工图。效果图纸与施工图保持一致；施工图与实际制作保持一致；研究试验施工图与展位实际保持一致。施工图的完整性应根据不同展位、复杂程度、研制阶段区别对待，以确定施工图的深度。施工图设计的作用是指导实际施工，重点是结构设计，必须参照工程制图的国家标准工艺绘制，应形成所有专业的设计图纸，包含图纸目录、说明和必要的设备材料表、按照要求编制的工程预算书。施工图设计环节开始，要与普通工程施工衔接，采用建筑结构水暖电气等专业名词，细部尺寸、构造做法等都要详细说明、清楚表述。

施工组织设计任务是指施工组织设计和专项施工方案。项目团队要结合项目规模、技术难度、安全风险、质量要求、外部条件等情况，将施工方案划分为A、B两类进行管理。其中，A类为自主实施方案，即承包单位自行组织实施和管理的施工方案；B类为外部委托方案，即设计专业性强、委托供应商和外部单位来实施的施工方案。根据施组方案的类型，项目团队要实施"项目团队-分区"两级管理方式，负责编制、报批、沟通所有方案的施工组织设计，负责A类施工方案的实施、B类施组的评审和报批工作。负责按上级单位批复的施工组织设计和专项方案组织实施，对施组方案实施过程中出现的问题及时采取措施进行纠正，发现重大问题及时向上级单位报告；负责编制施组方案动态管理台账，定期向公司层面报告。

（二）施工图设计管理

1. 技术交底

项目团队应根据技术交底类别，界定各级交底权限。技术交底类别主要有：建设单位及设计单位交底、技术管理交底、施组方案交底、单位工程技术交底、分部分项工程技术交底、安全质量及环水保专项交底以及季节性施工措施交底等。项目经理负责对团队人员进行实施性施工组织设计交底，向供应商进行其他各类施组方案、作业指导书交底，指导监督各供应商、施工班组按要求对施工现场管理人员、作业人员进行安全技术交底。

2. 过程检查

项目经理每月对设计文件审核、施组及方案、技术交底、工程测量、试验检测等技术管理文件进行监督检查。对检查出的问题下达整改通知单，责令限期整改。项目团队应要求各施工班组定期组织一次施工技术管理检查，每次检查中对存在的问题书面通知提出整改要求，并报项目团队核备。

第二节　工程造价体系与造价管理

工程造价体系是展览工程筹划和实施的关键，将贯穿项目管理始终。无论是展览工程招投标、设计施工，还是市场营销、项目收尾环节，都离不开对展览工程造价的筹划和管控。但是，由于展览工程一方面发展迅速，另一方面行业自身类型多、种类杂，导致其工程造价体系一直处于行业规范缺失的状况。这不利于展览展示行业的可持续发展。国家近年来高度重视这一领域，积极出台了相关政策，予以规制和指导行业规范发展。2017年，财政部印发《陈列展览项目支出预算方案编制规范和预算编制标准试行办法》（财办预〔2017〕56号）。这是我国首次对陈列布展项目的预算编制进行规范，同时在一定范围内给出陈列布展工程的造价标准。该文件可以说填补了政府层面对展览空间和陈列布展工程预算指导的空白，具有重要意义。但是，该办法尚未对展览设计与布展工程工程量计算、造价确定及编制给予具体指导及规范。因此，截至目前，展览设计与布展工程工程量编制还处于自由生长的状态，一些地方完全脱离现有政策约束，另一些地方则照搬、套用现有建筑工程的做法。展览展示的行业生态堪忧！

本书参照陆建松（2019）和自身项目实践经验，梳理展览工程造价体系，为行业规范有序发展作出贡献。展览工程包含多个工程门类，结合展览工程特

点、规律和内容组成，可将造价划分为以下类型。

（1）基础装饰：包括展厅顶部、地面、墙面装饰工程以及电气工程等。

（2）展柜家具：裸柜（通柜、独立柜和斜面柜）、玻璃、灯具等。

（3）照明灯具：光源、灯具、控制系统、灯罩等。

（4）辅助艺术品：分平面和立体两类，平面的包括图文版面、地图、图表、素描、速写、壁画、油画、国画、连环画、漆画、版画、水墨画、水彩画、粉画、沙画、年画等；立体的包括模型、沙盘、景箱、场景、灯箱、半景画、全景画、雕塑、蜡像等。

（5）多媒体：包括多媒体硬件、操作软件和内容（拍摄、动画、剪辑），以及观众体验、影院等。

（6）其他：文物征集、修复和复制费；展览内容策划、形式设计费、展览工程监理费和艺术总监费；间接费（利税、运输、包装等；不可预见费等）。

展览工程造价体系作为项目概算编制的基本依据，其中，基础装饰通常占总造价的20%，展柜家具约占10%，照明灯具约占10%，辅助艺术品约占30%，多媒体约占30%。

当然，这是一个经验的估算和判断。不同的展览工程，其设计理念、创意亮点不同，会导致某一项造价特别高。比如，多媒体为主的项目中，多媒体的费用可能占到总造价的大部分；以灯光秀为主的展览项目中，灯具造价占比会大幅提高。考虑到展览设计与布展工程的特殊性，项目投标报价阶段宜采用固定总价合同方式，以减少后续的扯皮，也有利于承包企业的工作开展。

第四章

工程施工管理

第一节　进度管理

一、管理策划

《项目管理策划书》批复后，项目团队根据合同工期要求，组织编制项目进度计划，确定项目总体工期关键线路和里程碑节点目标，明确主要资源配置要求和工程施工方案，并报公司项目决策委员会和甲方确认。经公司和甲方确认审批的项目进度计划，项目经理组织公司领导、各部门负责人和项目团队进行交底，并正式行文下发。

项目团队按计划组织现场施工准备工作，当现场道路、临电、临水、测量和试验等方面达到开工要求时，项目团队在开工前填报并发出《工程开工报审表》，经监理、业主单位同意后方可开工。

《工程开工报审表》样表如附表C.1所示。

二、管理体系

承包企业通过项目决策委员会负责企业层面每个项目的进度管理，配置项目进度计划督察人员。项目团队成立以项目经理为第一责任人，由项目团队、供方负责人及施工班组长组成的项目进度控制体系，配备计划及调度工作人员，保证施工进度计划工作的有序开展。

三、计划编制和管理

（一）计划编制原则

由项目经理及其团队，根据合同开竣工日期、项目总工期以及项目进度计

划，制定项目施工进度目标，编制项目总体施工计划，确定项目施工总进度的重要节点目标，绘制横道图、网络图和形象进度图，并对工期进行优化。

根据项目总体施工计划，划分不同年度的施工内容，据以编制年度施工计划，并在此基础上按照均衡施工原则编制各季度施工计划。年（季）度施工计划属于控制性计划，应在上一年（季）末编制完成，编制完成后上报公司工程管理部审核，由公司主要领导或分管领导审批。项目团队工程管理部在季度计划的基础上编制月（周）施工计划，月（周）施工计划是实施性作业计划，应在上月（周）末编制完成并下达予以实施，月度计划同时报公司备案。

（二）计划编制发布

项目团队在每月底前1天，编制、上报下月施工进度计划，企业层面汇总审核后，报项目决策委员会审定，经公司总经理审批后，下达至各个项目团队和项目经理，并报业主和项目管理单位《工程进度计划报审表》，如附表C.2所示。

项目团队按照下达的月度计划，要求团队和各供方部门分解到周计划，制订执行计划的措施，合理安排施工，安排相应人员、机械、物资进场，保证计划按期实施。项目团队制订、下发计划时应按照制定的里程碑、关键、重要节点，在年度、季度、月度计划中明确。

（三）计划变更调整

经正式行文下发的各类计划原则上不做调整和变化。如因业主、设计、施工条件等因素发生不可抗拒的重大变化，导致计划完成发生严重偏差时，项目团队可将调整计划上报公司工程管理部，工程管理部核查确认、报请分管领导以及主要领导批准后，按照新的计划予以执行。

项目工期无论任何原因，发生较大延误的，应由项目团队项目经理牵头，项目团队各部门及涉及的工区(分部)项目经理参加，必要时参建的子(分)公司领导参加，召开重大工期延误对接会，并编制《重大工期延误调整专项策划》上报公司工程管理部备案。

原则上季度施工计划调整时间为每季度预算调整期间，其余时间不予以调整。季度施工计划下达后原则上不做调整和变更。计划调整后相关的设备、物资、人力资源等计划由相关部门分别进行调整。

项目团队报业主单位或监理单位的《工程临时延期申请表》如附表C.3所示。

四、计划实施和管控

（一）工期预警和保证措施

1. 项目工期预警管理

项目团队对本项目工期预警分为黄色、红色预警两种形式。对于列为红色预警的工期节点，项目团队应积极制定补救措施并及时上报公司领导，或根据具体滞后时间及整改措施落实情况，约谈供应商。对于约谈供应商后，采取措施不果断、资源投入严重不足，导致红色预警无法解除的，将相关情况上报公司工程管理部。项目团队工期预警类型如表4.1所示。

表4.1　项目团队工期预警类型表

序号	计划类型	绿色	黄色预警	红色预警
1	总进度计划	按期完成	滞后15～30天	滞后30天以上
2	季度/阶段进度计划	按期完成	滞后10～15天	滞后15天以上
3	月度进度计划	按期完成	滞后4~7天	滞后7天以上
4	重要节点计划	按期完成	滞后2~3天	滞后3天以上

2. 工期保证措施

技术人员认真阅读图纸，制定出合理有效的施工方案，保证各工序在符合设计及施工质量验收规范的前提下进行，避免返工、返修现象出现，以免影响工期。在每道工序之前，技术人员根据图纸及时上报材料计划，保证在工序施工之前材料提前进场，杜绝因材料原因影响施工正常进行。

正确进行施工部署，工序衔接紧凑，劳动力安排合理，避免窝工现象出现。制订详细的网络控制计划，分阶段设控制点，将影响关键线路的各个分部、分项工程进行分解，用小结点保大结点，从而保证总体施工进度计划的顺利实现。

质检人员在工序施工过程中严格认真，细致检查，将一切质量隐患消灭在萌芽状态，防止发生事后返工的现象。

（二）会议制度

（1）周施工交班会。项目团队每周组织召开施工交班会。一般由项目团

队领导班子成员、部门负责人和相关人员参加，如有重要或紧急事宜的安排和落实，项目经理须参加。

（2）月施工计划会。项目团队每月组织召开施工计划会。一般由项目团队领导班子成员、部门负责人及相关人员参加，项目经理、书记、总工、安全总监参加。

（3）年度工作会。项目团队每年组织召开研究项目整体工作的会议。一般由项目团队领导班子成员、部门负责人、相关人员和项目经理、书记、总工、安全总监参加，同时可邀请项目团队上级单位分管领导或主要领导参加。

（4）专题会议。为专题研究某项目团队或涉及多个项目团队进度管理存在的问题而召开。一般由项目团队主要领导或分管领导发起，相关部门、上级单位及外部单位参加。

会议纪要模板如附表C.4所示。

（三）进度检查

（1）月度检查。每月进行，一般安排在月度施工计划会前，由项目团队分管领导带队，各部门负责人参加，对当月工作开展情况进行检查评分。

（2）季度检查。每季进行，一般安排在每季度第一个月度施工计划会前，由项目团队主要领导带队，分管领导及各部门负责人参加，对当季工作开展情况进行检查评分。

（3）年度检查。每年进行，一般安排在次年第一个月度施工计划会前，由项目团队主要领导带队，分管领导及各部门负责人参加，对上年工作开展情况进行检查评分。

（4）专项检查。根据工作需要，针对施工现场存在的安全、质量、进度以及其他问题，项目团队应组织专项检查。

（四）协调管理

项目团队要针对对外接口、交叉施工、界面、工序转换等工作制定详细的交叉施工管理方案，协调明确责任范围，划定工区界面，有序开展工作。

属于供应商范围内的接口转换工作，原则上由供应商自行组织，项目团队进行检查督促。属于项目管理范围内各专业接口管理，由项目经理建立专门的对接机制，减少窝工抢工的发生。属于项目管理范围外与地方部门、业主单位或其他施工单位的接口管理，由项目经理牵头，与相关单位建立定期对接机

制，为施工创造条件，并将存在问题及相关建议及时反馈相关单位或部门协调解决。

（五）考核管理

项目团队下发的各类计划中，应明确各类资源配置计划。项目团队应及时对资源进场情况进行核查，并在周交班会上进行通报。项目经理应定期对进度情况进行检查评分，按照管理办法和综合得分情况对团队成员进行经济奖罚考核，并报承包企业备案。

项目经理负责制定节点目标的考核管理方案，根据业主单位制定的工期总体策划或里程碑工期，细化分解制定里程碑工期节点（关键节点）、标段重要节点（重要节点）和月度节点（一般节点）等节点目标，下达团队每个成员执行。

项目团队每个成员每月开展节点目标完成情况的互评互查和奖惩兑现。针对工期进度出现偏差大，可能造成严重不良影响，或可能影响到企业市场信誉或社会形象的问题，项目经理要及时上报承包企业领导，及时与业主单位等有关单位取得联系，召开专题会议，组织专项检查督察，及时解决问题。

（六）调度机制

项目团队调度岗位实行24小时(电话)值班制度，确保通信畅通；节假日时应提前将本项目值班名单上报承包企业综合管理部。项目团队负责按规定格式编制上报相关调度报表，月报、季报、项目管理报告等，并需项目经理签字确认。上报调度报表只需报送电子版本，签审的文字版本各单位应做好存档，做为调度业务检查的依据之一。

项目团队应建立工程信息和工程施工进度电子台账，主动整理、收集、登记有关工程信息和施工进度。有关工程信息包括：工程项目名称、业主、建设地点、合同价款、合同工期、监理单位、工程开竣工日期、施工计划、施组、施工方案和工艺、验工计价、变更设计、工程质量、安全施工、机械配置、劳力组织、物资采购、征地拆迁、施工进度、工程图片、重要施工会议等与工程有关的信息。

对影响重大的工程、遇突发情况、重要事件的工程应就工程进度、安全质量、存在问题、拟采取措施等综合情况每日17：00前向承包企业项目决策委员会简要汇报。

第二节　成本管理

一、管理策划

（一）管理目标

项目成本管理是在项目成本形成过程中，对所消耗的人力资源、物质资源和费用开支进行计划、监控、调节和限制，把各种费用控制在计划成本范围之内，保证成本目标的实现。

（1）成本最低化原则。在实行成本最低化原则时，在满足合同要求、质量要求、工期要求的前提下，进行多家比价，寻找成本最合理的供应商。

（2）动态管理与全面管理相结合的原则。抓住项目实施工程中的关键环节进行成本控制，即把主要成本投入到关键环节。全面管理是指在成本管理中要充分考虑到影响整个活动项目成本的各个环节，不留成本管理的死角与漏洞。

（3）责、权、利相结合原则。在整个活动项目实施过程中，项目管理相关人员在肩负成本控制责任的同时，享有成本控制的权力，同时项目经理还要对参与项目成本控制中的业绩进行考评，实行有奖有罚。只有真正做好责、权、利相结合的成本控制原则，才能收到预期的成本控制效果。

（二）进场前准备工作

项目进场后，项目团队应做好以下成本管理策划工作。

（1）结合招投标文件、施工合同、项目交底以及项目特点、管理模式等，开展验工计价、施工图预算、成本管理。

（2）与业主单位、项目管理单位、监理单位、咨询单位、供方等各单位建立沟通机制，掌握政府竣工结算相关政策要求。

（3）订阅地方造价信息等资料、搜集有关造价管理相关地方法规文件等，深入调查当地材料、劳务分包等市场行情，熟悉当地其他项目、类似项目的成本管理重难点。

（三）开工前准备工作

项目开工前，承包企业和项目团队应做好以下成本管理准备工作。

（1）公司财务部组织项目团队财务人员积极与项目业主单位财务部门、

当地税务部门、银行等相关单位取得联系，熟悉施工承包合同约定，掌握合同中关于计量支付的规定和相关外部业务处理流程，了解当地税收环境，理顺内外部经济关系，促进业务与财务融合。

（2）承包企业财务部对项目经理和项目团队财务人员进行交底，交底内容至少涵盖以下方面：财务管理制度、财务核算模式、资金管理、会计基础工作管理、预算管理、经济活动分析管理、税务管理等，项目团队应认真执行公司财务管理制度，结合项目实际情况，开展项目成本管理工作。

（3）项目团队应协助公司做好业主单位资金及时、足额支付沟通工作，以及供方管理资金合规拨付工作，以保障承包企业整体项目成本可控。

（四）过程中工作原则

（1）项目团队开工后及时编制成本管理筹划和执行方案，结合项目特点和项目管理模式，按照项目利益最大化原则工作。

（2）项目团队结合招投标文件及时开展施工图优化、验算工作。

（3）项目团队按季度开展成本分析，实行成本预警机制，每月28日前上报工程成本管理月报。

（4）加强供应商成本监管，搜集成本资料，过程中、竣工后编制项目成本分析资料。

（5）销项合同验工计价达到合同总价90%前开始暂定计价，积极沟通款项到账和供应商支付工作，准备编制工程结算报告，配合公司层面及时开展验工计价。

二、管理体系

项目团队按照工程管理相关政策要求和公司规定，设立专门的成本核算岗位，按照项目工经系统筹划要求负责项目工经日常管理工作；在项目建设过程中定期、竣工后及时编制项目工经管理总结。成本核算人员要具有较高的业务素质和政治素养，纳入公司财务管理系统，对工经管理工作进行合理的业务分工。

项目团队应当配置成本核算人员，切实做到成本核算、控制和资料完整。成本会计事项的处理，不能由一人负责办理全过程，必须由两个及以上人员处理，人员配置应当实行回避制度。

项目开工后1个月，项目团队应按照承包企业相关管理制度要求建立项目

预算、资金、双清、税务管理制度，并报承包企业备案。

三、过程管理

（一）全面预算管理

项目团队成立后2个月内编制项目全周期预算并履行内部决策流程，报公司审批后执行。全面预算每年编制一次，预算年度为1月1日至12月31日。根据实际情况可进行中期预算调整，并定期开展全面预算执行、分析、监控和考评工作。项目团队应按要求定期报告预算指标完成情况、差异分析等内容。

项目团队预算一经批复，原则上不予调整。如果由于市场环境、经营条件、政策法规等预算前提发生重大变化，致使预算的编制基础不成立，或者将导致预算执行结果产生重大偏差的，承包企业项目事业部可按规定的审批程序进行调整。全面预算的调整可分为预算内调整、预算追加和预算调减。

全面预算考评分为预算指标考核和预算工作评价两部分。预算指标考核应协调兼顾业绩导向型与真实导向型，与项目团队业绩考核合并进行。

（二）财务报表管理

财务报表是反映项目财务状况和经营成果的书面文件之一，项目团队在年度、半年度、季度终了时采用公司报表管理模块填制。

内部往来签认抵销完整。项目团队在编制报表时，需提前进行内外部对账工作，内部债权债务、现金流量等交易事项应抵销彻底，并附有抵销依据（如债权债务签认记录等）。对账的签认要求：项目团队要切实做好与公司内部关联方的往来对账工作，报送报表时需提供对账时的书面确认单，如余额不一致拒绝签认。

对外报送财务报告要求。项目团队向其上级或外部机构提供或披露财务决算报告和管理报告的，应按公司关于会计报表信息提供的相关规定执行。项目团队的内部财务管理报告只能向本单位和上级单位规定的对象提供，涉及对外提供的，必须按公司关于会计报表信息提供的相关规定，严格履行审批手续。

（三）税务管理

依法履行纳税义务，按照国家法律法规依法申报纳税。合理运用国家税收政策，有效开展税务筹划，降低企业税收负担。

公司统一牵头制定税务管理制度办法，统一组织开展财税政策研究、政策咨询指导和重大税务管理筹划工作。项目团队负责具体落实公司统一要求及组织开展本单位各项税务管理工作。项目团队应高度重视税务管理，科学制定税务管理工作方案，有效利用税收政策，合理进行税务筹划，切实降低企业税收负担。

（四）考核管理

成本管理考评工作由承包企业项目决策委员会组织，对所有项目团队进行全面检查评比，每年至少进行一次，覆盖所有项目团队和供应商，覆盖率100%。考评结果应和项目经理、团队成员绩效挂钩。

第三节　质量管理

一、管理策划

质量管理主要是依赖于质量计划、质量控制、质量保证以及质量改进所形成的质量管理系统来实现的。质量管理工作是一个系统过程，在实施过程中必须有一定的资源条件与项目质量要求相适应。实施过程中既要保证产品质量，也要保证项目管理质量。所以要求质量部门要独立、有效地行使职权，对项目实施全过程进行质量控制。

项目团队应开展项目质量管理工作的策划，包括但不限于学习质量管理法律法规、合同文件，掌握业主需求，熟悉设计文件，结合项目特点、工艺要求及业主的质量要求，辨识质量管理风险，确定质量管理方针，制定质量管理目标和质量标准，编制管理措施和管控方案。

项目团队应分解明确规定各类供应商的质量责任；确定各实施阶段的工作目标，提出质量控制点和需要进行特殊控制的要求、措施、方法及其相应的完成标准；对设计、工艺和项目质量评审有明确规定。根据项目组织结构的特点，把质量目标层层分解，按质量计划和工作包层层落实，一直落实到每个人。每一层次职责、权限、资源分配以及质量保证的措施都应该予以明确。

（一）质量管理方针

质量管理工作需要以质量求效益，以顾客为焦点，以质量赢市场，以品牌谋发展，全力打造优质精品工程。

（二）质量目标

依据公司质量目标，业主单位（建设单位）和其他相关方的需求和期望，确定项目质量管理目标，编制质量管理文件。

公司质量管理目标：杜绝一般及以上工程质量责任事故；交验工程质量达到国家、行业质量验收标准，符合设计文件和有关技术规范要求；单位工程一次验收合格率100%。

（三）质量管理计划

（1）项目团队应建立健全质量保证体系，制定并发布项目团队质量保证体系文件，并对质量保证体系的建设和落实进行有效监督。督促并落实设计图纸及施工方案中的质量工艺要求，组织加强材料、成品及半成品试验和检测工作，对施工过程中出现的质量问题及时督促整改。

（2）项目团队编制质量管理计划，组织开展科技创新、工法等质量活动，督促并收集施工过程中的质量检查、检验和影像资料，开展质量管理工作。

（3）项目团队应加强与业主单位、地方质量监督部门、供应商单位的协调沟通，督促各方加强质保期内故障、质量缺陷消缺，组织协调工序节点验收和竣工验收工作。

二、管理体系

项目团队应从组织机构、人员配备、规章制度、质量技术保证措施等方面落实质量体系管理。

工程质量实行终身负责制。项目团队切实加强质量管理，并按照国家法律关于建筑工程项目负责人对工程质量负终身责任的要求，各岗位人员对工程质量承担与本岗位职责相应的责任，凡工程质量不符合现行国家、行业有关法规、技术标准和合同规定的，应承担相应经济或法律责任；责任人因工作调动、退休等原因离开单位后，被发现工作期间违反国家有关建设工程质量管理规定、造成工程质量事故的，仍然追究其责任。

质量责任制应覆盖本单位所有部门和岗位。应根据其组织机构的设置及职能，分别制定出项目领导、管理部门的质量责任；根据本单位所有岗位设置及职责，分别制定出各岗位员工的质量责任。

项目团队应建立质量责任考核管理体系，定期对项目团队管理人员进行考核，做到职责明确、奖罚分明，形成质量工作事事有人管、件件有人抓的管理

机制，实现工程质量各项目标。

三、过程管理

项目团队按照职能定位，对质量管理工作主要履行质量控制、质量检查、质量改进和监督管理。其中，质量控制主要是通过监督控制项目的实施，将项目预搭建的质量与事先确定的质量标准进行比较，发现存在的差距，并分析形成这一差距的原因，进行及时的改正。质量检查是对最终成品进行再次检查，以保证质量达到预先设定的质量目标和质量标准，从而达到客户的要求。质量改进是为向客户提供增值效益，在整个活动项目过程中采取的提高活动和过程的效果与效率的措施。质量改进是消除系统性的问题，对现有的质量水平在控制的基础上加以提高，使质量达到一个新水平、新高度。监督管理任务包括质量管理体系的建立与运行、责任制制定与考核、质量管理制度制定与落实、关键环节质量管控、质量检查、优质工程申报等。

通过上述质量控制和质量保证活动，发现质量工作中的薄弱环节和存在的问题，再采取针对性的质量改进措施，进入新一轮的质量管理PDCA循环，以不断获得质量管理的成效。

（一）进场材料质量检验

项目团队应监督落实质量检验。项目开工前，制定质量标准、检验和试验内容；材料进场后，由材料、试验、技术等相关人员首先共同对进场材料进行外观、规格型号等方面的检查，材料人员要认真核对进场材料的质量合格证明材料；材料取样时，试验人员应通知建设单位代表或监理人员参加，取样人员应在试样或其包装上做出标识或封样标志，并由见证人员和取样人员共同签字确认。

（二）执行质量首件制

项目团队应监督所辖各部门推行工程质量首件制。工程质量首件制是按照"预防为主、先导试点"的原则，在分项工程中选择第一个施工项目作为首件工程，并将首件工程中的每一个工序作为首件工序，对每一道工序制定作业指导书和施工工艺方案，严格按照程序进行策划、修正、实施、验证总结，成熟后进行推广实施。通过全面推行工程质量首件制，以首件工程样板示范，引领后续同类工程标准化施工，以提高项目的施工工艺水平和技术质量管理水平，

提高工效，确保质量。

（三）关键环节作业指导书

项目团队应监督各部门加强质量过程控制。施工前，项目团队总工程师要会同监理单位组织各部门召开关键工序质量控制分析会，对影响后续施工质量或返工困难的关键环节进行重点辨识及梳理，制定作业指导书，对可能引发重大安全风险的关键工序还要制定专项施工方案，及时将作业指导书或专项方案进行发布。项目团队安全总监要组织监督系统对作业指导书或专项方案进行系统学习，制订施工过程监督检查计划，确保关键工序施工质量可控。

（四）质量监督检查

项目团队组织开展定期、不定期、季节性质量安全大检查，并通报工程质量情况。工程实施过程中，项目团队应监督各部门严格执行"自检、互检、交接检"的"三检制"，检查中发现问题及时纠正处理，并由现场质量检测员记入工程日志，预防和减少质量问题（事故）。

（五）隐蔽工程验收及旁站监督

应根据不同施工环境和季节变化制定相应的工程质量保证措施，并严格执行。建立工程质量验收标准清单并及时更新。项目团队应严格执行隐蔽工程检查验收制度。隐蔽工程经质检员检查合格后报监理工程师检查，检查合格后方可进入下一道工序；未经监理工程师认可，严禁下道工序施工。对重点、关键部位及隐蔽过程，下道工序完成后难于检查的工序作业进行质量旁站监督，项目团队要安排专人对关键环节进行百分百旁站，保留施工过程的相关记录及影像资料。

（六）质量问题（事故）处理

当发生质量问题或事故时，应立即按相关程序进行上报。出现质量问题，应由项目团队总工程师组织制定处理方案；发生质量事故应立即上报上级单位，由公司牵头组织参建单位确定解决方案。

质量事故的处理坚持"四不放过"原则，事故发生后由责任单位按有关规定程序逐级上报事故原因初步分析、事故直接经济损失、整改措施、现场复工情况及对事故有关直接责任人员的初步处理意见报告。

（七）成品质量保护

项目团队应监督进场原材料、半成品、中间产品、施工过程已完工序、分项工程、分部工程及单位工程，即从工程开工到工程竣工交付的全过程进行成品保护管理。项目团队工程管理部门在下达施工计划时，同步下达成品保护计划和措施，在进行技术交底时，向班组或作业人员提出成品保护要求，并在施工过程中监督指导作业人员对成品实施保护。项目团队安质环保部门对成品保护进行监督检查，发现问题立即下达整改通知，督促成品保护措施落实。

（八）工程关键节点核查管理

工程开工前，制定《关键节点清单及核查计划》，并报送项目团队、监理单位、建设单位审核批准。

关键节点核查前，项目团队组织进行自检自评，自检自评合格后向监理单位、建设单位提出关键节点核查申请。在通过监理单位组织的预核查后，由建设单位组织关键节点核查会议，项目团队要协助进行自检自评情况汇报。

在核查合格后方能组织进行下一步工序施工。否则，项目团队监督继续整改并重新申请核查，直至满足关键节点施工条件。

（九）测量、检测及成品保护管理

项目团队组织与建设单位委托的测量、监测、检测中心或机构建立日常工作联系机制，配合完成测量交接桩、控制点复测、监测点布设、混凝土配合比设计及验证、试验室建设等工作。

项目团队参与业主的日常巡查、专项检查，结合各相应工程进展情况，核查测量、监测、试验人员及设备是否满足现场施工需求。

项目团队督促建立测量、监测、试验人员及相关仪器设备管理台账，并要求其每季度进行更新，按要求开展相应工程范围内测量、监测及检测工作，并对其工作质量和安全负责。

已施工好的防水层须及时采取保护措施，不得损毁，操作人员不得穿钉子鞋作业。地面管根、地漏等不得碰损变位。地漏、排水口等处要保持畅通，采取保护措施。涂膜防水层施工后，固化前不允许行走踩踏，以防止破毁防水层。防水层施工时，要注意保护门窗、墙等成品，防止污染。

（十）施工影像管理

项目团队应建立施工影像管理制度，配备施工影像管理责任人及相应设备，对施工进度影像、项目公共关系影像、工程定点整体照片进行拍摄及管理。施工进度影像按工序或作业面实际施工情况拍摄。公共关系影像按项目团队或公共关系要求拍摄。工程整体照片在各工序开竣工前后拍摄；重点控制工程要根据作业流程进行拍摄。施工影像资料应由项目团队、企业工程技术、安全质量、调度等部门人员拍摄，安排专人负责统一归档管理。项目完工后，将定点照片整体合成，生成工程建设影像纪录片。

第四节　安全管理

一、管理策划

安全管理是为施工项目实现安全施工开展的管理活动。施工现场的安全管理，重点是进行人的不安全行为与物的不安全状态的控制，落实安全管理决策与目标，以消除一切事故、避免事故伤害、减少事故损失为管理目的。在项目团队组织机构成立及主要岗位人员到岗后，项目经理应对本项目安全管理工作进行策划，包括但不限于学习法律法规、合同文件，掌握顾客需求，熟悉设计文件，辨识安全风险，编制管理策划书，确立安全管理方针，制定管理目标，编制管理措施或管控方案，形成安全施工文明施工管控方案或质量安全管理手册等文件。

（一）安全管理方针

安全施工工作必须坚持人民至上、生命至上，把保护人民生命安全摆在首位，树牢安全发展理念，坚持"安全第一、预防为主、综合治理"的方针，从源头上防范化解重大安全风险。安全施工工作必须坚持"管行业必须管安全、管业务必须管安全、管施工经营必须管安全"的原则，强化和落实施工经营单位主体责任与政府监管责任，建立施工经营单位负责、职工参与、政府监管、行业自律和社会监督的机制。安全施工工作必须落实全员安全施工责任制，全面落实施工过程四大系统人员安全施工"管""监"责任，力争获得当地文明安全工地称号。

（二）安全目标

依据公司安全施工基本目标、施工合同约定目标以及施工风险项目实施计划安排，制定项目的安全施工总体目标及相关分解目标。安全施工基本目标：无死亡事故；无重伤事故，全年轻伤率不超过3‰；无火灾及重大交通责任事故；一般事故隐患整改率达95%以上；特殊工种全部持证上岗；施工现场安全合格率100%，优良率50%以上；满足公司与业主签订合同的安全目标要求。

（三）管控方案

项目经理应带领项目团队开展安全文明施工管理策划，编制项目安全文明施工管控方案，经承包企业、业主单位等各方认可后发布，作为全项目、全过程安全文明施工管控的指导文件。安全文明施工管理策划的主要内容及要求如表4.2所示。

（四）管理措施

安全管理措施是安全管理的方法与手段，管理的重点是对施工各因素状态的约束与控制。项目团队在安全管理方面按照"依法合规、公平公正、统放结合、强势管理"的原则，落实全员安全施工责任制，建立健全网格化、清单式安全施工责任体系。安全目标分解到人，责任落实到人，考核到人，安全目标分解到季度、月度并要求考核达标。展览设计与布展工程项目安全管理措施有以下几点：

（1）落实安全责任，实施责任管理。安全责任落实到人，项目经理是安全施工第一责任人。整个项目组的各级负责人以及供应商的各级负责人都要对安全事故负责。一切从事施工管理与操作的人员，依照其从事的施工内容，分别通过企业、施工项目的安全审查，取得安全操作认可证，持证上岗。特种作业人员，除经企业的安全审查，还需按规定参加安全操作考核，取得监察部核发的《安全操作合格证》，坚持"持证上岗"。施工现场出现特种作业无证操作现象时，施工项目必须承担管理责任。

（2）安全教育与训练。一切管理、操作人员应具备基本条件与较高的素质，进行安全教育、训练。进场前进行三级安全教育（企业级、项目团队、班组人员）。

（3）安全检查。消除事故隐患，落实整改措施，防止事故伤害。现场施工时派遣专职的施工经理以及安全员对现场施工安全进行检查，特别是安全

表4.2 安全文明施工方案主要内容及要求

序号	章节	主要内容
1	总则	写明编制目的、编制原则和编制依据等
2	工程概况	说明项目位置、项目基本情况、主要设计参数及项目特点、任务划分情况和机构设置情况,以及施工条件(地质水文气候条件、周边建筑物及管线情况、交通情况)等
3	工程重难点及重大风险源	分析工程管理重难点,辨识重大风险源,确定管理部门和责任人,明确管理流程及动态管理要求
4	安全施工总体管控方案	包括安全目标体系建设、安全施工组织机构建设、安全施工保证体系、安全施工责任体系建设等内容
5	安全施工管理制度	包括项目团队需要建立的主要安全施工"管""监"制度、工区需要建立的安全施工"管""监"制度及机械设备安全操作规程、岗位安全操作规程等
6	安全管理措施	包括基本保障措施(组织、管理、制度、技术等)、重大危险源专项管理措施(如深基坑、盾构隧道始发、到达掘进,矿山法隧道进洞、爆破,支架模板防坍塌、起重吊装、有限空间、轨行区、季节性、重要建构筑物管理等)、应急救援(体系组成、工作原则、组织机构、应急物资设备人员配备、报告与处置、培训与演练等)
7	文明施工环保管控方案	包括管理目标、组织机构与责任分工、管制措施(如综合管控措施、大气、水、噪声、固废等专项管控措施)
8	职业健康管控方案	包括管理目标、组织机构与责任分工、管制措施
9	绿色施工管控方案	包括管理目标、组织机构与责任分工、管制措施
10	标准化文明施工建设	包括创建目标、创建计划、创建要求等
11	附则	包括安全施工文明施工方案的制定、发布、管理、更新、解释等内容

帽、安全带、登高作业、大型结构安装以及现场加工作业。

(4)疫情防控。所有进入施工现场的人员,严格落实国家疫情防控政策,专资配备防疫物资,制定人员疫情管控流程。

(五)管理职责

项目团队主要任务是建立健全并落实公司安全施工管理要点、公司安全施工管理办法、全员安全施工责任制、安全风险分级管控和隐患排查治理双重

预防机制、安全检查等为重点的管理制度要求，对施工安全进行科学有效的管理，严控重大安全风险和易发惯性事故隐患，杜绝安全事故的发生，保障企业和全体参建员工的生命和财产安全。

二、管理体系

施工安全管理体系主要包括组织体系、目标及责任体系、制度体系、教育体系、风险控制体系、监督保障体系、应急管理体系、考核评价体系、文化体系等9个方面。项目团队组建成立后，主要领导应组织安质部门编写《项目安全施工监督管理办法》，就项目安全管理体系构建、主要安全管理任务等进行总体策划。

（一）体系构建

项目团队安全施工管理工作应贯彻落实国家有关安全施工管理一系列法律、法规、规范、标准，公司有关安全施工管理规定，以及地方政府和业主的相关要求。

项目团队在构建安全管理体系前，应系统收集和学习管理体系建设依据，主要包括(但不限于)以下文件：《中华人民共和国安全施工法》《中华人民共和国建筑法》《建设工程安全施工管理条例》《危险性较大的分部分项工程安全管理规定》《企业安全施工标准化基本规范》等国家及各级政府法律法规、规范标准；施工承包合同及建设单位制度要求，公司管理规定及各项安全施工管理制度要求，公司各项安全管理制度要求。

（二）组织体系

项目团队组建后，应成立以项目经理为组长，项目团队、专职安全管理人员等为组员的项目安全施工责任小组。其职责主要为：负责贯彻落实国家、行业有关安全施工（质量）法律法规和标准及上级单位有关安全施工的文件要求；建立、健全项目团队安全施工责任制度，组织制定项目团队安全施工管理制度，并监督实施；组织编制项目团队施工安全事故应急救援预案，并组织演练，组织较大险情的应急救援工作；组织实施项目团队安全检查和隐患排查，及时消除各类安全隐患，健全工区安全施工保证体系和各项安全施工管理制度，定期开展安全教育培训，安全施工费用有效使用；定期组织召开安全施工小组会议，分析安全施工工作形势；及时、如实报告施工安全事故，协助、配

合有关施工安全（质量）事故调查工作。

（三）安全施工责任制

项目团队安全责任体系的构建必须贯彻落实"安全第一，预防为主，综合治理"的安全施工方针，坚持"管施工经营必须管安全，谁主管谁负责"，落实施工人员"管""监"责任的原则，明确项目经理、安全管理人员、各供应商的安全施工责任，保障施工安全和员工健康，制定项目团队安全施工责任制度，制定管理任务清单及责任矩阵。

（1）安全施工责任制应覆盖项目团队所有部门和岗位人员。应根据其组织机构的设置及职能，分别制定出项目团队领导班子、管理部门及各岗位员工的安全施工责任制。

（2）项目经理对安全施工工作全面负责，是安全施工第一责任人。团队成员应在各自业务范围内对本岗位的安全施工工作负监督、执行责任。

（3）项目团队应制定安全施工责任制考核办法，定期（以每季度一次为宜）对项目团队落实安全施工责任制的情况进行考核，考核结果与员工绩效收入、员工岗位评价、评优评先挂钩，并按照考核办法，进行管理"纠偏"，对相关考核不合格人员采取批评教育、降低收入、转岗等措施。

（4）签订安全施工责任书。项目团队主要领导作为项目团队安全施工第一责任人，负责与公司签订年度安全质量责任书；代表项目团队与各部门签订安全质量责任书；落实本单位层层签订安全质量责任书的要求。

（四）制度体系建设

按照国家安全施工有关法律法规、属地政府监管部门规定、建设单位及上级单位管理要求，为全面履行项目团队安全管理职能，按照公司安全施工"管""监"责任落实要求，项目团队需制定保障施工安全的相关"管理"与"监督"制度办法。

（1）安全"管理"制度办法主要包括(不限于)：施工技术、监控量测、机械设备、安全风险分级管控、危大工程管理、领导带班、安全会议等。

（2）安全"监督"制度办法主要包括（不限于）：安全施工监督管理办法、安全施工责任制、安全施工责任制考核管理办法、安全检查与奖惩管理办法、安全风险分级管控管理办法、项目团队应急管理办法、安全教育培训等。

（3）安全"实施"制度办法主要包括（不限于）：安全施工会议制度、

安全检查制度、安全教育培训制度、安全隐患排查与整改制度、用电安全管理制度、专项施工方案专家论证审查制度、安全施工费用使用制度、安全技术交底制度、有限空间作业安全管理制度、安全验收制度、安全施工奖惩制度、消防管理制度、劳动防护用品采购及使用管理制度、事故报告调查处理制度、危险品管理制度、机械设备安全管理制度、危险源管理制度、领导带班与技术安全旁站制度、安全档案管理制度、班组安全活动管理制度、特种作业人员持证上岗制度、危险岗位书面告知制度等。

三、过程监督管理

项目团队按照职能定位，对本项目安全施工工作主要履行监督管理任务，包括：安全管理体系的建立与运行、责任制制定与考核、安全管理制度制定与落实、危大工程管理、安全风险分级管控与隐患排查治理、安全"管""监"责任落实与考核、安全教育培训、安全检查、应急管理、安全会议、责任追究与奖惩、安标工地创建等。

项目团队施工过程安全监督管理主要包括（不限于）以下几项：

（一）安全风险分级管控

安全风险分级管控是项目团队安全主体责任，落实国家与地方政府、建设单位及上级单位关于危大工程管理要求，避免重大安全风险转化为事故，杜绝灾难性事故发生给企业带来重大人员伤亡及财产损失而采取的重要管控措施。主要内容包括：

1. 分级管控

安全风险分级管控管理办法应依据《安全施工法》《中共中央国务院关于推进安全施工领域改革发展的意见》等国家法律法规及公司近年来关于安全风险分级管理相关文件的要求编制，用于指导本单位开展安全风险分级管理，明确管控原则、管理依据、管理任务、管理责任、管理措施等。

2. 安全风险管控的主要任务

项目团队的安全风险分级管控主要落实安全风险等级项目清单管理、危大工程专项方案编审、安全条件核验(检查验收)、领导带班与旁站管理、监控量测管理、风险预警与销号等管控要求。

3. 安全风险管控现场要点

进入现场人员控制数量；施工人员由项目专职安全员检查落实，无证不

准上岗；特殊工种必须持有特殊工种操作证（如：电工等），由项目专职安全员检查落实；进场前必须对施工人员进行考试考核，并填写三级教育安全卡（公司、现场项目团队、施工队三级）。

（二）施工过程的安全技术措施

根据工程的具体情况制定安全技术的具体措施及安全纪律的奖惩制度（具体由公司工程部安全总负责和项目专职安全员制定）。对各工种和各施工班组制定安全技术规程（由项目专职安全员制定），由安全员对各工种及各施工班组组长、组员进行安全交底，并做好记录和组员签字。

（1）建立完善的安全管理系统和安全台账。

（2）现场每月召开一次项目安全例会，由项目经理主持，项目团队全体人员参加，并做好会议纪要和全体人签到。

（3）每周召开一次项目安全施工碰头交底会，由项目专职安全员主持，各分包单位的管理人员及班组长参加，做好会议纪要，并全体人员签到。

（4）专职安全员进行安全施工技术交底，并做好记录和签到工作。

（5）项目安全员做好安全施工上岗检查记录。

（6）在非固定的、无明显危险因素的场所进行电焊、气割等动火作业，由施工队填写三级动火许可证，项目专职安全员批准，并由安全员对专职防火监护员进行工作交底，填写好交底书后方可动火。

（7）对现场的小型机械进行检查，并填写好检查表。

（8）现场所用的安全帽等防护用品必须经国家安监合格，并有合格证方可使用（由项目安全员检查并备案）。

（三）安全施工基本要求

贯彻"安全第一，预防为主"方针，管施工必须管安全，做到安全工作与施工任务同时计划、同时布置、同时检查、同时总结、同时评比，安全防护到位方可施工，经验收合格后交付使用。

特殊工种，如电工、焊工等必须持证上岗，无证人员不准进行操作。易发生触电事故的地方和移动照明，应使用36V低压行灯。电工进行施工作业时，必须穿绝缘鞋、戴绝缘手套进行作业。若发生安全事故，除积极挽救伤员和上报外，必须按"四不放过"原则，查明原因，明确责任，切实整改，总结教训。及时参加业主、总包、监理单位的现场安全会议，沟通安全工作进展。

（四）安全施工检查

项目经理每天进行工地安全检查，针对存在的问题，及时开会教育，令其整改。每天安全员和班组长对班组人员进行安全讲话，检查安全准备工作，紧跟施工进度，进行监护，对违章作业，及时纠正，对冒险作业，坚决制止。其教育必须记录签字，以示慎重，敲响警钟。

（五）安全教育培训

加强安全施工的宣传教育，工人报到后，按在册人数开会宣传有关法律、法规，由项目经理与每个人签订《安全施工合同书》，未经教育培训和签订合同书的人员不准上岗作业。每个分部分项工程，按工种由项目经理或施工员向班组做安全交底，交底要求具体、明确，要有正式的书面记录和签字。特殊工种，如电工等，分别按安全技术标准规程做专项技术交底，形成书面文字，签字后交付作业。

由安全员组织培训，职工进场后进行三级教育，包括国家法规相关要求、企业职业健康安全管理手册程序文件、内部标准、安全目标等知识，强化职工安全意识，把安全工作当作头等大事来抓。

（六）安全资料管理

安全档案资料是安全基础工作之一，也是检查考核落实安全施工责任制的资料和反映工作情况的重要依据，同时可为安全管理工作提供分析、研究，掌握安全动态，以便改进工作，达到预测、预报、预防事故的目的，必须及时做好安全资料，真实反映情况。要做的资料主要有：工地的安全组织机构及岗位责任制；安全施工、文明施工的各项制度；安全施工宣传教育、培训情况；安全技术资料（计划、措施）、交底、检查验收；安全活动情况（包括违章作业的教育、处理）；安全工种人员上岗证复印件（编汇成册，注明上、离岗时间和原因）；明确细化奖惩资料；伤亡事故档案；有关文件、会议记录等。

（七）安全施工费用管理

为加强项目安全施工费用管理，项目团队应对安全施工费的使用进行监督管理，保障安全施工资金的投入及时足额到位。

（八）事故（事件）调查处理与责任追究

1. 事故（事件）报告

当项目发生安全质量及灾害事故（事件）或突发紧急情况时，应立即按照公司有关规定时限逐级报告，同时严格按照《施工安全事故报告和调查处理条例》相关要求报告当地政府相关主管部门。

2. 事故应急响应

事故（事件）发生后，项目团队按照本项目综合应急预案的要求启动应急预案，项目团队相关领导和部门人员赶赴事故现场，指导组织开展应急处置工作。

3. 事故调查

当发生一般责任事故时，项目团队启动内部调查程序，协助事故分部配合地方安监部门进行事故调查，形成内部调查报告。内部调查结果应于事故（事件）发生后1个月内报公司安委会。

发生较大及以上责任事故，由项目团队配合地方安监部门进行事故调查。公司安委会组织相关专家及人员成立内部调查组，启动内部调查程序，形成内部调查报告，并于事故（事件）发生2个月内将内部调查结果报公司安委会。

4. 事故处理

当发生事故（事件）后，项目团队成立事故调查小组进行内部调查处理工作，根据事故情况按"四不放过"原则要求对事故分部和相关责任人员进行问责、处理，并将事故处理结果上报公司安委会。

项目团队根据事故调查组提出的调查结论、事故性质、责任认定和地方政府及有关部门提出的建议，总结事故教训，认真落实整改措施和工作建议。

5. 责任追究

事故（事件）发生后，公司将按照公司事故责任追究办法对相关负责人进行责任追究。项目团队按照内部责任追究或有关处罚办法进行责任追究与经济处罚。

第五章

工程现场管理

第一节　现场管理措施

一、消防管理措施

施工现场必须坚持"预防为主，防消结合"的工作方针，认真贯彻《中华人民共和国消防法》和政府部门相关规定，重视责任落实，加强宣传教育。

现场架设照明线路、安装电气设备等工作必须由正式电工操作。如因工程需要使用其他电气设备时，必须经相关部门批准，获得许可证后方可使用。

加强现场明火作业管理，严格用火审批制度，现场用火统一由保卫负责人签发，并有完整的书面防火交底记录。电气焊工持证上岗，无证人员不得操作，明火作业必须要有专人看管并备有充足的灭火器材。在施工现场设吸烟室，现场内禁止吸烟，禁止擅自明火作业。消防工作必须纳入生产管理工作议事日程，要与生产同计划、同布置、同落实、同评比。现场消防人员有权制止一切违反规定的行为，对违反消防规定的人员，消防责任人有权给予批评教育和处罚，甚至停工。

二、保卫管理措施

对进入现场的施工人员必须进行严格审查摸底，坚持先审后用的原则，对重点人员一定要做到心中有数，并注册登记。施工人员入场前要进行"四防"教育，学习现场的各项规章制度和国家法规，使每个施工人员做到明确制度、安全生产、文明施工。对现场的要害部位及成品保护工作，坚持"谁主管、谁负责、谁施工、谁负责"的原则，把责任落实到人，根据现场实行情况，采取减少出入口、分片控制出入人员等措施，具体办法由保卫人员负

责。建立健全消防保卫档案，搞好资料积累工作，对现场发生的事故和各种隐患都要认真整理、备查。

三、场容管理措施

工程现场管理目标为当地文明安全工地，为保证这一目标的实现，根据承包企业《施工现场管理工作实施细则》之规定采取以下场容管理措施：施工区和生活区实行区域分离，建立卫生区管理责任制，挂牌显示，分片包干，责任到人，确保施工区和生活区整洁、文明、有序；施工现场的所有料具构建按平面图指定的位置码放整齐，施工现场严禁大小便；施工现场建立和完善成品保护措施，对易损毁部位和成品、半成品采取必要的保护手段，确保成品完好。

四、文明施工措施

项目团队应精心督促、科学组织施工现场文明工地管理，具体包括（不限于）以下几个方面。

（1）施工现场方面：施工现场图、牌内容翔实，设置规范、美观；机具物料堆放整齐，标示清晰；施工管线布置科学合理，放置安全可靠；场地道路规划合理，平整通畅；施工区域内安全警示醒目、标识明显；加工场地安全操作规程、岗位责任规章制度标牌挂设明显。

（2）施工管理方面：施工组织规范、科学、合理；内业数据真实，工程实体内实外美；原材料、成品、半成品进场合格证齐全有效，检验、试验记录齐全真实；工程质量管理制度齐全，工程创优目标明确，质量管理措施落实有效，无明显质量通病。

（3）办公生活区方面：统一规划，安全环保卫生达标。临时住房选址安全、布局合理，室内外环境整洁卫生；自备水源符合国家饮用水卫生标准；食堂（饮食）卫生符合国家食品卫生法规定；文化娱乐、体育活动和读书阅览等场所齐备，文化体育活动经常开展。

（4）环卫管理方面：施工现场设专人负责卫生保洁，保持现场整洁卫生，道路畅通，无积水，车辆不带泥沙出现场。现场管理人员每天上班前要把自己办公室内卫生搞好，保持室内清洁，门窗明亮，地面干净。生活区、食堂周围不随意泼污水，扔污物，生活垃圾要定点存放、及时清理，并保持整洁。

与驻地居民搞好团结，开展文明共建活动，做到施工不扰民，争取周围群众的理解和支持。

第二节　物资管理措施

一、材料管理措施

建立健全材料管理制度，认真执行验收材料三验制，确保进场材料质量满足工程需要。按照文明现场管理要求合理、规范设置施工现场平面图，严格执行企业ISO9001：2000质量管理体系标准。加强材料计量管理工作，对进场材料严格验收，减少材料短缺亏量。凡是进入施工现场的各种材料都必须认真按照现场平面布置图所指定的材料存放区存放整齐、牢固，做到仓库、现场材料存放不紊乱，品种、规格不混串。各种防护、保养措施齐全有效，严格执行上级材料管理部门规定的材料管理规章制度。科学管理，采用新技术、新材料、新工艺，提倡节约用料，合理配置使用，做到物尽其用，杜绝浪费。

所有物资到达施工现场，项目团队按规定及时组织验收。需送检、抽验和见证取样的，必须按规定程序执行，并建立健全质量跟踪和可追溯制度，各种物资应做到全程质量受控，杜绝使用不合格物资。项目团队应建立健全监督检查制度，加强对施工现场物资管控，包括验收与检验、使用与盘点，建立"月核算、季分析"的核算分析制度，在严格控制采购成本的同时，应严格实行限（定）额发料制度，做到"量、价"双控。项目团队应配合公司采购部门，提供对供应商的考核评价结果，促进物资管理水平不断提高。

二、机械管理措施

建立健全机械管理制度和台账，各种资料齐全、数据准确。中小型机械，如搅拌机、木工机械、钢筋机械、室外电梯、翻斗车等，在现场内安装、使用时，必须搭设防砸、防雨的专用操作棚。木工圆盘锯的盘及转动部位防护罩和分料器，凡长度小于50cm，厚度大于圆盘锯半径的木料，严禁使用圆锯。各种机械设备的操作处悬挂操作规程牌、警告和负责人牌，落实定人、定机、定岗位责任的"三定"规定，专人负责。

三、劳动力管理措施

集结精干的施工队伍，组织好劳动力进场。根据结构特点、建设单位工期要求及公司项目部承诺条件，结合地区的施工情况，合理组织一支强有力的施工队伍进场。要求该队伍自身管理水平高，施工能力强，两季不回家，既有利于施工生产的连续，又可保证工程的工期及施工质量。

做好职工的入场教育培训，搞好全员的各项交底工作；培训应按员工的工作任务，区分不同层次和培训内容，使员工有适当的知识基础（包括高效率完成其各项施工任务的技能与方法），以确保员工对现行有效法规要求、内部标准、组织方针、目标的认识，上述工作应利用一段时间进行，此外要教育员工做文明公民，激励员工的积极性。

加强员工的职业健康和安全教育，树立"安全第一，预防为主"的意识，由安全部安全员组织培训，员工进场后进行三级教育，包括国家法规相关要求、企业职业健康安全管理手册程序文件、内部标准、安全目标等知识，强化员工安全意识，把安全工作当作头等大事来抓。

落实各级人员的岗位责任制。对员工进行施工组织设计和各分部、分项工程施工方案的集体交底工作，使全体员工都能掌握技术及质量标准；对关键部位除做详细交底外，还应做现场示范，使操作工人了解"企业在我心中，质量在我手中"及"百年大计，质量第一"的内涵。

施工期间的劳动力计划表如表5.1所示。

表5.1　工地现场劳动力计划表

序号	工种	计划人数	进场时间	备注
1	力工		开工后3天	
2	钢筋工		开工后5天	
3	木工		开工后1天	
4	砼工		开工后1天	
5	架子工		开工后1天	劳动力根据工程量大小及
6	防水工		开工后10天	施工进度具体安排进场
7	瓦工		开工后1天	
8	电工		开工后1天	
9	抹灰工		开工后5天	
10	油漆工		开工后20天	

第三节　节能环保与职业健康管理

一、节能管理措施

项目团队应将节能减排工作纳入项目策划管理，并在项目策划书中予以体现。按照节能减排工作要求建立健全节能减排组织管理机构，负责节能减排日

常管理和监督工作。项目团队应建立健全节能减排统计监测体系，加强对施工过程中能源消耗和污染物排放的统计监测，密切关注各种数据的变化，及时发现和处置浪费资源、污染环境及严重跑、冒、滴、漏等现象。

项目团队应加强节能减排计量、定额、统计等基础管理工作，建立能源消耗统计台账，严格按照国家规定的口径、范围、折算标准和方法对能源消耗指标进行定期收集、汇总和分析；建立污染物排放统计台账。

二、环保管理措施

施工现场成立环境保护领导小组，组长为项目经理，组员由环保员和有关人员组成。项目团队定期对扬尘、噪声、污水排放、油污染等控制措施进行检查、监测，填写检查表格，并对检查中不合格项进行纠正和整改。采用水泥袋装运楼层垃圾，设施工垃圾分拣站，施工垃圾及时清运，并洒水降尘。食堂大灶、茶炉全部使用石油液化气装置。水泥和其他易飞扬的细颗粒散体材料，安排在库内存放或严密遮盖。运输车辆不得超载，运载工程土方最高点不超过车辆槽帮上沿50cm，边缘低于车辆槽帮上沿10cm，装载建筑渣土或其他散装材料不超过槽帮上沿。食堂污水按规定设置隔油池，除油后方可排入市政污水管道。严格控制作业时间，晚22:00至次日6:00不得作业，特殊情况需连续作业，按规定办理夜间施工证。

项目团队应对防洪、防汛、水浸、暴雨等制定专项应急预案,组织配备必要的应急材料和设备，对相关责任人进行交底，并组织对应急预案进行演练、评审和改进。

三、职业健康管理措施

根据属地政府有关职业健康管理要求，结合项目实际列出项目可能发生职业病危害的作业场所、职业病危害因素的种类和人员，根据项目团队及上级单位职业健康卫生管理目标确定项目的职业健康卫生管理目标。

（1）项目团队严格执行《中华人民共和国职业病防治法》及《职业病危害项目申报管理办法》，统计职业病危害因素并及时向当地职业卫生管理部门、公司安全质量监督部进行作业场所职业危害申报。

（2）项目团队要督促对进入可能发生职业病场所的人员进行进场前健康体检，检查结果不适合本岗位的人员，严禁上岗。退场前组织复检，确认其身体健康状态并建立健康体检档案。

第四节　应急救援和预案管理

一、应急管理方针

　　为加强安全施工应急管理，确保安全质量、环境污染及灾害事故（事件）应急处置工作快速、有序、高效运行，提高自身应急反应能力，保障国家、企业和员工生命财产安全，最大限度地减少事故造成的人员伤亡、财产损失和对环境产生的不利影响，维护社会稳定，降低企业信誉损失，项目团队务必重视应急管理工作。项目团队根据《中华人民共和国安全施工法》《中华人民共和国环境保护法》《中华人民共和国大气污染防治法》《中华人民共和国突发事件应对法》《施工安全事故应急预案管理办法》《中央企业节能减排监督管理暂行办法》等国家主要法律法规和公司施工安全（质量）事故报告通知规定、安全质量及灾害事故（事件）应急管理办法等要求建立项目应急管理体系。

　　应急管理工作应遵循"以人为本、预防为主、常备不懈"的方针，坚持"统一领导、职责明确，分级管理、政企结合，属地为主、规范有序，反应迅速、运转高效，预防为主、平战结合"的原则。

　　项目团队应负责建立安全施工事故（事件）、灾害事故、环保和职业健康卫生应急管理体系，做好日常应急保障工作，突发应急事件时立即开展应急救援，发挥极其重要的统筹、协调、指挥的重要作用。项目团队根据应急管理任务特点建立专、兼职的应急抢险救援队伍，进行应急物资设备储备并开展日常演练。日常做好外围应急资源调查（比如医院、关键设备物资持有单位、政府有关应急机构等），建立应急联系机制，一旦需要应急支援，可第一时间请求救援支持，确定事故应急救援定点医院和联系方式。

二、应急预案

（一）应急队伍

　　项目团队应结合项目主要风险特点，组建相应专业的应急抢险救援队伍，队伍数量根据项目规模确定，救援队按有关要求配备专职抢险救援人员。项目团队应加强抢险救援基地建设，开展救援人员的知识技能培训，提高业务水平，确保快速应对、高效处置。

　　要根据自身施工任务风险特点组建专（兼）职应急抢险救援队伍，在立足本分部应急工作的前提下，服从项目团队及其他应急救援时的统一领导和指挥。

项目团队应建立应急救援队伍及物资设备相互增援费用补偿机制，并与当地政府、建设单位、行业主管部门、当地医院加强沟通、联系，建立应急救援协同机制。

（二）应急物资与设备

项目团队除加强专业应急救援基地建设外，还应根据项目安全风险的特点和施工不同阶段，配备、储存必要且适用的应急物资设备，并按规定履行报审程序。项目团队应加强对应急物资设备的日常检查，并建立应急物资设备总台账，每月进行动态更新，确保应急物资设备完好有效。

项目团队应根据项目总体风险特点，针对发生频次高、后续危害大的险情处置所需关键设备和物资制定统一设备型号、材料品名、规格型号、质量标准等，当发生事故或突发紧急事件后，项目团队可迅速调配，满足应急抢险需要。

（三）应急医疗

项目团队应充分调查项目所在地区的医疗资源，指定合作医院，明确联系方式和救援路线，加强协调联系，日常不断开展不同应急状态下人员急救知识培训，储备应急救治药品与设施,开展救治演练活动。

三、应急演练

项目团队应结合项目施工实际，每年组织不少于1次现场应急演练，并对应急演练工作进行检查指导，演练前要制订演练计划，演练后对演练实施的效果进行评估、总结，及时查找不足和改进应急救援预案，不断提高应急管理工作能力。项目团队需根据工程所在地域、存在风险情况等，和市政设施管理部门、道路交通、交警、医疗、地方应急管理单位、消防等单位建立应急联络机制，开展桌面演练、功能演练、全面演练和现场演练等多项应急演练时可邀请相关单位参加。

项目团队每季度要组织应急队伍建设、物资设备储备及人员管理情况检查不少于1次，尤其在气候变化、极端天气频发、特殊敏感时段等来临前加大检查频率，适时组织应急管理交流培训。项目团队在自主进行各种形式的教育培训时，应把应急管理的法律法规、应急避险和逃生常识等作为安全教育培训的重点内容。

第六章

合同和采购管理

第一节　合同管理

一、管理策划

合同管理应当做到合同主体适格、内容合法完善、合同文本规范、合同手续完备、合同履行全面、合同资料齐全、合同纠纷处理及时、合同风险管理到位。

项目团队主责签订合同管理流程；合同谈判和起草；合同评审和签订；合同备案和交底；合同履行；合同补充和变更；合同终止和评价；合同经项目团队初步评审通过后，报公司合同主责部门评审，公司评审通过后签订合同。项目团队负责对供应商合同进行督导、检查、指导。

项目团队建立合同管理台账，并动态调整；合同履约过程中定期开展合同履约评价、建立风险预警机制；搜集、整理、汇总合同管理相关资料，合同台账、合同相关资料及时报公司主责部门备案。

二、管理模式

当前，由于展览工程造价相对普通工程而言较低，在千万元人民币的量级，因此多采用承包合同委托模式。未来，随着展览行业的快速发展，展览设计与布展工程委托合作模式将极大丰富。本书将对这一领域做前沿探讨。

（一）资金来源不同

企业展厅项目多由企业自筹资金解决，对于专业承包企业而言，更希望

是承包方式，即按量付费的合同模式。而政府展厅或博物馆项目，一旦金额大到一定程度，将会出现结构化融资方式，相应地会影响合作方式，比如出现建设–经营–移交（built-operation-transfer, BOT）、政府和社会资本合作（public, private partnership, PPP）等风险共担的合同模式。此外，资金来源为政府的项目，要符合中央预算内财政资金管理的要求，按财政绩效管理办法来支付项目资金。

（二）承包内容不同

按照展览行业特性和展览工程建设规律，当前展览工程宜采用设计施工一体化承包的管理模式，也可称作工程总承包（engineering procurement construction, EPC）合同模式，且以固定总价合同最为常见。设计、施工一体化实施的好处在于，专业承包企业较为容易将设计图纸转化为制作、安装和施工的实物，而且也有利于发挥专业承包企业的艺术设计能力。当然，这也对这类企业的人才体系和综合能力提出了更高的要求，这样的企业本身是一家复合型的企业。采用设计施工一体化的合同体系如图6.1所示。

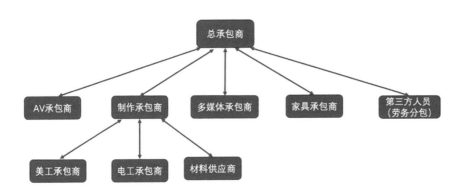

图6.1　展览工程设计施工一体化管理模式的合同体系

此外，有些项目也会采取由承包企业在施工图深化设计阶段介入的施工承包合同管理模式，以及只包含施工工程承包的合同管理模式。无论是哪一种合作管理模式，对于承包企业而言，提供专业服务的同时，与业主等相关单位明确责任边界、业务范围和产出要求，是控制风险、展现专业的职责所在。

三、验工计价管理

（一）进项合同验工计价管理

项目团队应及时、足额开展进项合同验工计价，降低"已完未验"，加快收入确认，提高企业资产盈利能力和风险管控能力；未能按合同开展验工计价需分析原因并制定解决措施；末次计价需报公司主责部门审批；建立进项合同验工计价台账。

（二）销项合同验工计价

依据已实施完成的工程量和合同相关规定办理；存在进项合同验工计价的销项合同验工计价，应在完成进项合同验工计价的基础上进行，报公司主责部门审批后批复销项合同验工计价；销项合同末次验工计价（验工计价达到合同额90%前）方案报公司主责部门审批。

（三）相关管理要求

进项合同验工计价、销项合同验工计价建立动态统计台账，并将正式批复验工计价及时报公司主责部门备案。

每月向公司主管部门报合同验工计价管理月报。每年一季度末前，公司对上一年度各项目合同验工计价工作进行考核。

四、二次经营管理

项目开工后，应结合招投标文件、施工合同、项目特点等针对工程项目安全、质量、工期、环保、效益等目标所进行的设计变更、合同变更、工料机调差、政策性费用调整、索赔、保险理赔等开展二次经营整体筹划，编制整体二次经营策划书。

建立二次经营推进动态台账，及时更新二次经营项目名称、进展及推进措施等；项目团队定期组织季度二次经营专题会，总结二次经营推进工作，落实下步推进计划等。

对重点变更索赔项目编制专项变更索赔筹划书，落实责任人、节点、措施等。按照季度、年度及时总结二次经营工作经验、分析不足、采取措施，公司次年初开展上年度二次经营考核工作。

第二节 采购管理

公司采购部门实行统一采购管理，负责制定采购管理制度、汇总编制公司采购计划、采购供应协调、筛选优质供应商资源，以控制项目管理成本，提供优质采购服务，保障管理过程透明、公平。

项目团队应成立采购小组，负责提出采购需求和方案，配合采购供应协调工作，明确相关职责，报公司备案。项目团队是项目日常物资管理归口部门，应设置专门的物资管理人员。

招标采购实施全流程管理，按照项目前期、中期、后期制定采购实施流程。在项目前期的项目沟通会中，采购部推荐合适的供应商，协助项目团队测算整合方案报价，向客户提供报价，待项目负责人反馈项目中标后进入实施阶段。在项目中期，采购部根据项目团队提供的需求进行比价，签署第三方合同并获得物资。在项目后期，项目完成后按结算流程向供货商付款。招标采购流程如图6.2所示。

项目前期 投标阶段	项目沟通会 采购推荐供应商	对客报价 项目经理 整合方案报价	项目负责人 反馈中标
项目中期 中标阶段	采购招标 项目组提供需求 采购部进行比价	中标 采购部和项目部 共同确认	签署第三方 合同
项目后期 结算阶段	项目总结 确认最终报价	结算 应付表、结算单	付款流程

图6.2 展览设计与布展工程供应商采购流程

项目团队应按公司要求集中编制、上报年度计划和月度计划，并严格按计划实施。因设计变更等原因，物资计划应及时进行调整，并编制补充计划，实行动态管控。

第三节 供方管理

一、管理体系

供方也称作供应商，是向买方提供产品或服务并收取相应货币作为报酬的实体，可以提供原材料、设备、工具及其他资源（刘辉，2012）。供应商的类型可以是施工企业，也可以是服务企业。展览项目供方管理是指展馆或展会项目为提升项目效果和服务质量，将非核心业务外包给具有一定资质的供应商，从而开展对供应商的了解、选择、开发、控制和使用等综合性管理工作的总称（刘辉，2012）。其中，了解是基础，选择、开发、控制是手段，使用是目的。

公司采购部门负责供应商体系管理，将供应商划分为潜在、一般、优质和战略合作四档，定期更新每个供应商的档次，建立健全供应商考评机制，定期考核评估所有在库供应商，淘汰不再符合条件的供应商，设置供应商一票否决的负面事项清单，随时向各项目组收集推荐的供应商，保证供应商供给充足。

二、供方类型

常见的展览项目供应商有以下15种。按照"谁分包谁主责"的原则，项目团队应根据公司规定，管理好项目相关供方。

（1）建筑工程类，主要负责提供展览展示搭建过程中所需的建筑施工服务。

（2）展示工程类，主要负责提供展览项目所需的展览搭建、布展和撤展服务。

（3）装饰装修类，主要负责提供展览项目所需的展位内外装饰、装修服务。

（4）物流服务类，主要负责提供展览项目所需物资的进出口报关和报检、运输、仓储、现场装卸操作以及快递等服务。

（5）设备采买类，主要负责提供各企业展厅及展馆硬件设备采买，如计算机、电视、LED屏幕等，以及数字内容及软件等。

（6）人力资源类，主要负责展厅试运营期间多媒体技术人员与甲方人员的培训交接。

（7）培训宣贯类，主要负责提供业主单位和展览项目所需的各类服务人员的派遣、聘用等服务，如礼仪公司、专业会展院校等。

（8）法律服务类，主要负责提供展览项目所需的法律咨询及知识产权申

请代理等服务。

（9）商务服务类，主要负责商务活动的策划、组织、管理和接待。

（10）标识系统设计类，通过公开征集的方式，遴选符合要求的设计服务供应商，为展览会设计标识系统。

（11）办公用品类，指日常办公用品的提供商。

（12）信息技术类，指提供数据处理、分析、网站信息更新维护等服务的公司，如专业观众登记与数据分析公司等。

（13）新闻宣传类，指展览会宣传所需的新闻媒体。

（14）展览会代理类，指招展、观众组织、招商等工作的代理公司。

（15）其他类别，包括商务中心服务、通信公司等。

展览工程中的常用供方如表6.1所示。

表6.1 展览工程项目常用供方矩阵

供方类型	类型细分
工程制作	装饰工程，展览工程，通风工程（新风、空调），其他
园林绿化	绿植，园林规划
租赁	AV租赁，设备租赁，家具租赁，其他租赁
加工定制	美工制作，模型制作，家具制作，展柜制作
	亚克力制作，工艺品制作，机械加工，其他
材料采购	五金，板材，钢材，油漆、涂料
	地胶，地毯，地板，瓷砖
	壁纸壁布，静电地板，矿棉板，吸音板
	窗帘，电线，灯具
多媒体硬件	投影机，显示屏，音效设备，集成系统
	配件
多媒体软件	视频，互动程序
消防、安防、弱电	消防工程及材料，弱电工程及材料，安防工程及材料
服务	三方检测，三方咨询、代办、报批、评估及其他三方服务，设计服务，摄影摄像
	安保，酒店服务，场地，保险
	版权，保洁，网络服务，运输服务
	其他
成品采购	日用品，服装，礼品，其他

三、供方结算管理

项目供方的结算参照项目进度同步推进，其结算原则如表6.2所示。

表6.2　展览工程项目供方结算原则

供方类型	具体分类	结算方式
工程制作	装饰工程、展览工程	有预付，剩余按实际收款支付
	通风工程（新风、空调）、其他	根据具体合同约定
园林绿化	绿植、园林规划	有预付，验收合格付全款
租赁	AV租赁、家具租赁、设备租赁、其他租赁	有预付，剩余按实际收款支付
加工定制	美工制作、模型制作	有预付，剩余按实际收款支付
	家具制作、展柜制作、亚克力制作、工艺品制作、机械加工、其他	有预付，发货前再支付一部分，剩余按实际收款支付
材料采购		收货后一段时间内根据用量确定
多媒体软件		有预付，剩余按实际收款支付
多媒体硬件		发货前支付一部分，安装调试完毕支付剩余款项
消防、安防、弱电		有预付，货到或安装调试完毕验收合格付全款
服务	三方检测、三方咨询、代办、报批、评估及其他三方服务、设计服务、酒店服务、场地、保险、版权、保洁、运输服务、网络服务、其他	根据实际合同约定
	摄影摄像、安保	有预付，剩余按实际收款支付
成品采购		预付或货到付全款

注：试用或第一次合作供应商、服务商，付款比例视实际情况待定。

第七章

项目变更管理

第一节　项目变更情形

项目变更是指组织为适应项目运行过程中与项目相关因素的变化，为保证项目目标实现而对项目计划进行的部分或全部变更（王灿等，2016）。项目变更的起因通常是实际情况与合同约定之间存在偏差，其在实施过程中相对于原设计和方案发生修改，在工程现场也被称作"工程变更"，下文将采用"工程变更"一词来分析。其中，设计变更是一类常见的工程变更，是指施工图纸或设计图纸优化变更后，产生的工程施工变化。

工程变更必须根据合同文件、相关变更管理制度，并得到项目业主的最终审批文件方才生效。项目团队协调设计单位及时出具图纸或设计联系单，组织对变更施工图进行审核，并将审核合格的施工图随同《变更设计通知单》下发团队和各供方单位。工程变更涉及费用由项目团队组织相关方进行核算并审核，上报项目业主审批。所有涉及项目合同额增减的工程变更，均要报项目团队工经部审核和备案，并根据相关要求报公司工程管理部和工程经济中心审查和备案。

项目团队以书面形式提出的工程变更，分为以下几种情况：① 变更内容不影响结构安全和使用功能，且不会导致造价变化；② 变更内容可能影响结构安全和使用功能，或者会导致造价增减（彭鹏，2021）。

项目团队在工程变更实施前，有必要完成《工程变更单》或《工程签证单》，包括如下内容：

（1）变更涉及的工程项目明细；

（2）变更是否已发生（列出已发生变更的时间）；

（3）对已发生变更原因的说明（对已发生变更的时间，要求在变更发生后的24小时内提交报告并说明，并作为紧急报告，详细列明变更的效果及代价）；

（4）将要发生变更（或提出的变更）原因及效果的说明；

（5）将要发生变更（或提出的变更）可能付出代价的主观评估；

（6）将要发生变更（或提出的变更）所涉及甲、乙方责任范围的主观说明。

除非下述三种紧急情况：可能导致重大质量事故；可能导致重大安全事故；可能出现不可抗力情形，其他变更都应获得项目业主的最终审批文件方可生效并实施。任何个人或部门的直接签字回复均无效力。

第二节　变更管理体系

项目团队协调设计单位及时出具图纸或设计联系单，组织对变更施工图进行审核，并将审核合格的施工图随同《变更设计通知单》下发团队和各供方单位。

工程变更涉及费用由项目团队组织进行核算并审核，上报项目业主审批。项目团队按照审批后的造价费用对相关内容进行分劈和验工。所有涉及项目合同额增减的工程变更，均要报项目团队工经部审核和备案，并根据相关要求报公司工程管理部和工程经济中心审查和备案（这种变更包括少做、漏做之细小工程项目）。

涉及设计变更的，项目团队还应存档2套图纸，其中1套用于项目团队存档，1套用于公司项目存档。存档的图纸应落实保管责任人，用于现场日常工作的图纸应装订成册，方便查阅。被替代作废的施工图，应做出明显标识，并不得和新图存放在同一处。

第三节　变更管理程序

一、工程变更和签证流程

工程签证办理流程：项目经理提出变更需求→项目决策委员会书面认可→向业主和监理单位报送书面签证→监理部及业主单位在5个自然日内审批完意见并签字盖章→获得签证批复→实施签证。每个环节包含以下具体工作。

（一）提出与接受变更申请

变更提出应当及时，以正式方式提出并留下书面记录，特别是评估前应以书面形式提出（方明，2014）。项目的干系人都可以提出变更申请，但一般情况下需要经过指定人员进行审批，一般项目经理或者项目配置管理员负责相关信息的收集，以及对变更申请的初审。

（二）对变更的初审

变更初审具有以下三项目标：① 对变更提出方施加影响，确认变更的必要性，确保变更是有价值的；② 格式校验，完整性校验，确保评估所需信息准备充分；③ 在干系人间就提出供评估的变更信息达成共识（方明，2014）。

变更初审的常见方式为变更申请文档的审核流转。

（三）变更方案论证

变更方案的主要作用，首先是对变更请求是否可行进行论证，如果可能实现，则将变更请求由技术要求转化为资源需求，以供决策。常见的方案内容包括技术评估和经济评估，前者评估需求如何转化为成果，后者评估变更方面的经济价值和潜在的风险。

对于一些大型的变更，可以召开变更方案论证会议，聘请相关技术和经济方面的专家进行相关论证，并将专家意见作为项目变更方案的一部分，报项目变更控制委员会作为决策参考。

（四）项目管理委员会审查

审查过程是项目所有者根据变更申请及评估决定是否变更项目基准，审查人通常包括客户、相关领域的专业人士等（方明，2014）。审查通常是文档会签形式，重大的变更审查可以包括正式会议形式。

审查过程应注意分工，项目投资人虽有最终的决策权，但通常技术上并不专业。所以应当在评审过程中将专业评审、经济评审分开，对涉及项目目标和交付成果的变更，客户的意见应放在核心位置。

（五）发出变更通知并组织实施

评审通过，意味着基准的调整，同时确保变更方案中的资源需求及时到位。基准的调整，包括项目目标的确认，最终成果、工作内容和资源、进度计

划的调整。需要强调的是，变更的通知，不只是包括项目实施基准的调整，更要明确项目的交付日期、成果对相关干系人的影响。如变更造成交付期的调整，应在变更确认时发布，而非在交付前公布。

（六）变更实施的监控

除了调整过的基准中涉及变更的内容外，还应当对项目的整体基准是否反映项目实施情况进行监控。通过监控行动，确保项目的整体实施工作是受控的。变更实施的过程监控，通常由项目经理负责基准的监控；管理委员会监控变更明确的主要成果、进度里程碑等，可以通过监理单位完成。

（七）变更效果的评估

变更评估可以从以下几个方面进行：①首要的评估依据，是项目的基准；②还需结合变更的初衷来看，变更所要达到的目的是否已达成；③评估变更方案中的技术论证、经济论证内容与实施过程的差距并促发解决。

（八）判断发生变更后的项目是否已纳入正常轨道

基准调整后，需要确认的是资源配置是否及时到位，人员的调整更需多加关注。之后对项目的整体监控按新的基准进行。涉及变更的项目范围及进度，在变更后的紧邻监控中应更多关注，当确认新的基准已经生效则按正常的项目实施流程进行。

二、工程签证台账要求

工程签证台账要求：项目团队应建立《工程变更（签证）台账》，应包含业主和监理单位签字，并记录每份单据的最终意见（同意实施或不同意实施）以及接收时间，时间单位精确到小时。签证单办理完成后3天内报项目决策委员会和公司结算部门作为结算依据。

分歧签证处理要求：甲乙双方有分歧时，必须在规定期限内协商解决完毕，不影响后续工程进度。

三、相关表单使用要求

所有表单应一式三联，施工单位、监理单位和业主单位各一联，必须加盖监理项目章和业主单位项目团队章。

《工程签证的原始凭证》必须由两名或两名以上监理工程师当天签署完毕并返回。

《工程签证原始记录凭证》必须注明工程内容的具体位置和部位，必要时附图及照片标注，以满足计量、计价要求，凭证如表7.1所示。

《工程签证单》是发起工程签证的书面记录，可能得到非一致或拒绝的结果，其填写要求是保证工程签证的真实性、准确性、合理性，内容包括（且不少于）签证的原因、位置、尺寸、数量、材料、人工、机械台班等，变更工程发生的事实及图纸上不能标识清楚的工程量和尺寸。签证工程计量主观意见应尽量准确、字迹清晰、书写规范。签证原因主观意见需清楚，并注明有关计量单位依据与定额参考，如表7.2所示。

《工程变更单》是签证获得一致意见后、变更实施前的确认表单，应明确工程变更内容、时间、范围、造价等，包含各相关方签字，如表7.3所示。

《工程费用索赔报审单》是超出合同约定事宜或非承包商原因导致的费用增加事项，由项目经理向业主单位发出，如表7.4所示。

表7.1 展览工程项目工程签证原始记录凭证表

建设单位：

施工单位： 签证单编号：

施工单位：	监理工程师签名： 专业工程师签名：
日期：	日期：

注：原始记录凭证须两名或两名以上监理工程师当天签署，原始记录上必须注明工程内容的具体位置和部位，必要时附图及照片标注，以满足计量、计价要求。

表7.2 展览工程项目工程签证单样表

施工单位：　　　　　　　　　　　　　　　　　　　　　　　　编号：

工程名称		工程类别		合同编号	
签证类型（在"□"内打"√"）： □设计变更　□合同原因　□现场管理　□配合营销 □合同内工程量现场计量　□委托类签证　□其他 签证内容： 一、签证理由： 二、工程量： 三、工程起止时间及完成情况： 四、附件名称及页数：					
施工单位（签章）：　　　　　　　　　　　　　　　　　　　　　年　月　日					
监理工程师意见	签名：　　　年　月　日		专业工程师意见	签章：　　　年　月　日	
业主单位意见	签名（盖章）：　　　　　　　　　　　　　　　　　　年　月　日				

注：1. 所发生签证内容，经两名现场专业监理工程师现场计量并验收合格后，5天内施工单位必须填报，过期不予受理。
　　2. 申报时必须附签证理由证明文件如监理通知、设计变更等，以及经监理方确认的原始凭证及验收合格文件。
　　3. 本签表一式三份，施工单位、预决算部门、工程部资料室各一份。
　　4. 工程部在收到签证单后48小时内签署意见，可以签署不同意的意见；办理完毕后3天内由工程部资料员归档；如属转扣签证须在右上角注明被转扣单位。
　　5. 竣工图中可计算的项目不可签证数量。

表7.3 展览工程项目工程变更单样表

工程名称： 编号：

致： （监理单位）	
由于 原因，	
兹提出工程变更（内容见附件），请予以审批。	
附件：	
（附件共　　　　页）	
施工项目经理部（章）：	
项目经理： 日期：	

一致意见：

建设单位代表	设计单位代表	项目监理机构
签字：	签字：	签字：
日期：	日期：	日期：

表7.4　展览工程项目工程费用索赔报审单样表

工程名称：　　　　　　　　　　　　　　　　　　编号：

致：　　　　　　　　　　　　　　　　　　　　　　　　　（监理单位）

　　　根据施工合同条款　　　　　　　条的规定，由于　　　　　　　　　　的原因，

我方要求索赔金额（大写）　　　　　　　　　　　　　　元，请予批准。

索赔的详细理由和经过：

索赔金额的计算：

附件：

承包单位（章）：

　　项目经理：　　　　　　　　　　　　　　　　　日期：

第四节 变更管理的注意事项

（1）严禁以联系函等其他形式接受委托施工。

（2）严禁以个人名义接受签证委托。

（3）委托签证必须经业主单位有效授权人签章方能生效。

（4）涉及较为重大质量安全责任的专业工程如检测类工程（如桩基检测、基坑支护检测）、临电工程等禁止采用签证形式。

（5）严禁无验收的签证实施，必须要求业主单位组织验收并签署书面意见，办理结算时应附上签证验收情况，包含竣工时间、验收时间。

（6）严禁无归档的签证款项支付。

（7）严禁在原件上乱涂乱改。

（8）签署意见应明确、一致、相互补充，严禁相互矛盾。

（9）在竣工图上可计算的项目，不需要申请签证。

（10）因甲方原因造成的人工窝工，机械、设备停滞的费用索赔，项目团队应会同甲方一起清点、签证确认数量。

（11）专业工程师应实时收集工期索赔的原始凭证，涉及工期延期或费用超支的上报项目决策委员会，会同合同管理部与业主谈判。

第八章

项目风险管理

项目风险管理是指在项目实施全过程中采用系统和动态的方法，对项目每个阶段风险进行识别、评估和管控，涉及项目合同、经济、组织、技术、管理等各个方面，以及项目进度、质量、成本、安全等各个目标，以减少损失的综合管理工作。项目风险管理主要分为风险识别、风险评估和风险应对。项目风险管理的风险识别和评估过程多为后台分析过程，而风险应对措施，包括管理方法、技术和手段等，则是有效控制项目风险的实际措施。

虽然每个展览设计与布展工程起始条件和管理模式不尽相同（比如，有些是建筑物的局部改造，有些是传统展馆的改扩建，还有些则是大型场馆的新建等），但是展览设计与布展工程仍具有风险管理共性。

第一节　风险分类管理

展览设计与布展工程建设的特点是施工过程具有较多不确定性，专业较为综合并存在交叉。笔者基于国内外案例文献和实践经验，参照项目管理和风险管理相关理论，总结归纳展览工程建设过程中存在的风险类型，包括安全风险、质量风险、进度风险、成本风险和外部风险五类。

一、安全风险

安全风险在展览工程建设中突出表现为消防设计无法满足国家现行标准要求。一方面，展览空间建筑由于其特殊的功能要求，普遍面临着面积过大的问题，其防火分区有时难以达到国家相关消防技术标准的要求；另一方面，这类

建筑总是存在人员密集、可燃物含量高的区域，一旦发生火灾将会迅速蔓延，疏散和灭火难度较大，潜在的财产损失将非常严重。当前，多数展览空间采用专家论证、设置辅助消防措施等方法来规避展览空间的安全风险。由于许多展览空间除了向公众开放展示和经营之外，还具有收藏和保管重要文物的作用，因此展览空间的安全可靠是其发挥功效的关键，有必要在展览工程建设管理过程中高度重视安全风险的防范和应对。

二、质量风险

质量风险在展览工程建设中体现为施工质量和施工水平两个方面。由于展览空间建成后主要面向公众和收藏展品，因此展览工程建设的质量很大程度上决定了其建成后的收藏和经营状况。展览工程施工质量风险主要出现在进场的材料设备质量以及施工工艺质量等环节。具体而言，材料设备质量风险主要出现在厂家施工环节及现场安装环节。施工质量风险最常出现在隐蔽工程，特别是室内隔断基体和多媒体设备的隐蔽工程施工环节。施工水平一方面体现在施工人员对展览设计方案的理解水平，例如仿古设施所处的时代不同，其所用漆料的色号和刷漆的层次也有细微差异；另一方面也体现在施工的精细化程度，例如异形的展示设备，其基座的结构施工要恰好符合其造型，才能呈现完美作品。施工水平风险主要从技术难度、技术成熟度和技术可靠度三个方面来评判。其中技术难度是判断在技术设计过程是否存在漏洞，技术成熟度是判断新技术对于拟建工程的应用是否确有必要，技术可靠度是判断建造工艺在拟建工程中应用是否具备条件。

三、进度风险

进度风险是展览工程建设管理各方沟通协调的主要载体。这是由于任何建筑的施工建设都需要在项目策划和设计时制订完工期限，以保证经营和投资回报等管理要素可控。而且，由于展览空间包含大量创意设计，多数无法按照既定标准施工，施工过程中经常提出很多超常规的工艺标准、施工顺序等要求，加上创意设计的不确定性较大，在建设实施过程中会面临改动和调整，导致既定的施工图纸和施组方案在现场做调整和更改。因此，展览设计与布展工程进度风险需要引起高度关注，需要借助横道图、甘特图等工具和方法来科学计算工期，寻找最佳工期及其冗余方案，还需要对材料、设备、人员的选择以及可能出现的异常天气等进行预估，来估算进度风险的发生概率和潜在影响。

四、成本风险

成本风险是展览工程建设管理各方关注的焦点。可以说，几乎所有超过计划的沟通协调事项，都将涉及成本的变动和调整。实际上，任何一个工程的建设都需要稳定的资金投入，以确保施工和建设管理过程的顺利进行。展览工程建设成本的影响因素更多，这是展览工程面向社会公众开放、带有诸多功能的属性所决定的。首先，展览空间的成本风险发生在前期设计费用上，追求更加创新和一定品质的设计方案，一定会提高成本投入。其次，展览空间的成本风险发生在设备材料选型上，同样是品质和成本之间是需要权衡的"跷跷板"关系。由于展览空间经常涉及定额和标准之外的新型材料设备和工艺，因此必然带来验工计价的困难和成本风险的提高。此外，当前展览工程建设领域存在轻设计、轻经营和重建设的管理误区。这导致展览空间建成后通常要追加成本投入才能达到预期效果。同时，施工过程中存在大量的工程签证和变更洽商也加大了成本管理的难度，形成成本风险敞口，有必要予以重视。

五、外部风险

展览工程建设过程除会受安全、技术、质量、进度和成本等项目自身风险影响外，还会受到所处外部环境因素的影响。这些因素通常是自然条件、政治环境、经济因素、社会环境等突然变化导致的影响，其中多为不可预见的不可抗力风险。比如，2020年新冠肺炎疫情期间，为遵从防疫要求，许多展览工程被迫停工甚至取消，重创了展览工程建设行业。而且，政府主导的展览工程如果在建设期间经历主要领导或主管领导换届，则可能对项目建设产生重要影响。与此同时，企业主导的展览空间则受到所处领域的市场行情影响。这对展览工程建设管理均提出了较高的要求。

第二节　风险清单和损失评估

一、展览设计与布展工程风险清单

展览工程在实施过程中，会遇到各式各样的风险，结合以往经验归纳的风险清单如表8.1所示。

二、风险损失评估

风险损失可以表现为费用超支、进度延期、质量事故和安全事故等多方

面，有些可用货币表示，有些可用时间表示或者更为复杂，为了便于综合和比较，其度量的尺度可统一为用风险引起的经济损失，即用风险损失值来衡量。

风险损失值是指项目风险导致的各种损失发生后，为恢复项目正常进行所需要的最大费用支出，统一用货币表示。风险损失值主要有以下几类。

表8.1　展览设计与布展工程风险清单

分类依据	风险类型	内容
风险类型	自然风险	自然力的不确定性变化给施工项目带来的风险，如地震、洪水、沙尘暴等； 未预测到的复杂水文地质条件、不利的现场条件、恶劣的地理环境等，使交通运输受阻，施工无法正常进行，造成人财损失等风险
	社会风险	社会治安状况、宗教信仰、风俗习惯、人际关系及劳动者素质等带来的影响或不利条件给项目施工带来的风险
	政治风险	国家政治方面的各种事件和原因给项目施工带来意外干扰的风险，如战争、政变、动乱、恐怖袭击、国际关系变化、政策多变、专制和腐败等
	法律风险	法律不健全、有法不依、执法不严，相关法律内容变化给项目带来的风险； 未能正确全面的理解有关法规，施工中发生触犯法律行为被起诉和处罚的风险
	经济风险	合同风险：签订的合同能否按时完成，相关的质量是否能达到要求； 税务风险：工程项目主要包括营业税、城市建设维护税、教育附加税、印花税、个人所得税等； 资金风险：项目的资金链是否能满足生产的需要，如何维护好资金链； 成本风险：发生的成本如何在可控范围之内，如何将成本最小化
	管理风险	经营者因不能适应客观形势的变化，或因主观判断失误，或因对已发生的事件处理不当而带来的风险
	技术风险	由于科技进步、技术结构及相关因素的变动给施工项目技术管理带来的风险； 由于项目所处施工条件或项目复杂程度带来的风险； 施工中采用新技术、新工艺、新材料、新设备带来的风险

分类依据	风险类型	内容
风险主体	承包商	企业经济实力差，财务状况恶化，处于破产境地，无力采购和支付工资； 对项目环境调查、预测不准确，错误理解业主意图和招标文件，投标报价失误； 项目合同条款遗漏、表达不清，合同索赔管理工作不力； 施工技术、方案不合理，施工工艺落后，施工安全措施不当； 工程价款估算错误、结算错误； 没有适合的项目经理和技术专家，技术、管理能力不足，造成失误，致使工程中断； 项目经理部没有认真履行合同和保证进度、质量、安全、成本目标的有效措施； 项目经理部初次承担施工技术复杂的项目，缺少经验，控制风险能力差； 项目组织结构不合理、不健全，人员素质差，纪律涣散，责任心差； 项目经理缺乏权威，指挥不力； 没有选择好合作伙伴（分包商、供应商），责任不明，产生合同纠纷和索赔
	业主	经济实力不强，抵御施工项目风险能力差； 经营状况恶化，支付能力差或撤走资金，改变投资方向或项目目标； 缺乏诚信，不能履行合同：不能及时交付场地、供应材料、支付工程款； 管理能力差，不能很好地与项目相关单位协调沟通，影响施工顺利进行； 业主违约、苛刻刁难，发出错误指令，干扰正常施工活动
	其他方面	设计内容不全，有错误、遗漏，或不能及时交付图纸，造成返工或延误工期； 分包商、供应商违约，影响进度、质量和成本； 权力部门（主管部门、城市公共部门：水、电）的不合理干预和个人需求； 施工现场周边居民、单位的干预
风险目标	费用风险	包括报价风险、财务风险、利润降低、成本超支、投资追加、收入减少等
	质量风险	包括材料、工艺、工程不能通过验收、试生产不合格，工程质量评价为不合格等
	信誉风险	造成对企业形象和信誉的损害
	安全风险	造成人身伤亡，工程或设备的损坏

（1）费用超支风险：项目费用各组成部分的超支，如价格、汇率和利率等的变化，或资金使用安排不当等风险事件引起的实际费用超出计划费用的那一部分即为损失值。

（2）进度延期风险：当项目施工各个阶段的延误或总体进度的延误时，为追赶计划进度所发生的一切额外的非计划费用（包括加班的人工费、机械使用费和管理费等）；另外，进度风险的发生可能会对现金流动造成影响，考虑货币的时间价值，应根据利率作用计算出损失费用。

（3）质量风险：工程质量不合格导致的损失，包括质量事故引起的直接经济损失、修复和补救等措施发生的费用以及第三者责任损失等。如建筑物、构筑物或其他结构倒塌所造成的直接经济损失；复位纠偏、加固补强等补救措施发生的费用；返工损失；造成工期拖延的损失；永久性缺陷对于项目使用造成的损失；第三者责任损失等。

（4）安全风险：在施工活动中，由于操作者失误、操作对象的缺陷以及环境因素等导致的人身伤亡、财产损失和第三者责任等损失。如受伤人员的医疗费用和补偿费用；材料、设备等财产的损毁或被盗损失；因引起工期延误带来的损失；为恢复项目正常施工所发生的费用；第三者责任损失等。

第三节　风险管理组织和措施

一、风险管理组织

通过前文对展览工程建设特点和管理风险的分析，可以看出展览工程建设管理过程具有主体多元、专业交叉、程序错综等特点，呈现精细化设计和施工管理的需求。由于展览空间建成后要向社会公众开放，其资金来源和立项报建程序多由政府主导，因此具有公共产品属性。与此同时，多数展览空间通过市场竞争机制引入企业来提高建设和经营效率，因此也具有商品经营属性。展览空间兼具的公共和经营复合属性，决定其建设管理过程是一个利益主体多元、多方共同参与的过程，符合项目治理理念。

展览工程建设展现出利益主体多、不确定性大的特征，笔者结合项目管理理论和展览工程现状，从关系治理、制度治理和契约治理三个方面设计管理对策，提出基于治理理念的展览工程建设管理框架，如图8.1所示。

首先，关系治理为主导的管理对策是建立敏捷组织，敏捷管理是依据变化驱动的，其强调设计和施工要一体化，组织成员围绕项目形成紧密联系。其

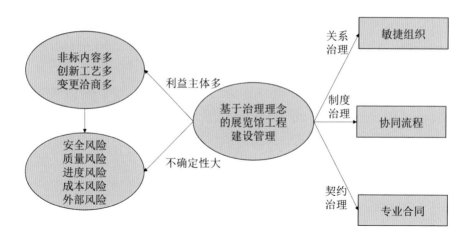

图8.1 基于治理理念的展览工程建设管理框架

次，制度治理为主导的管理对策是建构协同流程，协同管理是协调保证项目各子系统过程与总体目标保持一致，其通过正式的里程碑制度来保证目标循序渐进地实现。最后，契约治理为主导的管理对策是签订专业合同，专业管理是现代化科学技术手段日益精密的表现，通过专业和系统的合同架构，有助于将建设过程的风险合理分散和分担出去。需要说明的是，每个治理机制和管理对策不是绝对的对应关系，而只是主导关系，比如敏捷组织也需要辅助以契约和制度设计才能有效运转。下文将对敏捷组织、协同流程和专业合同三个方面的管理对策进行详细阐释。

（一）敏捷组织

理想状况下，图纸会审和进场前沟通会上应该将展览工程建设环节的各专业施工做协调，由此来规避或控制上述施工风险。这是传统的预测型风险管理思路，不再适用于展览空间等不确定性大且利益主体多的工程。随着创意设计在展览工程中应用越来越深入，各专业之间的不协调将长期存在。为适应这一新的建设趋势，新型风险管理思路——敏捷组织的管理对策得到越来越多的重视，并且具有良好的效果。作为展览工程建设的管理团队，为应对多元和综合的风险事件，要建立以风险管理为中心的敏捷组织，如图8.2所示。

展览设计与布展工程项目管理组织架构，其以风险管理为中心，包含三条风险应对路径。展览设计与布展工程管理模式通常是业主单位直接委托或总包单位专业分包的设计、施工一体化模式，即EPC模式。有资质承接展览设

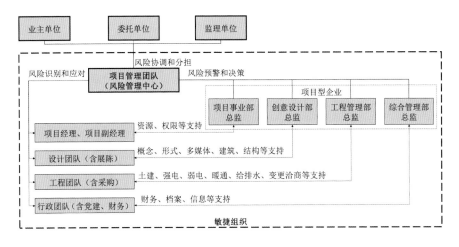

图8.2 展览工程应对风险的敏捷组织架构

计与布展工程企业通常为总承包工程公司的子公司或独立的专业公司，前者通常在管理和施工上更有优势，后者通常在设计和专业管理上更有优势。项目管理团队所在企业应建立敏捷型的组织架构，即项目管理团队作为前方风险的直接应对者，可以根据实际进展随时向企业各个部门提出支持需求，企业作为后台风险的综控平台，则根据情况随时向前端配置资源，由此提高整体风险应对能力。

（二）协同流程

与敏捷治理相适应的管理流程是相互之间紧密联系的协同流程。工程建设过程的核心风险控制，正是项目管理团队的价值所在。针对展览工程建设的技术和内容挑战大、程序和工艺变化多等特点，建立主体工程和布展工程之间关键节点的协同，是保持信息畅通、控制并规避风险的有效措施。结合已有项目实践经验，我们提出控制风险的协同流程，如图8.3所示。

展览设计与布展工程中，通过设置关键节点的协同流程，保证风险控制过程从敞口状态逐渐向收口状态发展。每个阶段的协同仍以项目进度为限，让施工风险从设计阶段到实施阶段渐进明晰，从而保障风险事件处于可控状态，由此提高风险管理的弹性。

（三）专业合同

展览工程建设过程中需要许多利益主体之间的商业合作。如果没有专业的

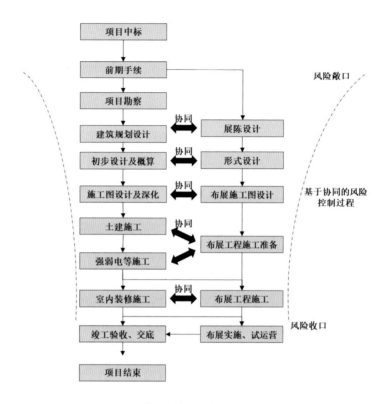

图8.3 展览工程控制风险的协同流程示意图

合同体系作为保障，即便有了敏捷组织、协同流程，展览工程建设的风险管理仍无法有效运转。在市场经济条件下，合同日益成为工程建设项目资源配置的主要手段，也是项目承包单位在建设施工过程中的任务核心依据。合同签订后具有法律效力，合同体系成为督促项目各方履行义务，保障各自合法权利的重要管理对策。面对展览工程建设的诸多风险，工程承包单位唯有通过专业合同体系，才能提高风险管理效率，如图8.4所示。

首先，展览设计与布展工程合同体系，以工程承包单位的建设管理合同为中心，建构对各专业的正式合同关系，有助于建设风险的分担。其次，通过现场专业的变更洽商和签证单的管理，加强建设风险，特别是成本风险的控制。最后，依托现代商业保险合理建构商业保险合同体系，有效地转移潜在危害较大的风险。由于每个工程项目的合同数量众多，有必要配备专门的人员对合同体系进行专门化的管理，注重合同资料管理的系统化与完整化，建立健全合同档案管理相关制度。需要指出的是，专业合同既强调实施阶段的合同管理，也要重视项目前期的合同策划，由此提高风险管理的效率（邵佩佩，2012）。

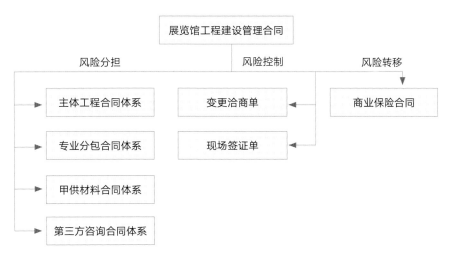

图8.4　展览工程管控风险的专业合同体系

二、风险管理措施

对项目风险进行识别和评估之后，根据项目风险的性质、发生概率和损失程度，以及自身的状态和外部环境，针对各种风险采取不同的防范策略。常用的防范风险策略有回避风险、转移风险、自留风险、利用风险等。

（一）回避风险

采取回避风险的措施及内容如表8.2所示。

表8.2　回避风险的措施及内容

回避风险措施	内容	风险管理措施
拒绝承担风险	不与实力差、信誉不佳的分包商和材料、设备供应商合作；不委托道德水平低下或综合素质不高的中介组织或个人	即便有价格相对低但口碑不好的供应商，坚持选择价格适中口碑较好的供应商
控制损失	施工活动（方案、技术、材料）有多种选择时，面临不同风险，采用损失最小化方案；回避一种风险将面临新的风险时，选择风险损失较小而收益较大的风险防范措施	选择信誉好的分包商、供应商，价格虽高些，但可减小其违约造成的损失

（二）转移风险

转移风险是承包商通过财务手段，寻求用外来资金补偿确实会发生或已发生的风险，从而将自身面临的风险转移给其他主体承担，以保护自己的一种防

范风险的策略。转移风险又称风险的财务转移，一般包括保险转移和非保险的合同转移。具体做法如表8.3所示。

表8.3　转移风险的措施及内容

转移风险措施	内容
合同转移	通过与分包商、材料设备供应商、设计方等非保险方签订合同（承包、分包、租赁）或协商等方式，明确规定双方工作范围和责任以及工程技术的要求，从而转移自身的风险
保险转移	通过购买建筑安装工程一切险，意外伤害险，将施工项目的可保风险转移给保险公司承担，使自己免受损失

（三）自留风险

自留风险是指承包商以自身的风险准备金来承担风险的一种策略。与风险控制损失不同的是，风险自留的对策并不能改变风险的性质，即其发生的频率和损失的严重性。自留风险的具体做法如表8.4所示。

表8.4　自留风险的措施及内容

自留风险措施	内容
风险预防	增强全体人员的风险意识，进行风险防范措施的培训、教育和考核；对重要的风险因素进行随时监控，做到及早发现，有效控制；制订完善的安全计划，针对性地预防风险，避免或减小损失发生；评估及监控有关系统及安全装置，经常检查预防措施的落实情况；制定活动应急预案及应急处置措施

（四）利用风险

利用风险，是指对于风险与利润并存的投机风险，可以在确认可行性和效益性的前提下，所采取的一种承担风险并排除（减小）风险损失而获取利润的策略。如前所述，投机风险的不确定性结果表现为造成损失、没有损失、获得收益三种。因此利用风险并不一定保证次次利用成功，它本身也是一种风险。如果项目是在新冠疫情全球泛滥的大环境下运营的，我们通过严格的防疫管理、严格响应政府号召全员打疫苗，严格的核酸检测，有效地在疫情泛滥的大环境下为企业创造了效益。

第九章

项目收尾管理

第一节　竣工验收条件和管理

一、竣工验收条件

（1）工程已实质完工，并通过业主单位组织的竣工初验；或工程主体全部完工，施工累计进度达到工程总量95%以上的项目。

（2）工程受前期工程、资金、不可抗力等影响无法完成全部工程施工，经业主单位同意进行甩项移交的项目。

（3）项目团队核实确认项目进入收尾阶段后，编制并上报《项目基本情况报告》和《收尾工作计划安排》，由承包企业项目决策委员会召开专题会并论证评估。

二、竣工验收管理

承包企业的项目事业部是每个工程项目收尾管理归口部门，负责竣工资料和竣工验收的监管，负责完工缺陷修复和工程创优的监管。

承包企业的综合管理部负责竣工结算的监管、财务清算的监管及项目团队人员安置的监管，可结合项目实际情况适时进行审计监督或配合第三方审计单位工作。其他部门根据需要做好配合工作。

项目团队应制定工作方案，明确工程竣工验收管理工作的目标和责任人，对竣工验收准备工作进行检查，达到工程竣工验收条件后，及时督促业主单位按期办理竣工验收工作，向监理单位发出《工程竣工报验单》，如表9.1所示。

表9.1 展览工程项目工程竣工报验单样表

工程名称：　　　　　　　　　　　　　编号：（项目编号）—（单子编号）

致：　　　　　　　　　　　　　　　　　　　　　　　　　　（监理单位）

　　　我方已按合同要求完成了　　　　　　　　　　　　　工程，竣工资料自检完整，
经自检合格，请予以检查和验收。

附件：

施工项目团队（章）：

项目经理：

日期：

监理签收人姓名		施工签收人姓名	
时间		时间	

监理审查意见：

经预验收，该工程

　　符合／不符合设计文件要求；
　　符合／不符合施工合同要求；
　　竣工资料符合／不符合要求；

综上所述，该工程竣工预验收合格／不合格，建设单位可以／不可以组织竣工验收。

项目监理机构(章)：

总监理工程师：

日期：

注：项目监理部一般应在自收到本报验单之日起14日内回复。

第二节　试运营和运维培训

项目团队要为展览空间编制《使用说明书》，内容包括配电箱操作指南、多媒体设备操作说明、定制展项使用说明等。展览空间验收之后，项目团队要按合同约定为业主单位或其指定运维单位组织一定次数的运维人员培训，并提供质保期内的各项设备维保联络人和联系方式。

第三节　项目资料归档管理

项目团队应设置专职档案管理人员，负责统筹项目团队及各供应商档案收集、整理及移交。项目团队按合同约定时间及时向业主单位、档案管理部门、承包企业档案部门等单位移交项目竣工档案，办理有关手续。

工程资料归档包括《工程技术资料》及《项目团队管理资料》两部分。其中，《工程技术资料》归档按国家及地方建设行政管理部门有关工程档案管理规定进行，包括收发文台账、工程材料验收台账、隐蔽工程旁站验收台账、工程签证台账、设计/工程变更台账、索赔/反索赔台账、重要质量控制点检查台账等。《项目团队管理资料》由承包企业规定资料范围及具体类别。

项目经理为移交资料第一责任人。项目经理应指导资料员在限定时间完成移交资料的编制工作，及时向业主及建设档案管理部门移交项目的技术资料，以便办理工程备案手续。

第四节　竣工结算和审计

项目团队做好竣工清算、工程量核算、审价、审计等工作，并将竣工结算资料交项目决策委员会审核，审核后方可上报。各收尾项目的竣工结算必须报承包企业工程经济部审核、行政总监审批后才能报业主单位。对不经承包企业层面审核、擅自报竣工结算而给企业造成损失的，项目经理将作为项目收尾责任人承担责任。

项目审计是指审计机构依据国家的法令和财务制度、企业的经营方针、管理标准和规章制度，对项目用科学的方法和程序进行审核检查，判断其是否合法、合理和有效的一种活动。项目审计是对项目管理工作的全面检查，包括项目的文件记录、管理的方法和程序、财产情况、预算和费用支出情况以及项目

工作的完成情况。项目审计既可以对拟建、在建或竣工的项目进行审计，也可以对项目的整体进行审计，还可以对项目的部分进行审计。项目审计的目的是对项目的全部或部分建设活动进行监察和督促，把项目的实施情况与其目标、计划和规章制度、各种标准以及法律法令等进行对比，把那些不合法规的经济活动找出来。通过实施审计，提出改进项目组织、提高工作效率、改善管理方法的途径，有助于项目管理者在合乎法规的前提下更合理地利用现有资源，顺利实现建设项目目标。项目经理在项目收尾阶段要配合业主单位、承包企业上级单位开展自身项目职责范围内的审计工作，正面应对审计环节，如实提供项目过程资料和情况。

第五节　工程缺陷整治、回访保修

项目经理对项目的保修负责，确保项目工程质量和安全，同时项目经理要收集各供方单位相关联系人联系方式，报承包企业工程管理部和综合管理部。

供方保修单位在承担保修任务时，要对正常保修的工作内容进行成本、进度、质量、安全、环保等方面的控制，质保期实施过程中应按工程正常实施管理的要求上报有关报表。

超保修范围时，要与甲方沟通，在工程经济师指导下编制维修报价书报建设单位确认；由供应商等造成的质量返修问题，要通知相关方参加勘验以确认保修责任。

保修工程施工时，保修单位要有完善的计划或制定专项现场管理方案，包括人员、材料、设备组织，重点要突出现场施工的环保、安全、质量管理措施，避免对工程现行使用造成干扰。在质保期内，负责保修的单位应加强项目尾款及质保金的清收，当工程保修期满后，向建设方发出《工程质保期满通知单》。

第六节　项目总结和评价

项目团队在工程项目竣工半年内，汇总编制项目总结报告，并上报公司综合管理部备案。综合管理部定期组织项目评价会议，对每个已完工项目进行评价，评价结果也作为项目总结报告的一部分并归档。《项目总结报告》提纲如表9.2所示。

表9.2 展览工程项目总结报告提纲

项目总结报告
（一）项目概况
1. 项目情况简述
2. 项目决策重点
3. 项目参与人员
4. 项目建设规模与主要建设内容
5. 项目进度周期
（二）项目设计全过程总结
1. 项目设计内容
2. 项目设计理念
3. 项目设计难点
4. 项目设计效果图
（三）项目建设全过程总结
1. 项目施工建设主要内容
2. 项目建设施工难点及解决办法
3. 项目建设施工进度照片
（四）项目效果及评价
1. 项目实拍照片
2. 项目供应商评定
3. 项目供应商回访
4. 客户满意度调查
（五）项目经验和教训
1. 成本把控情况
2. 其他问题、经验教训、结论
3. 相关建议

实践篇

第十章

大型企业展厅的施工总承包管理

第一节　项目概况

（1）工程名称：某某未来中心展厅工程。

（2）建设地点：某企业大厦内。

（3）建设规模：约1466m^2。

（4）工程合同价：980万元。

（5）资金来源：企业自筹。

（6）项目管理周期：2020年9月27日至2021年4月15日。

（7）业务模式：施工图设计、工程施工承包模式，业主方与建设单位和项目管理单位沟通，同时与初步设计单位沟通。

（8）项目范围：装饰装修工程、电气工程、美工、家具；多媒体硬件集成、数字内容、中控系统。

第二节　启动管理

启动管理可理解为施工前准备阶段，是保证项目开始的先决条件，是项目实施过程的有力保障。启动管理可大致分为供应商招采、施工许可申领、深化设计／交底、技术资料报审、施工条件准备等分支阶段。

一、供应商招采

首先结合设计方案图纸及合同清单要求，进行内部施工预算的最终核定，

然后严格按照企业招采中心制度流程在供应商体系库中综合比选抽取，确定出各专业最佳供应商。

二、施工许可证申领

基于项目性质确定是否需要向当地建设主管部门申领施工许可证（或向物业管理部门申领）。

三、深化设计 / 交底

图纸会审、与业主深入沟通设计方案的修改深化，并经其确认（签字）；对各供应商技术负责人进行设计交底，然后各供应商内部层层交底，确保对方案的理解完全一致，无误差无死角。

四、技术资料报审

施工前将工程项目有关施工组织设计、安全 / 专项施工方案（如有）、单位资质资料、特种人员操作证、设计施工进度计划等资料向监理单位（建设单位）报审，并领取开工报告。

五、施工条件准备

包括项目团队组织成立（根据项目任务工作分解确定人员组织架构）、场地条件（"三通一平"：通水、通电、通路，场地平整；"五通一平"还包含通气、通信）、临时设施（办公、住宿、生活设施，材料库房、堆场、设备工具用房、加工棚房等）、资金保障（设置项目专项资金保障）等。

第三节　进度管理

时间就是成本，应做好每一个计划，控制好每一个节点，优化每一道工序，以争取最佳交付期。进度管理主要涵盖建设总周期进度计划、设计与施工周期进度计划（物资进场计划、专业安装进度计划；季度、月度、周等进度计划等）、验收交付计划、运营维护计划等阶段。

一、前期计划

项目实施前，根据合同、设计方案、招投标资料、项目特点等，做好项目

总进度计划并经监理单位/建设单位报审确认。

二、过程计划

根据项目总进度计划约束，编制各专业/分部工程进度计划，并进行进度计划工期交底，保证各分项/工序/工种人员、材料、设备、机具等资源调配。

现场难免发生不可控的因素，如内容提供、确认、临时停工等，及时调整计划，尽量减少延期，对于不可避免的延期，提前告知并与甲方协商。

工程收尾阶段一般都是赶工阶段，进度计划制定则需细化精确（必要时按日分时制定），实时检查进度偏差，及时纠偏。

三、计划的编制

根据投标文件及合同中约定的总工期，用甘特图格式编制整体进度计划，同时结合总计划编制装饰电气、多媒体、数字内容、模型展项等相关专业子进度计划，各进度计划经监理或业主方审批后作为整体施工安排的依据。

每月月底申报下月月度施工进度计划（细化到周），每月1日申报下月材料(设备)进场计划，由监理/建设单位进行初审，月度施工计划应符合项目总计划要求，应明确人员、机械、材料、施工方案等相应的完成时间及数量，作为保证施工计划完成的措施。根据月进度完成情况填写进度款支付申请表（如合同约定付款方式为月进度支付）。

四、确保工期的技术组织措施

（一）明确施工工期目标

依靠一流的施工策划与设计、管理与协调、技术与工艺、设备与材料、承包商与劳动力素质等来实现一流的管理和控制，从而以精细过程保证精品工程，满足业主对工期、质量等方面的要求。

（二）建立完善的计划保证体系

建立完善的计划保证体系是掌握施工管理主动权、控制施工局面、保证工程进度的关键一环。本项目的计划体系将以施工总进度计划图为宏观调控计划，施工总进度计划为总体实施计划，以月、旬、周、日计划为具体执行计

划，并由此排出设计进度计划、机械设备进场计划、技术保障计划、商务保障计划、物资供应计划、质量检验与控制计划、安全防护计划以及后勤保障一系列计划，使进度计划管理形成层次分明、深入全面、贯彻始终的特色；要保证总体计划的实施，与之相适应的配套计划的完成是关键，尤其是本工程的很多专业需在施工中再确定，所以编制此配套计划并在施工中按此计划执行非常必要，否则工程中的诸多工作就要受到影响，从而最终拖延工期。因此，根据施工总进度计划图及总体施工进度计划表和类似工程施工管理经验，编制本工程图纸配套计划。

（三）合理安排各工种／各专业交叉作业

（1）交叉作业的基本要求：正如施工进度计划所叙，在编制的计划内，根据各工序的专业特点，统筹安排了各工序的合理穿插。保证总工期的前提之下，优化调整各专业工序的自由时差；针对关键线路中的关键工作合理适当压缩，从而为竣工赢得时间，具体工序安排详见本工程总体施工进度计划表。

（2）交叉作业的原则及措施：装修与电器设备之间的交叉施工，历来是工程施工中最尖锐的矛盾，装修与多媒体、景观、电动图表等安装交叉工作面大，内容复杂，如处理不当将出现相互制约、相互破坏、相互推卸的不利局面，装修与场外制作的成品之间的交叉施工，应按照施工进度表与现场实际工程进行合理的工作安排，对于需要进场安装各项与基础装饰的节点处，要处理得当做到尽善尽美。这就需要各工种人员要在施工前和施工中互相沟通交流，预防施工过程中出现错误，影响工期造成经济损失。

（四）现场各类管理制度保证

建立一系列现场制度，如工期奖罚制度、工序交接检验制度、施工样板制度、施工机械设备使用申请和平衡制度、CI管理制度、材料堆料申请制度、总平面管理制度、日作业计划和材料日进场平衡制度等，为加强现场制度化建设提供依据。每周一召开部门经理以上人员会议，协调内部管理事务，总结计划完成情况，发布下周计划。通过例会制度，使施工各方交流渠道通畅，问题解决及时。制订四级控制计划，通过日计划保证周计划，通过周计划保证月计划，通过月计划保证总进度计划。

第四节　成本管理

　　成本是项目的粮食，我们要让每一粒粮食都得以充分发挥作用，让每一分钱都花在需要的地方。成本控制以合同管理为基础，结合运用设计管理、招标管理、采购管理、施工现场管理等，确保成本控制的有效实施。

　　根据项目管理服务周期的各阶段，制订针对规划阶段、设计阶段、施工阶段、竣工阶段特点的具体成本控制措施，并形成一套"一环扣一环"的完整成本控制体系。高度关注成本控制中重要事项的决策，如：对使用功能有影响或费用增加额度较大的设计变更等，需与业主、设计单位充分协商，按各方约定的特定审批程序处理。

　　成本管理的主要内容包括：工程款支付管理；设计变更、洽商的造价控制；费用索赔的造价控制；审核竣工结算，提交竣工结算审核报告，配合审计工作；成本控制资料归档、保管、移交。

一、成本控制原则

　　工程内容、施工承包范围界定全面、完善、准确，工程接口详细、确切、责任分明；确定合同价款调整的有利原则；约定设计变更、工程洽商的批复程序和构成调整合同价款限额及内容；约定材料、人工、机械价差调整原则及办法；确定严格、有利于业主的工程款支付方式，约定施工单位保证连续施工的经济能力和管理措施；确立业主对施工单位采购的大宗设备、材料的质量和价格(合同暂估价)的确认与否决权；建立施工单位的履约保证金制度；约定施工单位的外协能力，包括：扰民、市容环卫、交通、周边关系协调的经济责任；明确对施工单位违约（质量、进度、安全、文明施工等）行为的处罚条款；约定施工单位的让利原则，明确利润率。

二、成本控制工作的保证措施

　　从成本控制的角度来看，好的招投标文件主要体现在制定出清晰的招标范围、细致合理的技术要求及准确可比的报价要求；招标、评标过程应有严格的工作程序，最终的商务谈判应有具体的预期目标，并运用合理谈判技巧，以保证招投标的"公平、公正、公开"，取得合理的合同价格；合同条款的制定应有利于工程成本的控制工作，尽量减少合同开口，对未决事项应原则性界定明确。

加强招标文件和合同条款的严密性，包括选择适宜的合同形式（尽可能采用固定总价合同）、合同价调整的详细方法以及洽商变更办理的时效性等；规范洽商变更传阅制度，增强各专业间的沟通，办理洽商变更增项的同时注意是否存在减项环节，加强洽商变更的规范化管理，对洽商变更的部位、变更细节、工程量描述清晰、表述明确；加强索赔与反索赔工作，及时、详细地收集相关资料，督促承包商按合同约定时限进行申报，尽量避免因怕发生索赔而拖延、回避索赔资料的审核工作，最终造成结算工作的困难；严格根据合同条款约定实行阶段性结算工作，以提高最终结算工作的效率。

　　在制订合同条件时，项目管理部应充分结合项目及业主的实际情况，确定切实可行、相对合理的合同责任及主要合同条件（如付款方式、合同价格、工期等），避免合同条件对双方单位过于宽松造成难以履约；或是恶性竞争造成合同条件过于苛刻，以至于施工单位低价中标，却给业主带来高索赔、高风险。

第五节　质量管理

　　质量管理是项目的根本，开工前的准备，过程中的控制，施工后的完善，是确保质量达标创优的重要手段。质量管理通常是人（人员／组织）、机（机械／工具）、料（材料／构配件／设备）、法（工艺规范）、环（环境／施工条件）、测（试验／验收）等方面的有机组合，在P（计划）、D（实施）、C（检查）、A（处理）的动态控制中完成，具体包括实施依据、沟通机制、验收机制、质量保证措施等方面。

一、实施依据

　　明确和掌握一系列实施依据，包括设计方案、施工图纸、技术要求、施工合同、报价清单、主材选样、施工组织设计、施工方案以及国家和行业内相关规范标准等，确保现场施工有据可循。

二、沟通机制

　　基于现场的实际情况，结合客户领导意见，及时应变，确保满足各方要求。整个施工过程，建立完善的沟通机制及工程例会制度，包括每日班组晨会（安全警示宣讲、日进度目标交底）、施工日志（当日设计、施工内容、发现的问题及解决方案、明日计划）、周例会（周完成进度、下周计划、需各单位

配合解决事项）、技术专题会、临时现场讨论会，并形成完整的会议记录、工程备忘录资料。

三、验收机制

针对该项目工程部分严格实行验收交接机制，包括物资/设备进场检验、工序交接验收（三检制）、隐蔽工程验收（里程碑节点工作重点验收，牵扯各专业施工交接节点形成现场验收会签资料，以备后续发生窝工、返工等索赔）、检验批验收、分部分项验收、预验收、竣工验收、培训、工程交付等。针对该项目数字软件内容开发制作部分，逐步汇报、分级确认，包括内容梳理确认、体验形式确认、文字脚本确认、分镜/界面确认、样片确认、成品交付等，并各自形成书面签字资料。

四、质量保证措施

严格执行"过程控制"，树立创"工程精品""客户满意"工程的质量意识，使每项工程成为具有代表性的工程；制定分项质量目标，将目标层层分解，质量责任到人；根据业主对工程的要求制定严格的质量管理条例，并在工程项目上坚决贯彻执行；严格执行"样板制、三检制、工序交接制"制度和质量检查和审批等制度；在施工过程中大力推行"一案三工序"管理措施，即"质量设计方案、监督上工序、保证本工序、服务下工序"。

形成一个完整的质量监控循环程序，保证在有限的人力、物力情况下对整个施工过程进行全程的质量监控，达到最佳的效果；利用计算机系统平台等先进的管理手段进行项目管理和质量管理，强化质量检测和验收系统；大力加强图纸会审、图纸深化设计、详图设计和综合配套图的设计和审核工作，通过控制设计图纸的质量来保证施工工程质量；严把原材料、成品、半成品、设备的进场质量关；确保检验、试验和验收与工程进度同步，工程资料与工程进度同步。

第六节　安全管理

安全就是保障，项目的顺利实施及平稳落地，才是我们的终极目标。结合本项目特点，安全管理主要从文明施工、安全施工、疫情防控等几方面控制。企业安全部门负责人组织制定完善细致的安全施工方案，报监理单位／建设单位并确认。

一、文明施工

施工现场的临时设施配置（办公室、操作区、生活设施等）、七牌一图、警示标志等，可直接体现出企业管理形象。需加强施工人员的规范性、场地的整洁性、市政设施管道保护等，避免现场噪声及扬尘、夜间施工扰民、周围道路污染。

二、安全施工

建立健全项目安全组织架构及安全责任制度，分工协作，项目中每个人都是安全施工的监督者。项目配备专职安全管理人员、进场前三级安全教育（企业级、项目团队、班组人员），特种作业人员持证上岗。

现场高空作业、动火施工、机械操作防护，做到四不伤害。

三、疫情防控

严格落实国家疫情防控政策，专资配备防疫物资采购，制定人员疫情管控流程。

四、安全技术规程

（1）坚持"安全第一、人人有责"的原则；

（2）建立安全施工、文明施工领导小组，由项目经理任组长，安全负责人、安全员为副组长，施工员等其他（根据需要）为组员；

（3）明确岗位责任，奖罚兑现，坚持一票否决制。

第七节　合同管理

一、合同管理原则

合同管理是以法律法规为核心依据，在合法合规前提下通过管理手段来最大限度地维护双方权益。合同管理应以项目实际情况为出发点，保证在实现质量、进度、投资三大目标的前提下，顺利竣工并投入使用（吴丽萍，2009）。合同管理以预防为主，减少甚至避免纠纷和索赔的发生，在发生纠纷、索赔时最大限度地保护双方利益；最大限度地将本项目管理中的各种问题纳入到合同管理的范围中，使参与项目建设的任何一方都能以合同为依据，享有权利，履行义务，共同保证本项目的顺利竣工和投入使用。

二、合同主要类型

承包合同主要包括：设计承包合同，从合同类型上又可分为设计总承包合同、设计分包合同；施工承包合同，从合同类型上又可分为施工总承包合同、施工分包合同；购销合同，可分为材料购销合同和设备、家具购销合同等。

三、合同管理内容

（1）协助业主单位编制施工总承包合同文件及其补充协议；

（2）参与合同谈判，制定合同谈判方案、策略；

（3）协助业主完成合同、补充协议签署工作；

（4）合同解释、合同争议处理；

（5）索赔处理；

（6）合同资料的整理、归档。

四、合同管理的重点

项目合同管理的重点是确保体系运行达到预期合同目标。运用合同手段使所有项目参建方按照本项目的质量、进度、投资目标的要求完成合同任务，妥善处理各咨询服务单位、设计单位、施工单位、材料设备供应单位的内外部关系，使他们既能够得到其他单位的配合顺利完成合同任务，又能够严格地履行对其他单位的配合义务，使其他单位也能够顺利完成合同任务（吴丽萍，2009）。合同管理重点包括明确合同签订对象、合同谈判原则和策略、目标保证措施、各方履约情况、纠纷和索赔管理及文件档案管理等方面。

第八节　变更管理

变更管理包括变更和索赔两个环节。变更是指设计变更和工程洽商相关事宜，索赔是指工程费用变化引起的申请和洽谈相关事宜。

一、变更类型和流程

设计变更通知和工程洽商是施工图的补充，与施工图有同等作用：凡是由业主或设计单位在施工过程中提出的做法变动、材料代换、纠正施工图中的失误或其他变更事项，均通过设计变更通知解决。凡是由于承包商在施工过程中

提出的做法变动、材料代换或因施工条件发生变化而引起的变更事项，均通过工程洽商予以解决。

项目管理部将授权专人经办设计变更和工程洽商，并发出设计变更和工程洽商通知；在办理设计变更和工程洽商时，经办人应当综合进度、质量、成本三方面因素，不能贸然从事，以免在某些环节上发生脱节；在经办设计变更和工程洽商时，要严格按照《工程合同》中的有关条款从事。

设计变更通知和工程洽商必须签字齐全，且内容应明确具体，图示应符合有关规范要求，语言应准确、肯定，深度应满足施工和编制预算的要求。

项目管理部审批设计变更和工程洽商时应坚持以规范、规程、工艺标准为依据，不得迁就承包商的失误造成的工程洽商，未经项目管理部签认的洽商变更不得计入已完工程量。

设计变更通知和工程洽商文件不得涂改，每个单位工程的洽商变更要按办理日期的顺序排列，统一编号，妥善保管；各专业工程师接到洽商变更后，应及时在图纸上标注修改内容、修改依据、修改日期等，防止图纸的误用。

施工单位应在某项洽商或变更全部完成，并经建设单位（监理单位）验收签认后当月进行洽商及变更费用的申报工作，应根据施工承包合同中变更费用增减的有关条款如实编制估算文件；项目造价工程师须严格依据合同有关条款办理洽商及变更费用的审批工作。

二、索赔管理和流程

在编制招标文件和施工承包合同时应有索赔防范意识，将可能出现索赔的问题尽可能地在合同文件中予以界定，避免或减少由于业主方招标文件、施工承包合同中的不完善之处引起索赔，导致工程费用的支出；严格审查《施工组织设计》，对于主要施工技术方案进行全面的技术经济分析，防止在技术方案中隐含着增大工程造价的漏洞存在和发生。

索赔事件发生后，应在28天内提出索赔意向申请，并认真收集有关索赔资料，每7天向建设单位（监理单位）作书面汇报，以取得建设单位（监理单位）对事实的确认，上述资料是计算索赔金额的重要依据，必须真实、准确、详尽；索赔事件中止，应在28天内提出正式索赔申请报告，索赔金额的计算须严格执行施工承包合同的有关条款以及项目当地有关造价工作的政府文件。

第九节　风险管理

良好的风险管控，可以增加成功、减少失败的概率，可涵盖风险识别、风险评估、风险处置等过程。

一、风险识别

风险贯穿于项目的实施全过程，应主动从时间、目标、因素等维度对各个工程事项进行风险识别。

比如从技术方案（工艺描述不全面）、合同清单（漏项错项）、施工方案（不符合规范）等技术资料识别经济风险；从施工人员安全防护、机具操作规程、现场脚手架搭设、大型机具设备安放、材料堆放、临边洞口防护、动火及高空作业流程等大小因素提前识别安全及质量风险。

二、风险评估

针对风险进行深入分解，评估出风险因素、概率、影响程度、后果。

三、风险处置

参照风险评估结果（可接受程度），进行风险转移、减轻、规避、自留等相关处置。

对于技术类风险处置来说将技术方案深化修改（业主同意为前提）、合同增加补充协议、优化施工方案（四新）、动用工程预留金等；对于安全与质量类风险处置来说加强人员安全防护、现场增加专职安全管理人员数量、安全文明措施费专款专用等。

第十节　收尾管理

服务是体现项目价值提升的重要环节，任何一个成功的项目都要以好的服务为基础，并贯穿于项目的全过程。收尾阶段尤为重要，主要涵盖竣工验收、竣工结算、售后服务等阶段。

一、竣工验收条件

（1）展览工程相关设施已按照设计文件建成；各多媒体设备及展品已具

备正常使用功能；经过约定试运营阶段已满足相关参观使用需求及技术指标。

（2）办公和生活设施已按照设计要求建成，能够适应当前办公及生活需要。

（3）该展览工程已经进入正常参观及接待运营使用阶段。

二、竣工验收

（1）竣工资料整理汇总；各专业竣工图绘制。

（2）检验批应由专业监理工程师组织施工单位项目专业质量检查员、专业工长等进行验收。

（3）分项工程应由专业监理工程师组织施工单位项目专业技术负责人等进行验收。分部工程应由总监理工程师组织施工单位项目负责人和项目技术负责人等进行验收。

（4）单位工程中的分包工程完工后，分包单位应对所承包的工程项目进行自检，并应按本标准规定的程序进行验收。验收时，总包单位应派人参加。分包单位应将所分包工程的质量控制资料整理完整，并移交给总包单位。单位工程完工后，施工单位应组织有关人员进行自检。总监理工程师应组织各专业监理工程师对工程质量进行竣工预验收。存在施工质量问题时，应由施工单位整改。整改完毕后，由施工单位向建设单位提交工程竣工报告，申请工程竣工验收。

（5）建设单位收到工程竣工报告后，应由建设单位项目负责人组织监理、施工、设计（勘察）等单位项目负责人进行单位工程验收。

三、工程竣工结算工作

很多工程项目存在结算难的问题，"工程干三年结三年"的事情屡见不鲜，究其原因可能主要有以下几种情况：

（1）招标文件、合同文件欠严谨，引起双方分歧较大，难以达成一致。

（2）合同条款对施工方过于苛刻、有失公平，施工单位在激烈的市场竞争条件下低价中标，希望通过索赔等调增合同价，一旦最终结算价低于其合理成本时，结算工作很难进行。

（3）竣工结算资料不完善，如洽商办理不及时、图纸变更没有手续、材料认价资料不完善等。

（4）施工方维权意识增强、索赔增多，但在现实情况下，一些企业在索

赔与反索赔方面的经验和水平还比较低，因此，索赔依据性资料的收集不及时、不齐全、不翔实，索赔费用计算争议大，造成最终结算时相互扯皮、难以达成一致意见。

针对上述原因分析，项目团队主要应采取以下对应措施：提高或降低建设标准；影响主要结构功能或使用功能；增减工程内容；超出建筑安装、市政工程承包合同范围。

四、费用索赔管理工作

项目管理部应严格以施工承包合同为依据进行索赔的审理工作，努力做到公正合理；索赔事件一旦发生，项目管理部要认真收集原始数据资料，为核定索赔金额提供依据；索赔事件一旦发生，项目管理部要及时提醒业主，协助业主采取有效措施。

五、工程交付

安排团队成员分次对甲方相关人员进行展馆使用培训，向甲方交付展馆各项设备设施。

六、售后服务

在合同约定时间内，提供质保服务。

案例1
上海联想未来中心展厅工程（1）

案例1
上海联想未来中心展厅工程（2）

案例1
上海联想未来中心展厅工程（3）

第十一章

中小型企业展厅的项目全流程管理

本案例作为营销类展厅项目，其管理内容主要聚焦项目执行过程的经验和思考，特别是发掘企业展厅类工程与临展展览工程、室内工装工程在项目全流程中的冲突。企业展厅项目更像是展览项目和室内建筑装修装饰项目的结合。伴随展厅项目成为日渐普遍的工程管理业务，如何在承包商企业内部形成适用于展厅工程的项目管理指导规范，是在激烈市场竞争中取胜，获得企业发展契机的重要手段。

第一节　项目概况

某上市公司项目位于北京市新办公楼地下一层，建设面积约1800m²，是公司营销类的企业展厅。该展厅对某上市公司各个业务线进行介绍，其中包含东西两个分区，分别为：智慧大脑（即公司业务总览指挥仓）、轨道交通展点、智慧城市展点、科学技术研究院展点、工业物联网展点；智慧教育展点、考试行业展点、多种类教学模式场景展点及教学产品展示区。

针对各个业务线的分区，展示某上市公司各业务重点规划、业务优势及产品。运用数字化展示手段，打造某上市公司数字科技体验馆，服务市场业务拓展及投资者拓展等领域的专家、全国高校、轨道交通等行业领军企业，推广某上市公司相关产品及服务，促进客户达成合作。

本次展厅已于2021年6月1日正式揭牌启用，接待人次较多，获得了客户一致好评，并由此促成了更多合作机会。

第二节　项目营销管理

本次项目是由某上市公司邀请提案的方式进行，缘由是在2010年启用新办公大楼。本单位为某上市公司地下一层空间打造首个企业营销展厅并获得高度认可，并进一步提升某上市公司企业形象，辅助提升公司在竞品中的地位，促进多元合作。该企业展厅落成后，接待量较大，并且企业年营业额大幅增长。

综合以上经历，某上市公司计划于2021年搬入新购置办公大楼，并同样利用地下一层搭建企业展厅环境，并邀请承包公司进行提案执行。

一、客户需求分析

结合首个体验馆的设计及执行方案，甲方提出了设计总调性，即主要以暗场、点光源进行产品展示，要求科技感、太空感；以及要求打造属于教育文化相结合主题的展示，将教学发展融入教育展区，另外提供四个多形态授课教室的场景还原，提供不同教学场景下的产品展示。

项目的范围包含地下一层全部面积的装修施工，不涉及多媒体采购及内容制作。交付时间同步办公大楼启用时间。

二、管理策略分析

通常情况下，在项目启动前，需要对客户进行背景分析，识别客户的经营范围、业务种类、产业规模、业界实力等。以助于客户对项目的预期进行评估，更好地对后续策划及相关策略进行制定。

本项目中的客户为早年已达成合作的既往客户，十年前合作的首个展厅项目获得高度好评，认可我方设计团队及施工工艺。所以在拥有丰富的过往信息的情况下，针对本项目的策略提出适当的关键词：首个展厅背书、邀请提案执行、对设计团队信任、对施工质量认可。

结合前期与甲方的交流，得到信息总结为：某上市公司为市政、轨道交通、校园、高考（考试）提供视音频、监控指挥解决方案的软硬件集成商。专业领域涉及机电工程设备制造、研发、安装、软件集成开发及装修工程（校园教室的设计装修、家具采购）。

根据我们收集的项目资料和沟通获得的信息，我们对项目做SWOT分析，得到SWOT矩阵如表11.1所示。

表11.1 企业展厅项目的SWOT分析矩阵

分析维度	分析内容
自身优势（S）	首个展厅背书；单独邀请提案执行（无竞争）；作为地下一层总包方，可以总体把控项目中的进展
自身劣势（W）	项目造价不易提高（仅涉及室内装修）；前次项目的组织过程资产缺失，无法获得初次合作项目相关信息；甲乙双方结算系统不统一
外部机遇（O）	认可设计施工质量，从而可以提高报价（提高自身价值）；面积增大，可作为展览公司重点案例。
外部挑战（T）	涉及隐形施工内容（地面、展厅以外的公共区域），从而使潜在成本提高

综合以上分析，本次项目难点在于商务环节，针对方案进行合理的报价，既要保证效果，也要达成利润要求。

第三节　项目启动管理

一、组建项目团队

项目团队由团队人员及设计部组成。

（一）团队人员

1. 项目经理

项目经理对整体项目把控，包括：签订商务合同及监督项目执行；配合公司与业主进行项目沟通和管理工作；管理公司内部采购部流程，确保采购产品质量，控制成本；负责对接项目需求并协助设计部人员完成方案；负责项目工作的设计变更等技术文件的处理；组织关键工序、分部分项工程的检验、验收；与甲方对接商务报价、合同签约。

2. 施工经理

施工经理职责包括：编制施工组织设计、总平面布置图，制定切实有效的质量、安全技术措施；项目的执行过程中，把控整体施工进度，包括施工计划、施工质量；协调交叉施工，包含与业主方、物业单位、工装施工单位、消

防单位等协调；督促检查作业班组、施工人员的施工质量，确保工程按设计图及规范标准施工，并负责组织质量检查评定工作；检查安全技术交底，参与安全教育和安全技术培训；负责项目工程技术管理工作，并对项目安全施工负技术责任；按照相关技术管理规定，参加与主持工程项目的设计交底和图纸的会审，进行会审记录，参与或主持项目的施工组织设计和施工方案的编制和修订；主持施工的技术问题处理。

（二）设计部

1. 设计总监

设计总监参与项目头脑风暴会议，根据展示素材及客户背景资料，确定展示风格、调性、元素；分析整体平面图，制定平面动线图，确保合理化展示动线；针对展示内容对展厅策划主题故事线进行评估决策；对最终效果图及方案整体负责。

2. 策划经理

策划经理配合项目经理收集客户需求、展示内容，梳理编制陈列布展大纲、区域比重、策划概念及推导过程；配合设计师确定设计调性及设计元素，并提供设计参考图；针对重点展项提供交互方式建议。

3. 空间设计师

空间设计师根据陈列布展大纲区域划分进行平面布局规划；对各区域展点进行创意手绘；应用三维建模制作设计效果图；增加灯光及材质贴图的渲染和质感。

4. 平面设计师

平面设计师配合空间设计师制作三维模型的平面贴图、文字排版。

二、建立沟通机制

在整个项目过程中，项目经理的主要工作是作为沟通和协调的主要发起人和枢纽，所以在前期需要对项目相关方进行识别，以确保针对各相关方利益和权责诉求进行提前规划沟通。

在本项目的前期规划过程中，尚未采用项目管理工具中的相关方权责矩阵。这是由于在本项目前期方案筹划阶段，还未能确定所有外部相关方，无法绘制责任矩阵。在项目执行阶段，特别是在商务合同谈判阶段，确定项目工作范围和内容，渐进明晰项目所有相关方。

同理，面对其他项目时，也会出现此类情况。而且，对于同类相关方的不同角色也需要区分其不同的权责和参与程度。在项目管理过程中，需要动态评估项目外部相关方并建立台账，也需要对内建立项目沟通机制并建立台账，提高沟通协调效率。

三、编制工期计划

项目初期要根据需求制定项目时间计划表。规划工期需考虑项目全流程：首先针对项目每道工序进行活动的定义，即每个活动所包含的内容；然后顺序排列，即内容策划、概念设计、深化方案、商务签约、进场施工、安装调试、试运行等几个阶段；根据罗列的活动顺序进行估算持续时间，再指定项目进度计划。我方根据初次与业主方的需求沟通，首次确定交付时间。本次项目的经验是，不同于线下活动、发布会、临展搭建项目，展厅项目的工期规划特点是动态调整。由于业主单位领导日程安排，方案汇报并不能按照计划时间获得反馈，所以临近初期交付日期时，方案尚未完全确认。事实上，在整体项目回顾中，项目的交付日期出现多次调整，对整体项目推进造成了极大的影响及风险。所以，项目的进度计划需要根据变更的交付日期进行动态调整，及时提交变更申请并记录变更。

四、获取业主需求

编制项目规划方案的前提是，基于项目背景信息，对展示内容进行收集整理，以便对项目整体展示需求有充分的了解，为执行阶段设计方案进行更好的支撑。在此阶段通常与业主单位项目负责人进行沟通，由其作为业主单位需求信息出口，通过表11.2对设计需求文件进行补充，其中包含设计偏好、具体展示物料信息、公司VI指引、场地图纸、照片（如有）、设计分区等。

五、规划风险

（一）识别风险

根据上文提到的SWOT内容，识别风险的类型有以下几种。

1. 资金风险

在项目执行过程中会遇到商务风险，尤其是资金的到位情况。由于是过往合作客户，商务谈判中会适当向服务为先妥协，即优先提供服务，后签署正式

表11.2　企业展厅项目的设计需求资料清单

贵方联系人：	
电子邮件：	
移动电话：	

资料清单	有	无	备注
展厅场地cad平面、立面图			
展厅背景、定位及目标			
企业简介、业务概述			
来访客户类型			
公司VI规范			
展陈大纲（板块内容、占重）			
展品清单（照片、尺寸说明）			
展厅其他功能需求（如接待区、会议室、临展、多功能厅等）			
空间调性参考（偏好明或暗色调）			
设计延展（如：网上展馆、小程序、导视系统、周边礼品等）			
展厅预计开放时间			
展厅预算			
备注：			

合同，并非商务正式签约后再进行项目执行。所以在服务先行的前提下，自身公司的财务压力会影响项目进程。

2. 工期风险

展览工程中，由于对效果的追求要大于功能性需求，所以在项目实施过程中，为了达到更好的效果，一定程度上需要平衡对工期带来的影响。另外施工进场时间可能会因商务谈判时间适当推迟，影响后续施工总工期，或产生窝工现象。

3. 变更风险

展览项目变更一般分为甲方提出的变更和乙方提出的变更。由于展馆类项目的特殊性，甲方对项目最终呈现效果高度关注，即便效果方案通过且施工图会审、材料选样通过后，过程中还是会产生大量变更。例如：进入到施工图环节，轨道交通展点的负责人了解到在火车车厢造型的位置具有很大的预留空间，提出将车厢做成可进入的独立空间，产生范围变更；又如在项目执行

阶段，在现场巡场过程中业主单位领导指出将地下一层除展厅外的区域进行地面找平和墙面粉刷处理。综上，遇到变更需要单独评估、处理、反馈，把控流程，确保整体项目质量可控。

（二）规划风险应对

（1）资金风险应对措施包含与内部财务部门沟通，提前提交整体项目预算及预估成本，预计签约收款时间等信息。

（2）工期风险应对措施即提前编制针对要求工期倒推的时间进度计划，尽量做到将项目拆分细致，预留提前量。

（3）变更的风险应对需要根据变更的类型进行单独评估，在变更管理中详细说明。

第四节　项目执行管理

一、设计管理

（一）概念设计方案

根据策划经理提出的整体陈列布展策划大纲及故事线概念，提供对应符合风格调性的概念设计方案，包括参考图、设计元素、参观动线、展示分区、重点展项参考图等。在这个阶段前，由业主单位确定整体风格调性及分区面积要求，初次汇报方案提供符合相应要求的参考图和视频，引导客户确立设计创意方向或亮点。另外，通过初次汇报也可以获得业主单位对初步概念及分区的反馈，确认整体展示内容比重，以助于设计师在平面规划时，结合整体参观动线，根据策划大纲的分区，更精准地规划空间。

此阶段的重点工作在于提供丰富的案例或参考，给予客户启发和引导，在提供的参考图片中进行选择，以确定后续初步设计方案可以准确地解决客户痛点。同时汇报主题内容和配图，提供展厅的设计元素参考。

（二）初步设计方案

初步设计方案是在上述概念设计方案敲定内容的基础上，进行空间建模，推进设计进程。由策划经理提供设计概念元素，经空间设计师进行创意手绘，对每个展点空间进行单独设计，将概念元素贯穿至整个展厅设计方案中。在本

阶段通常无法获得全部的展示内容，所以展示的平面、文字仅以设计效果为先，采用美观的呈现形式进行设计。在展览设计中，优先级通常是设计效果大于可实施性，以效果为先。

（三）深化设计方案

经过上述阶段完成后，深化设计是根据每个展点的实际展示内容进行调整，示意的文字或图片采用正式使用的平面贴图进行替换；根据初步设计方案汇报获得的反馈，对业主领导不满意的部分进行修改，或是在现场复尺后，针对体验较差或可实施性较差的设计方案进行修改。

（四）施工图设计

确认深化设计方案后进行施工图设计，根据空间设计师的效果图方案，进行材质确认及工艺节点大样图绘制，并将实际选取、采购的多媒体设备尺寸带入至施工立面图中，确保实际制作时的尺寸要求。施工图的设计要符合装饰装修工程设计要求，陈列布展工程部分饰面施工存在现场定制的情况，如特殊异型，需提供大体形状尺寸，现场进行艺术化定制。

涉及配合单位施工工序的，需沟通实施工序及实施条件，例如暖通消防单位在本项目中作为甲方指定单位，在施工图设计过程中，项目经理将施工图的地面平面图、天花平面图与暖通消防单位进行方案交底，由对应配合单位出具符合行业规范的施工图，在装饰施工图中进行合模。如出现关键位置存在干扰的情况，尤其是天花平面图显示，消防喷淋头、烟感报警器、空调出风口等，由陈列布展工程项目经理向业主单位进行沟通，是否需要对相应安装设备让步，以达成统一意见。

二、合同管理

（一）商务报价

（1）输入：施工图、效果图、报价单模板。

（2）编制：在造价员加入项目前，以往展览行业报价模式是没有统一标准的报价规则。首先进行拆项，针对展点按照墙、顶、地单独拆项。例如某分区展墙根据材质不同可以先拆分墙面基层龙骨总量，后分别列出对应材质并计算材质总量，在材质描述中简述工艺做法。

在造价员加入项目后，应业主采购部领导要求，利用广联达报价系统对整体项目进行重新核价。但由于展览项目的特殊性，利润点来源于定制部分，如仅仅是按照室内精装施工造价模式，无法计算非标准的施工工艺报价。如果将制作物拆解开来，使用的施工材料也都是属于装饰定额的条目，就展览项目工程的面积来说，无法获取较高的利润；如在广联达软件报价清单条目的拆项中调整人工、材料损耗、规费等的比例、数量，又难以获得客户的认可。所以在报价中，难以与业主方就各个条目单价达成共识。

（二）支付规则

如果展厅项目只涉及设计和施工，那么支付方式通常划分为预付款、中期款、验收款、质保金等阶段。展馆项目缺陷责任期为2年（24个月），期满后，如无质量问题，则向业主单位申请支付质保金。

除上述情况外，如项目涉及硬件设备采购、软件集成、内容制作等打包项目，设备厂商通常收到全款后方可发货，所以需在申请预付款支付时，单独申请硬件设备采购款，且各个部分单独计算税率。

三、施工管理

（一）进场前

（1）材料封样。对效果图中每个不同材质的区域进行深化后的施工图，标注材质后，将进行材料封样活动。针对本项目中的基层和面层材料进行选择或制作样品提交甲方审核确认颜色及纹路（石材、木纹等）。在提交前，项目组内部由设计师及项目经理对材料样板进行初步选择，给出建议的颜色和纹路，引导业主单位尽早确认。

（2）施工技术交底。针对施工工序工艺编制施工组织计划，对该施工方案与业主单位工程部进行施工交底。对照设计方案效果图和施工图、电气图、系统集成图进行相关工艺阐述说明，并在此阶段获得相关方施工图纸会签。

此外，还有施工许可，机具、人员进场准备，消防器材进场，施工机具进场，现场临时水电接驳点确认等工作。

（二）施工中

施工过程中除了做好质量控制、成本控制、安全管理之外，还要高度关注

以下工作：

（1）隐蔽工程验收工作。在墙面天花基层龙骨和强弱电管线铺设完成后，由我司项目团队提出隐蔽验收申请，经我方项目团队、监理单位、业主单位工程部三方进行现场验收，由监理单位拍照记录，签署隐蔽验收记录表，由此作为基层墙面、天花封板的依据，进行后续活动。

（2）特殊工序／现场定制。如中央操作台属于现场异型定制，针对这个展具，由木工、批灰工、油工组成特别小组，单独执行。

（3）外加工。火车头、发光房檐的定制属于外加工玻璃钢定制产品，根据效果图中的3D模型，在定制工厂进行二次修改建模，根据尺寸计算用量成本。另如，产品展示展柜的外加工、工厂制作样品运输至展厅，由领导亲自查看效果后，对原有设计进行调整，确认方案后方可安排制作。

（4）配合单位进场。开工前的碰头会确认暖通消防单位的施工进场条件及施工工艺，尤其是消防管线及风机盘管与强弱电桥架的交叉部位的高低布置问题，在现场进行多次研讨，最终确认施工。

（5）针对展品的布置。现场调整的内容主要集中在灯光及展品铭牌的布置。作为企业营销类展厅项目，业主单位更看重的是对于产品的展示，是否展示手段丰富、是否可以体验产品、是否有清晰的设备介绍及产品铭牌等。在本展厅项目中，运用了门禁系统、监控系统等，在进入展厅时，就已经开始了产品的体验。例如进入展厅东区"智慧轨道展区"，入口处设置了人脸识别闸机门禁系统，在介绍展区的同时，就可以真切地看到公司交付的产品并体验产品的功能；视频监控系统遍布在整个公司园区，当进入智能指挥大屏时，实时的监控信号及集成人脸识别、轨迹查询等功能软件平台更直观地展示监控系统带来的功能。

针对静态展示的产品，包含展柜展示、桌面展示等方式。首先需要对静态展示的产品做打光处理，需要对展柜或顶部增加照明射灯，打亮相应区域及突出产品。产品的铭牌相对应地进行设计，分类型统一。

四、变更管理

（一）变更类型

1. 我司提出的设计变更

在早期方案未涉及的地方，为了呈现更好的效果，主动增加了变更，如走

廊天花的条状灯带是原本设计的效果，由于此处通道是裸顶天花，消防暖通、强弱电桥架均从此处通道贯通，极不美观，所以我们提出使用铝通格栅喷漆造型，对裸顶进行遮盖。

2. 业主单位提出的设计变更

前期方案确认后，因造价问题而增减需求的，在本项目中亦有涉及。例如西区文化溯源展点的整体设计，最初考虑使用多媒体手段（投影设备）打造沉浸空间体验，讲述教育教学发展史。由于硬件设备计划采用高流明设备，费用昂贵，且设备由业主单位直接采购，在业主单位的考虑下，降低要求，使用物理展板形式展示内容。

3. 现场变更

业主单位领导现场巡视时，提出的变更需求，主要集中在功能性方面。作为企业营销类展厅，董事长对产品展示的要求非常高，初期展示产品区域规划未能满足要求，现场要求增加展示台面、展柜等，增加产品展示方式和面积。制作好的展示柜由于效果、尺寸、高度等问题导致体验不佳的，也现场进行调整修改。

（二）变更流程

（1）记录变更事项，评估变更对工期、成本造成的影响及风险；

（2）根据评估结论，向甲方提交工作联络单，说明变更的事由及影响，并提供预计工期变更；

（3）获得业主单位批示后，留存记录归档。

（三）变更处理

（1）我司提出的设计变更：向分包商提供变更方案并安排出具对应设计施工图，量化变更数量，追加变更条目。

（2）客户提出的设计变更：更新效果图，出具对应设计施工图，量化变更，并制作变更清单，备注变更部位和数量，附上变更施工图纸，作为变更依据。

（3）现场变更：制作变更洽商文件，其中标注变更数量及造价，作为后续变更洽商文件。执行新增的采购、变更原清单内容。

第五节　项目收尾管理

由我方项目团队提出验收申请，经业主单位项目管理部组织相关业务部门及领导现场巡查，对展点最终呈现效果进行现场验收。针对各展点的展示方案的实现提出问题或进行调整。项目管理部主抓施工质量，展点使用方（业务部门）负责整体效果验收。项目团队向企业综合部提交资料，进行工程过程资料归档，提交结算材料并结算项目费用。

案例2
竞业达数字科技体验馆（1）

案例2

竞业达数字科技体验馆（2）

案例2

竞业达数字科技体验馆（3）

案例2

竞业达数字科技体验馆（4）

第十二章

汽车企业博物馆的
工程管理

第一节　项目概况

一、项目背景

汽车是工业文明和社会文明的产物，汽车工业的发展程度是国家工业化程度的重要标志。在中国汽车工业发展的进程中，该汽车制造厂的经典产品、非凡贡献、坚韧精神，成为了永载中国民族汽车工业史册的时代象征。该汽车制造厂希望通过博物馆建设，传承企业发展的光荣历史，充分挖掘自强不息、锐意进取、创新求实的深厚文化底蕴，凝聚社会各界发展共识，打造影响深远的企业软实力，精彩展示全面复兴、走向世界的国宝品牌魅力。

二、项目目标

该汽车博物馆旨在记录企业制造发展历程中的光荣时刻、重大事件和典型人物，向奠定企业发展基础的先行者们致敬，向推动民族汽车品牌勇攀高峰的践行者们致敬。该汽车企业根植于汽车行业和企业历史的深厚文化积淀，旨在传播正确的历史观、民族观、国家观、文化观，为促进中国从"汽车大国"向"汽车强国"迈进，提供深厚的精神滋养与文化力量。

三、项目需求

该汽车博物馆以企业重要历史发展阶段为节点，以核心整车产品为重点，系统展示企业光荣厚重的发展历史、国宝品牌的精彩故事、全面复兴的光明前景。

汽车博物馆展示强调通俗易懂、艺术性和趣味性的融合，深度挖掘企业的历史文化价值与人文价值，融入现代元素，释放企业品牌的生命力，让企业历史和重点产品"活起来"，努力达到观众看得懂、喜欢看、有趣的展示目标。陈列布展设计既要以"互动沉浸"为观众创造难忘体验，塑造一个脉络清晰又富有参与性的参观学习环境，引导观众"耳听、眼看、手动、心跳"；又要以"故事共鸣"让品牌理念深入人心，挖掘背后的故事、人物以及反映出来的精神价值，利用品牌故事传递品牌的灵魂，提高观众在展览中的参与度和认知度，产生情感共鸣。

四、项目定位

项目定位于企业文化和越野文化的文化展示综合体，以传播汽车实业报国、民族国宝品牌为目标，建立全国首家越野主题博物馆，为全国工业旅游、越野科普、研学打造示范性基地。

项目在拥有社会效益的同时，具备带动当地文旅经济发展的较大潜力，将助力打造属地文旅名片，不仅吸引周边地区客源，更将吸引全国地区乃至全球地区的客源，充分推动属地文旅经济发展。

第二节　启动管理

一、项目立项

该汽车制造厂博物馆项目，需要列入企业的发展计划中。项目通过企业实施组织部门申请，得到企业相关领导、部门审议批准，并列入项目实施组织和计划的过程项目立项。

二、项目可行性研究报告

可行性研究是在项目建议书被批准后，对项目在技术上和经济上是否可行所进行的科学分析和论证。

该汽车博物馆项目的可行性研究包括市场分析、技术分析、财务分析和行业分析，并对项目的技术可行性与经济合理性进行综合评价。可行性研究的基本任务是对新建或改建项目的主要问题，从技术经济角度进行全面的分析研究，并对其投入使用后的效果进行预测，在既定的范围内进行方案论证的选择，以便最合理地利用资源，达到预定的社会效益和经济效益。

该汽车制造厂博物馆项目的可行性研究主要包括以下内容。

（一）建设内容

本项目为新建企业博物馆，规划展出展品500余件，规划建筑面积超过4000m²。本项目资金来自该汽车制造厂公司投资。项目建成后主要以公益展出为主。

（二）项目提出的背景及投资的必要性

1. 项目提出的背景

汽车产业具有产业链长、关联度高、就业面广、消费拉动大的特性，在国民经济建设中发挥着重要作用，已成为世界各国工业发展的重点和支撑，世界经济发展较为快速的国家，包括我国，均将汽车产业作为国民经济的支柱产业之一进行发展，目前我国正在从汽车制造大国转向汽车制造强国。

当地政府将汽车产业作为重点产业进行规划，把正在建设中的该汽车制造厂总部基地整车项目作为一号工程，顶格推进。本项目作为整车制造总部基地配套的博物馆项目，将承担向社会展示该汽车制造厂历史、现在和未来的责任，因此提出建设实施本项目。

2. 项目申请报告的主要结论

（1）本项目建设符合相关要求，符合企业发展规划，更是企业扩大社会、市场影响力的核心工作。

（2）本项目的市场及受众前景良好。

（3）本项目的展示资源供应能够得到有效保证。

（4）公司充分利用其丰富的历史文化沉淀及雄厚的技术、产品储备，为当地经济发展及发展目标的实现做出积极的贡献，得到了各级管理部门的大力支持。

（5）本项目为在现有建筑中进行的展览设计、制作与布展项目，不会对项目所在地造成不利影响，且不存在征地拆迁及移民安置问题。

（6）本项目总体风险小，抗风险能力强。

综上分析，作为所在城市的第一个汽车工业博物馆，本项目的实施符合国家政策，受众前景广阔，投资重点明确，具有较好的社会效益，项目是可行的。同时，本项目的实施能大力提高公司形象宣传，提高企业竞争力，促进地方经济社会发展，所以建议尽快实施本项目。

（三）博物馆的建设方向

1. 建设目的

通过该汽车制造厂博物馆的建设，传承汽车制造厂的光荣历史，充分挖掘汽车制造厂自强不息、锐意进取、创新求实的深厚文化底蕴；凝聚社会各界发展共识，携手为企业乃至全国汽车工业做出更大贡献；打造影响深远的企业软实力，精彩展示全面复兴、走向世界的国宝品牌魅力。

2. 功能定位

（1）作为中国、民族汽车工业的见证窗口。向广大参观者介绍汽车制造厂悠久光荣的历史，与共和国同龄，与新中国的汽车工业同步发展，它是我国第一家汽车零部件定点配套企业、第一家轻型越野汽车生产企业，是所在城市第一家整车制造企业。

（2）作为传奇经典、国宝品牌的文化殿堂。通过全面丰富的产品陈列、历史回顾，让大家深刻认识到该品牌是中国越野车的品类开创者，已成为中国硬派越野汽车的传奇代表、该汽车制造厂的超级符号。

（3）爱国主义、国防军事的教育基地。展示机踏车、越野车等在国防军事领域的突出贡献，要通过多元化、生动化的展览形式，广泛、深入、持久地加强爱国主义教育和宣传，提高民族自尊心和自豪感。

（4）作为越野爱好者的精神家园。吸引有情怀、爱越野、有奋发向上精神的越野爱好者群体，通过越野文化、越野产品的展示、体验，满足不同客户的需求，成为人民满足美好生活的精神家园。

（5）作为越野体验的工业旅游标杆。整合产业园与博物馆一体化的工业旅游资源，形成较强的工业旅游吸引力，为越野爱好者、游学青少年等提供优质越野文化内容和主题体验，打造城市新的旅游名片。

3. 建设目标

该项目目标是建设成为国内领先、国际一流的越野主题博物馆样板工程，成为工业遗产保护、工业旅游的样板工程，成为集文化性、教育性、体验性、商贸性于一体的多功能文化中心。

三、合约规划

合约规划是指项目目标成本确定后，对目标成本按照自上而下、逐级分解的方式，以合同为口径进行分解编制的成本体系，对项目全生命周期内发生的所有合同进行界面划分并对相应金额进行预估。合约规划也可理解为以合同形

式对目标成本科目的具体分解，分解为可操作的具体合同。

在该博物馆项目中，合约规划不仅包括和业主方的合同内容、项目金额、成本测算和评估，同时也包括对整改合同内容的拆解以及对外部资源的沟通与协商。换言之，就是将与甲方的合同内容、产品转换和传递到外部资源的过程，并通过这个过程转换成采购合同。

合约规划编制要和博物馆工程的总包合同界面紧密结合，避免范围边界模糊导致的后期推诿。合约规划主要包含合同签订、合同执行和合同付款三个方面：

（一）成本控制管理

1. 合同签订——无规划不合同

拟定合同时，需由专业部门根据项目实际情况明确合同金额、付款时间、付款方式。在合同签订环节，必须以合约规划为依据，遵循"无规划，不合同"的原则，实现合约规划对合同签订的指导，并考察费项规划余量，通过预警、强控指标进行相应管控：如果合同签订导致动态成本超预警线，就会触发预警消息；如果超强控线，将停止业务执行。但对应的合约规划不允许重复被其他合同选择，以防止重复计算已发生成本，避免已发生成本虚高的问题。

2. 合同执行——变更（签证）精细管理

在合同执行环节，当进行变更申报时，首先应确定该变更（签证）的内容合理度；其次要预估变更金额，并与合同订立时的预计变更对应，确保变更在可控范围内，如果超出预计变更范围，则需要考虑是否有对应的规划余量；再次，当变更实施完成后进行施工确认，核定是否完成、实际完成的工程量，将变更金额纳入项目成本；最后，分析变更产生的原因及变更导致的成本分布，即进行有效成本与无效成本的情况分析。

3. 合同付款——精细核量核价、付款有理有据

首先，将合同付款与项目计划中的工作项或工作成果进行绑定，保证合同付款不会与实际工程的完工情况不符，避免合同款项超付的问题。具体来说，就是要根据工程形象进度，对"已完工"部分的工程量进行审定，反映工程的实际完工"产值"，并作为制定付款申请的重要依据。

其次，梳理代扣代付和其他扣款，为款项支付提供依据。

再次，根据合同付款条件及实际完工产值，形成项目级付款计划。

最后，在付款计划范围内完成付款申请，并完成款项支付。

（二）支撑资金计划动态预测

在合约规划管理模式下，可以提前根据已发生合同及待发生合约规划形成明晰的月度付款计划，并与项目主项计划下分解的工作项及合同进行耦合，有效实现成本与计划的联动，进而结合销售回款预算，形成项目的动态现金流。

（三）指导后期采购工作

合约规划能够直接指导后期采购工作的开展，提前预判合同，有利于采购策划、采购计划、招标等工作的开展。合约规划成为打通成本管理规划与采购管理规划的桥梁。

第三节　质量管理

质量管理贯穿整个项目流程，主要分为创意设计、现场施工、场外制作、展板内容4大类。其中，创意设计包括空间设计、多媒体交互设计、平面设计等3部分。总美指把控风格调性及设计方向，由现场项目经理及施工经理对具体的施工工艺和施工质量进行把控和监督，场外制作和展板内容由相应板块的项目经理负责把控监督质量。质量管理体系如图12.1所示。

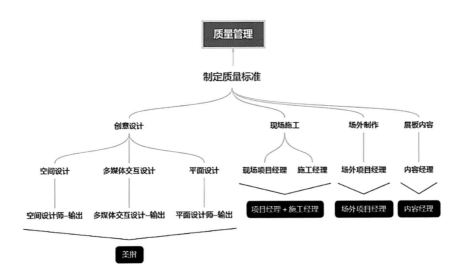

图12.1　汽车博物馆项目质量管理体系

一、初设方案

根据项目建设方的实际需求及筹备清单，由策划牵头，设计出图，项目经理及造价员共同配合完成项目方案初设。初设方案包括但不限于概念效果图、空间布局图、陈列布展大纲、展项设计、风格参考、进度规划、项目费用预估等内容。向业主单位征集、调研的需求清单如表12.1所示。

表12.1　展览设计与布展工程业主需求征集清单

整体创意类	展厅建设的背景、定位及目标
	核心受众分析预判（参观群体类型画像、数量比例、重要性评估、关注点、展厅沟通目标）
	展厅功能需求说明（除核心展厅外，是否有接待区、会议室、多功能厅、临时性展览等其他功能）
	空间风格感受描述（明亮或暗色调、色彩偏好、意向行业标杆等）
整体策划类	展厅场地的CAD平面图、立面图
	展示内容框架（板块划分、具体内容二级目录、板块内容占比、重点内容/展项）
	重点展项的展示形式建设（实物、多媒体互动、沙盘模型等）
	公司VI规范（源文件）
	品牌传播核心物料（如品牌宣传片、平面海报、重点产品画册等，源文件）
	内容素材库（公司画册、战略规划文件-脱敏、公司领导重要讲话、产品系列画册等）
	实物展品清单（类型、数量、图片、尺寸重量说明）
整体执行类	展厅项目预算
	展厅进度计划

二、深化方案及施工图

　　项目中标，甲乙双方合同签订后，将由项目团队开展深化方案及施工图的设计。深化方案在概念方案的基础上，根据客户的反馈意见及深度需求确认，对设计风格进行确定，对陈列布展大纲、空间布局及动线、效果图（最终项目交付的主要参考，即所见即所得）、展项设计、施工计划进一步深化，并和客户及时做好范围确认。方案确认后，工程设计根据空间效果图开展施工图的深化，包括但不限于材料说明、材质确认、电气图、平面图、道具图、节点图、立面图等。流程如图12.2所示。

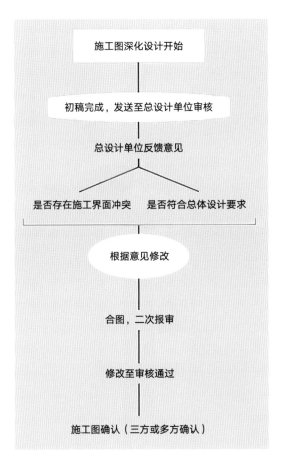

图12.2　深化方案及施工图流程

三、项目进度筹划

　　本项目进度筹划如图12.3所示。

项目阶段	工作简述	4月				5月				6月				7月				8月				9月				10月			
		第1周	第2周	第3周	第4周	第1周	第2周	第3周	第4周	第1周	第2周	第3周	第4周	第1周	第2周	第3周	第4周	第1周	第2周	第3周	第4周	第1周	第2周	第3周	第4周	第1周	第2周	第3周	第4周
需求沟通	沟通北七创造具体需求，全面了解项目信息，建立项目合作	10天																											
资料收集	甲乙双方配合，收集整理所需各类内容、参考资料、陈列展示重点			20天																									
创意调研	天四丰创意团队深度学习客户资料，并进行有针对性组织、设计资料调研					20天																							
概念创意	进行项目定位、主题、内容框架、空间布局、设计调性等方面的概念创意						20天																						
创意设计	进行概念空间的效果创意、重点展项形式创意、平面/UI/多媒体的概念创意									30天																			
商务合作	商务谈判确认合作细节，签署合同协议												10天																
深化设计	效果图、施工图深化设计、展示内容、平面、影片、互动等深化、制作																	70天											
现场施工	进行基础工程、展览工程、多媒体工程、平面工程等各项现场施工																							60天					
验收竣工	项目整体调试、验收交付、培训结束后具备运营条件																										10天		

图12.3 项目进度筹划示意图

第四节　现场实施管理

一、概况

（1）现场条件。该工程施工现场道路通畅、场地平整，用电到位，幕墙封闭，具备开工条件。

（2）气象。本工程施工期在10月到次年4月，11月下旬进入冬季，施工时要解决好抗冻问题，施工场地四周增设抗风围挡。

（3）施工现场平面布置情况（略）。

（4）材料样板确定，包括：准备三种品牌饰面材料主材材料用于甲方及监理方确认签字；组织进场前技术交底安排。

（5）施工进度计划，总体原则为：①施工准备阶段逐一核实施工图、现场情况，做好原材料试验鉴定工作，从源头把好质量关。②各种材料尽快进场，确保工期。③精心组织、合理安排，确保按期完成工程任务。

（6）工期安排。本工程总工期安排180天，其中施工准备工作安排5天，墙面龙骨30天完成，基层施工安排40天，墙面喷漆安排20天，主体造型工程安排20天，水电安装及灯具美工安装安排60天。竣工清理及资料整理5天。

二、主要分部分项工程施工方案及方法

（一）施工测量

（1）人员组成。选派经验丰富的专业人员，组成放线组，负责坐标核算、建筑物定位、标高引测及基础、主体施工中测量放线。

（2）工具的配备。项目中涉及的工具如表12.2所示。

表12.2　工具配备示意表

名称	规格	数量
激光水平仪		4台
激光测量尺		10把
墨盒		4个
温度计		5个
卷尺		8个

（二）展厅工程施工

施工程序：平整场地→楼地面基层施工→围护墙板、面板施工→室内外地面、墙面、顶棚及水电安装施工。施工工艺流程如图12.4所示。

图12.4　汽车博物馆施工工艺流程

三、成品保护

（1）在安装过程中，操作人员须清理完工后的板面，尤其是周边缝道产生的污染物及外界带来的污垢。

（2）安装完毕后严禁用撞击或硬物刮擦产品。

四、主要技术措施

（一）质量保证措施

本工程为重点工程，在施工质量管理上严格按照国家有关标准和规范要求进行质量监督和工序控制，确保每道工序受控，该工程必须达到优良，具体有如下措施：

（1）建立全面质量管理体系，成立各专业的QC攻关小组，广泛开展活动，组织各项规范学习，定期组织和推广成功经验。

（2）建立样品引路方针，各专业土建施工开始时必须先施工出样品并严格按样品标准进行全面施工。

（3）建立质检队伍，各专业施工组设立质检员，每道工序必须检查上道工序的质量，并对下道工序负责，确保每道工序受控。

（4）加强技术管理，每个分项工程必须进行技术交底，并拿出每道工序的施工方案。

（5）建立材料报验制度，对所有用于本工程的材料及辅助材料等均要有完善的材质报告、说明书、合格证、试验报告、销售许可证等资料，并必须经过复检和报批认可，征得甲方和监理同意。

（6）做好工程验收和隐蔽工程验收记录，隐蔽工程必须报业主、监理工程师检查确认后方能隐蔽。

（7）建立工程施工例会制度，积极参加业主组织的生产调度会，同时我们自己也组织每天的调度会，及时提出和消除质量隐患。

（8）建立奖惩制度，奖优罚劣。

（9）建立特殊工种职工档案，严禁无证上岗。

（10）编制专业冬雨季施工技术措施，电焊工、油漆工等必须按操作规程施工。

（二）工序协调措施

本工程施工工序较多，交叉作业频繁，因此各工序间的相互协调对于保证工程质量、缩短工期就显得非常重要。为使工程施工顺利进行，特采取以下措施。

（1）在施工准备阶段，由现场负责人编制详细的各工序衔接计划书，全面考虑影响各工序间交叉作业的因素，并提出解决方案。

（2）由现场负责人统一安排各施工队作业计划，各施工队应提出交叉作业中可能出现的问题，现场负责人针对这些问题制订出相应的解决方案。

（3）本工程地下工程多，各分项工程应按由下到上的原则进行施工，下一工序未验收前，不得进行上一道工序的施工，减少返工，加快施工进度。

（三）施工安全保证措施

（1）树立"安全第一"的思想，抓生产必须抓安全，以安全促生产。项目部成立以项目经理为首的安全领导小组，配备专职安全工程师，负责全面的安

全管理工作；施工队建立健全安全领导小组，配备专职安全员，负责各项安全工作的落实。做到有计划、有组织地进行预测、预防事故的发生。

（2）建立健全安全生产责任制，从项目经理到生产工人，明确各自的岗位责任，各专职机构和业务部门要在各自的业务范围内对安全生产负责。

（3）加强全员的安全教育，使广大职工牢固树立"安全第一，预防为主"的意识，克服麻痹思想，组织职工有针对性地学习有关安全方面的规章制度和安全生产知识，做到思想上重视，生产上严格执行操作规程。各类机械设备的操作工、电工、架子工、焊工等工种，必须经专门安全操作技术训练，考试合格后方可持证上岗。严禁酒后操作。

（4）坚持经常和定期安全检查，及时发现事故隐患，堵塞事故漏洞，奖罚当场兑现；坚持以自查为主，互查为辅，边查边改的原则；主要查思想、查制度、查纪律、查领导、查隐患，结合季节特点，重点查防触电、防高空坠落、防机械车辆事故、防汛、防火等措施的落实。

（5）技术部门要严格按照安全生产的要求编制工程项目的施工组织设计，同时编制安全技术措施；对采用的新技术、新材料、新结构、新工艺、新设备要认真编制安全技术操作规程。

（6）通过改进施工方法、施工工艺，采用先进设备等措施，不断改善劳动条件，做好劳动保护，定期对职工进行体检，预防疾病的发生。

（7）生产、生活设施的现场布置要结合防汛考虑，并在汛期到来前做好防范措施。

（8）施工现场设临时围墙和门卫，做好防盗、防火、防破坏工作；施工现场入口及危险作业部位设安全生产标志、宣传画、标语，随时提醒职工注意安全生产；场内各种安全设备、设施、标志等，任何人不准擅自拆动。

（9）施工用电必须符合用电安全规程。施工现场内电线与其所经过的建筑物或工作地点保持安全距离，同时加大电线的安全系数。各种电动机械设备，必须有可靠有效的安全接地和防雷装置，严禁非专业人员操作机电设备。

（10）加强对设备的检查、保养、维修，保证安全装置完备、灵敏、可靠、确保设备的正常安全运转。

（11）文明施工，对施工便道定期维护，尤其在雨季加强养护整修，杜绝交通事故。

（12）对进场人员进行经常性的法律、法规教育，防止施工扰民及治安、刑事案件发生。

（四）现场文明施工措施

文明施工是展现施工队伍形象，表现施工队伍素质的一个重要方面，我们决心将该工程作为对外展示的窗口，全面规划。

（1）基本要求。① 认真贯彻执行国家建设部《建设工程施工现场管理规定》。② 开工前必须申办施工许可证，不准无证施工。③ 施工现场必须设置明显的标牌，施工单位负责标牌的保护工作。标牌上应标明工程项目名称、建设单位、设计单位、施工单位、项目经理或工程负责人姓名、开工日期、竣工日期、施工许可证批准文号。④ 施工应当在批准的场内组织进行，需要临时征用施工场地或者临时占用道路的，应当按法律规定办理有关审批手续。

（2）主要内容。现场场地管理中应按标准的施工平面布置图设置各项临时设施和堆场。材料、构件、机械设备不得侵占场内道路及安全防护等设施。

（3）施工机械。施工机械位置或开行路线应符合施工平面位置图的规定，不得任意侵占场内道路。

（4）现场必须干净整洁有序。

（5）现场施工人员应穿戴整齐，待人接物有礼貌。

（6）施工现场临时道路做混凝土硬化地面，出入口设置车轮冲洗设备，以免车轮上泥土带出场外。现场四周设围墙，高度应符合当地有关规定。

（7）现场混凝土养护全部用混凝土养护剂，使施工现场干净、整洁。

（五）施工现场维护措施

1. 场容场貌

（1）工地建立企业特色标志。工地的围墙、大门设置按我公司统一标准，标明公司、企业的规范简称。

（2）工地区域分布合理有序，场容场貌整洁文明，施工区域与生活区域严格分隔，材料区域堆放整齐，并采取安全保护措施。

（3）施工区域和危险区域设置醒目的安全警示标志。

（4）工地做到"三通一平"，排水畅通。

（5）在工地主要出入口设置工程项目介牌、工程项目责任人员姓名名牌、安全技术措施标牌。

2. 工地卫生

（1）落实各项除四害措施，控制四害孳生。排水、排污畅通。

（2）宿舍日常生活用品力求统一摆放整齐，现场办公室、更衣室、卫生间

等经常打扫，保持整齐清洁。

（3）生活垃圾堆放定点，安排专人管理，定期清除。

（六）项目的回访与保修

项目工程在竣工验收交付作用后，按照合同有关规定，在一定期限内，由项目经理部组织原项目人员主动对竣工工程进行季节性回访，听取用户对工程质量的意见，填写质量回访表，发现问题采取有效措施及时加以解决，不留隐患。

第五节　资源管理

一、获取资源

项目资源指项目中使用的人力资源、材料、机械设备、技术和资金等。项目资源管理是指对上述资源进行的计划、供应、使用、检查、分析等管理过程。在该汽车制造厂博物馆这个项目中，项目团队需要从不同方面、不同角度获取资源。

项目团队从业主方获得人力资源（含专家顾问、采访对象）、文档资源（含企业背景资料、场地资料）、设备资源（含展品、展具）、资金资源、技术资源（含专业技术指导、设计院、总包方）等资料；从公司内部获得策划设计、综合支持、法务财务、项目管理等方面的支持；从供应商获得设备、技术支持等资源。

二、组建团队

展览展示是一个综合性较强的项目，管理团队由多个部门多岗位成员组成。

（1）项目经理，负责对项目进行整体把控，包括对内横向拉通各个部门进行工作协作，对外进行商务沟通及客户管理等。

（2）施工经理，负责施工组织、施工工艺技术把控、施工质量控制、施工过程文档管理等一系列与现场施工有关的工作。

（3）文案策划，负责方案文本的提炼、编纂，展馆墙面文字的编写等。

（4）空间设计，负责展馆方案中的平面布局设计、空间设计、效果图设计等工作。

（5）平面设计，负责展墙图文部分的排版、打样、效果控制等工作。

（6）技术专家，负责施工过程中的技术把控、最终呈现效果的把控，如灯

光调试等。

（7）硬件工程师，负责方案设计中的硬件选型，配合采购进行招采、现场硬件测试等。

（8）软件工程师，负责展馆项目中所有交互多媒体的开发制作工作。

（9）系统集成工程师，负责软硬件的安装、测试，中控系统的安装调试等。

（10）造价师，负责项目预决算，与业主、审计单位沟通相关事宜等。

（11）采购经理，负责按照合约规划内容进行招标采购及对供应商付款等。

第六节　资料归档

资料归档在项目的整个过程中，包括但不限于甲供资料、项目方案、施工图、交付文件、变更记录、过程影像记录、进度计划、预算单、决算单、会议纪要、风险登记册、变更确认单等内容。

案例3
北汽博物馆（1）

案例3
北汽博物馆（2）

案例3
北汽博物馆（3）

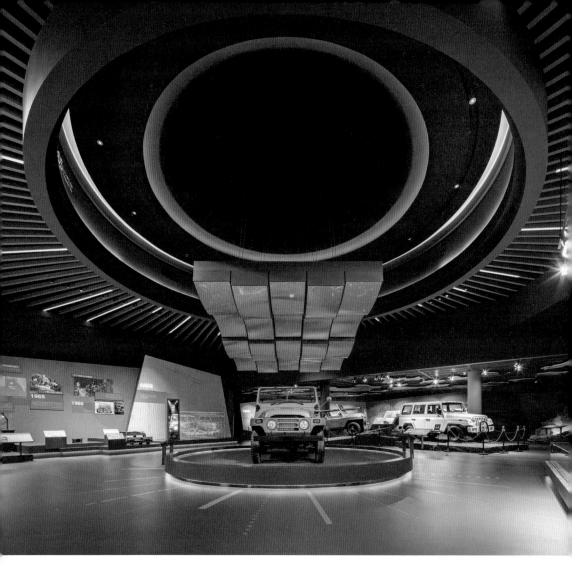

案例3
北汽博物馆（4）

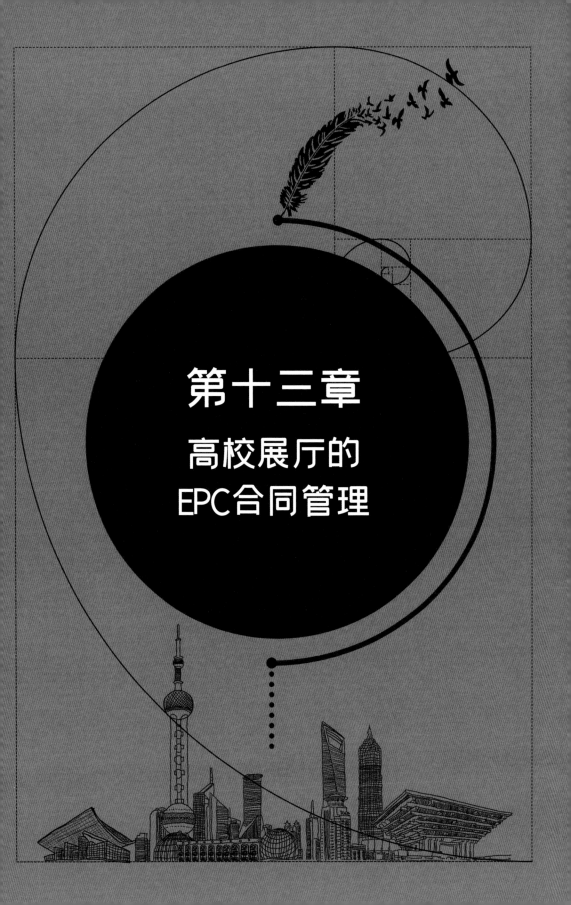

第十三章

高校展厅的
EPC合同管理

第一节 项目概况

（1）项目名称：××大学创新展。

（2）项目规模：300m^2。

（3）项目用途：对外开放参观展览。

（4）工程地点：××大学校内。

（5）结构形式：钢结构和木结构。

（6）项目设计时间：2020年11月—2021年3月。

（7）项目施工时间：2021年3月—2021年4月。

第二节 项目背景

高校展厅管理需要有较大的知识储备和较长的前期沟通，充分了解国家对学校的战略定位、学校发展历史、展览主题及内容等。通常，高校展厅宜采用设计、施工一体化的EPC承包模式，有助于提高项目管理效率。

本案例的高校是一所综合性大学。该校的定位是"创新是始终不变的旋律"。经过充分沟通和交流后，本案例展厅确定五大主题，包括世界科技前沿、经济主战场、国家重大需求、人民生命健康和人文日新等。本展厅不仅是该校学术研究与创新成就的展示，也是学校深度参与创新驱动发展战略实施、服务高等教育强国和科技强国建设的答卷。高校对展厅的核心需求是成为连接大学与社会、融合科技与人文、穿越时间与空间的载体，展现学术创新引领人类发展、推动科技自立自强的力量。

第三节　项目管理方法

展厅项目相比于传统装饰工程，有着时间短、内容量大、设计任务重、制作复杂度高的特点，那么如何快速适应展厅项目的各个阶段就尤为重要。高校展厅需要更多的设计需求沟通、艺术创作，通常需要围绕以下管理问题排查是否具备管理经验：

（1）是否有类似的项目管理执行流程和案例经验？

（2）新项目经理是否能第一时间掌握全部项目情况？

（3）新入职员工能否通过培训快速适应本项目管理？

（4）是否有可参照的项目管理资料和档案？

通过以上问题排查，可以初步估计是否具备高校展厅项目管理能力，进而供项目经理管理和决策提供初步框架。

本项目采取看板管理方法。"看板"是一种类似通知单的卡片，主要传递零部件名称、施工量、施工时间、施工方法、运送量、运送时间、运送目的地、存放地点、运送工具和容器等方面的信息、指令。看板管理是指在同一道工序或者前后工序之间进行物流或信息流传递的管理方式。

第四节　项目管理过程

一、前期管理

前期阶段主要是指从获悉项目信息到投标开标的阶段。前期管理过程包含项目立项、初步设计、设计概算、投标、开标等环节。

（一）立项阶段

主要是指在公司层面收集项目信息，经过经济效益评估后，看是否继续进入到投标环节，具体包含项目获取、立项评估两个步骤。项目获取期间，业务人员需对项目周期、地点、规模、预算、资金来源以及竞标方式进行初步的记录。立项评估过程，需输出是否继续参与项目后续环节的决定。

（二）初步设计阶段

主要指为项目投标而产出效果图、平面文件、施工图的过程，具体包括需求收集整理、创意启动会、概念策划、空间设计、平面设计、设计成果讨论会。

需求整理是指向客户收集需求信息并分类整理的过程。其中包括VI视觉文件、故事脚本、内容资料、场地尺寸、空间高度、CAD图纸、"三通一平"情况等。创意启动会是指在开始设计之前，需要明确设计团队成员，设计周期等重要信息，并在开始设计前组织会议，向团队人员说明并使团队人员承诺投入项目之中。概念策划是指在空间设计前，需要专业的策划人员对客户故事转化为视觉呈现的过程，主要的产出物是概念策划方案的PPT汇报文件。空间设计是指为投标方案准备的空间效果图初稿，主要的产出物是PPT汇报文件中效果图的部分。平面设计是指为投标方案准备的空间效果图中的平面内容，它是与客户实际主题内容相关联的，主要的产出物是PPT汇报文件中效果图中的平面画面部分。设计成果讨论会目标是在投标方案已经形成后，对实现方案的材料和工艺达成一致意见。

（三）投标方案经济分析

主要指为确定项目成本、投标报价金额的过程，包括设计成本概算、利润评估、确认项目报价、完成投标文件、述标开标。成本概算是指根据投标方案计算成本的过程，主要输出的成果是成本概算表。利润评估是指根据企业要求而确定利润率的过程，主要输出的成果是项目预算表。确认项目报价是指确定投标方案报价的过程，主要输出的成果是投标报价单。标书制作是指整合方案文件，按招标文件要求制作投标文件的过程，主要产出的是投标商务文件和技术文件。开标是投标述标到得出中标单位结果的过程，如项目中标则获得中标通知书，如未中标，则需要分析项目失标报告。

二、中标执行管理

项目中标后，立即开始进入中标执行阶段。它主要包含调整空间效果，与客户确认材质与工艺，确认实施方案，确定下游供应商采购清单，计算供应商招标控制价，开始供应商采购流程，确定实际制作成本，更新最终方案客户报价，签订供应商施工合同，确定项目管理团队成员，开始施工图深化，平面设计深化，多媒体展项内容深化，项目进场前沟通会议，对接产权、管辖单位、进行手续报备。

（一）中标方案调整过程

中标方案调整过程主要包括空间效果图调整、工艺材质确认、确定实施方

案。调整空间效果图是指根据中标后与客户确定的详细需求，转化出最终空间效果图的过程，主要产出是最终效果图。与客户确认材质与工艺是指基于最终效果图，给出适合的施工材料及工艺技法并获得客户认可的过程，主要产出是效果图材质说明。确认实施方案是确认供应商制作内容的重要过程，主要产出是效果图材质说明、工艺技术说明、多媒体展项展示说明、照明设计、展厅用电需求、相关单位施工界面划分等。

（二）更新客户报价和确定制作供应商过程

主要体现在中标方案调整后对商务过程的更新，是签订客户合同和选择供应商的重要过程，包括确定采购清单、确定供应商招标控制价、供应商采购、确定实际成本、确定合同报价及签订施工合同。确定采购清单是指根据空间效果和实施方案，编制统一的工程量清单，以便各供应商可以按统一标准进行报价。它主要产出的是供应商招标清单。确定供应商招标控制价是指为避免供应商串标及报价偏离较大，公司内部根据供应商招标清单，以市场价为依据，计算合理的报价范围，形成确定招标控制限价，供应商报价超过此限价则为无效报价，其中应包括主要制作物类别的分类限价，例如装饰工程、多媒体设备、软件、艺术装置、内容视频制作等。供应商采购指的是公司内部的采购流程，它主要确认的是搭建制作的供应商。确定实际成本是指多个供应商联合完成项目时，应汇总包含管理人员在内的所有成本以确定项目实际总成本。确定合同报价是指在确定最终方案对应的成本后，合并计算风险储备，准备好最终给客户的报价，主要产出的是最终方案的客户报价。签订施工合同主要包含两部分内容，合同经客户及己方公司法务审核，之后向客户呈送并取得盖章生效后的施工合同。

三、进场交底管理

项目执行过程是指与客户建立了合同约定后，将设计方案落地为完整展厅的过程，主要包含确定项目执行团队成员、深化施工图、深化平面设计、深化多媒体交互展项，施工前沟通会，对接物业、产权单位，进场手续报备，进场施工，过程变更，项目验收，项目移交。

（1）确定项目执行团队是指根据资源计划，确定团队成员名单，并确定计划的参与时间和工作范围。

（2）施工图深化是指将空间效果方案转化为施工队伍可用的施工图纸，包

括但不限于结构工程、装饰工程、电气工程、弱电工程、暖通工程、给排水工程、消防工程及智能化等。

（3）平面设计深化是指将空间效果图中的画面及文字草图，转变为实际客户需要展示的内容，包括但不限于写真画面、灯箱画面、logo标识、发光字、立体字、平面字、造型线条矢量图等文件。

（4）多媒体展项内容深化是指交互界面设计，交互体验设计。

（5）项目进场前沟通会主要为了评估施工风险，并与供应商做施工交底和安全交底。这个过程是对已知风险的应对措施查漏补缺，并且达到项目施工方人员信息同步。

（6）对接产权、管辖单位报备手续。项目进场前，及时向项目所在场地的物业方进行报备，如有备案需求的项目，还应及时向所在地相关建安管理部门报备，并提前办理好车辆及人员进入施工场地的各项证件手续。

四、施工现场管理

施工期间的项目执行过程包括进场准备、现场画线、场外预制加工、各专业现场施工、设备调试测试。

（1）进场准备，主要是检查"三通一平"是否与前期沟通情况一致，是否具备进场施工条件。安全措施用具准备情况和围挡美化措施的到位情况。

（2）进场画线，主要是为了现场制作与施工图纸相符，在此过程中可能出现现场与施工图原始结构不统一的情况，应及时根据现场情况变更图纸或对现场进行局部拆除改造。

（3）场外预制加工，主要指展厅项目可能存在全部场外加工再现场组合拼装或部分场外加工预制的情况。在此过程中应重点检查制作物的进度、数量和完成质量。不合格产品应及时在场内返工，减少施工现场退货的情况发生。

（4）各专业现场施工，主要是检查按图施工情况，检查工程质量，监督施工进度，控制施工风险，记录会议纪要等。

（5）设备调试测试，展厅设备安装完毕后，进入到设备调试测试阶段。此过程应详细记录调试过程、结果，并保留影像资料作为验收依据。

此外，施工现场管理还有过程变更、变更实施、项目验收、运维培训、项目移交等，不再一一介绍。

五、变更管理

工程变更一定会发生在整个项目过程中。建议在变更过程中，按照变更需求指令、变更图纸调整、变更费用说明、变更签证这四个过程完成客户对变更实施的许可，这也是项目收尾时，结算审计的重要依据。

在获取客户方对变更实施的许可后，方可落实变更。变更实施后应保留变更前后的影像资料，并及时获得客户对变更成果的确认。

六、验收管理

展厅项目施工完成后，应发起验收申请，准备好相应的需求文件、图纸以供验收期间检查。展厅验收一般至少包含客户方、监理单位、设计单位、施工单位。完成验收后应对已验收工程出具分部分项验收记录或项目四方验收单。如存在质量缺陷，应编制项目遗留问题整改清单，供后续整改及客户确认使用。

（一）展厅运维培训

展厅验收后应组织至少两次运维人员培训，需提前编制《展厅使用说明书》，内容包括配电箱操作指南、多媒体设备操作说明、定制展项使用说明等。此外，还应提供质保期内的维保联络人和联系方式。

（二）展厅移交

完成展厅验收及运维人员培训后，应将项目完整移交给客户方管理。此过程应签署《展厅移交确认单》《移交设备清单》和项目过程归档资料。

七、收尾管理

展厅项目收尾过程包括项目审计结算、项目内部费用结算、项目结项、项目资料整理和项目文件归档。

（一）项目审计结算

项目竣工验收后，进入到项目结算审计阶段。此过程由施工单位和受客户方委托的审计单位进行。完成结算审计工作后，审计公司应出具双方认可的《结算审计报告》，并由双方盖章生效，作为项目尾款支付的依据。

（二）项目内部费用结算

项目内部费用结算主要包括项目报销、差旅补贴等内部人员因项目而产生的费用，也标志着项目结项成本和利润的最终确定。

（三）项目结项

项目结项是公司内部关闭合同的重要过程，包括但不限于项目结项单、项目总结、客户满意度评价、供应商评价等。

（四）项目过程资料整理

项目过程资料是公司项目组织过程资产的重要组成部分，是项目培训的重要参考资料，同时也为后续同类项目提供了参考数据。项目过程资料文件包括但不限于：施工合同、供应商合同、中标通知书、效果图、施工图、验收单、移交单、审计报告、结项报告、项目电子文件等。

（五）项目文件归档

项目文件归档标志着项目的正式结束。企业内部应对项目信息进行电子化登记，便于检索项目，也可作为以后投标项目的参考资料。

案例4
清华创新展（1）

案例4
清华创新展（2）

第十四章

政府天文馆沉浸式体验空间的工程管理

第一节　项目概况

一、项目名称

××天文馆天文专题特展——航向火星

二、项目背景

该天文馆以"连接人和宇宙"为主题，紧紧围绕科普教育职能，兼顾研究、收藏、展示、休闲、娱乐等主要功能，是一座理念新颖、内容丰富、技术先进、引领未来的国际一流天文科普教育场馆。项目目标是打造一个全新的天文科普传播平台、宇宙科学体验中心、科学文化交流中心和社会创新实践基地。馆内展区总体规划包括有"主展区""特色展区""公众活动区"三大板块。

航向火星展厅位于天文馆"特色展区"板块，是一个有主题、有故事情节的角色扮演形式的沉浸式体验空间。主要内容为未来40～60年之后，人类对于火星的开发探测进行到一定阶段，并在火星表面设立了一系列的有人实验研究站，针对火星等进行一系列的研究和开发工作，并为最终改变火星环境进行准备。游客以提前预约形式按照规定时间组成小队进入，之后开启任务，完成从近火星飞船或环火空间站降落至火星基地，并在基地内进行具有一定故事性的体验过程，要求游览过程中涉及的体验内容反映人类未来针对外太空和行星探测有关的关键科学知识以及需要解决的系列工程问题。整体场景应具有相当的未来感和科技感，以及能够带给观众沉浸感的真实环境营造。该区域定位接近于探索性的小队主题乐园性质，并要求将先进的展示技术和交互方式运用到该

展厅中，带给观众的体验应明显区别于传统科技馆的一般陈列布展形式。要求每日可接待的参观人数不少于250人，观众采用提前预约指定时间组队进入，按展厅每日开放8小时计算。

三、工作内容

提供此项目从深化设计、制作、运输、安装、调试、培训、试运行、质保等一揽子工作，实施全程进度和质量管理，包括但不限于：

（1）展厅的深化设计，包括所有展示互动设备、场景、媒体系统软硬件的深化设计，包括展厅内场景精装、场景、道具、展品展项、图文、媒体、灯光声效、综合布线的深化设计、专家指导及确认，并实施全程进度和质量管理。

（2）展厅布展和展品制作及运输、施工、集成、安装、测试、调试、培训、维保等，并结合甲方要求，提出合理可行的展厅独立运营方案，包含该展厅运营所需的观众参观辅助设备及耗材的生产、制作及现场安装、集成、调试等工作。

（3）所需多媒体硬体设备的采购、集成及安装、保修；控制软件的开发、设计、编程和调试。

（4）此项目所涉及的资料、图像、照片及影视片的搜集及版权获取。多媒体脚本大纲编写、故事板、动画制作渲染、剪辑、配音、压片等全线制作。

（5）提供项目所涉及的科学内容论证，科学顾问须实际从事天文学或航天领域的教育、研究、开发工作，具有副高级以上职称（含国外高校或研究所、国家科研机构的副教授、副研究员及以上）。项目进行各阶段需出具专家意见函。

（6）配合布展承建商及展示设备总控系统承建商完成布展工程的相关的设计施工、边界配套设施的现场安装、现场管线需求和场地准备、装饰收口、现场效果联调等工作。

（7）项目操作和维护人员培训，质保期内的维护、维修工作。

（8）提供竣工资料和相关技术文档，配合工程验收和国家法律法规所要求的安全检验程序。

第二节　启动管理

项目施工启动阶段主要指项目中标之后至现场施工前的这一阶段。为了达

到工程按时开展、工期顺利推进、质量安全保障等目标，在项目正式开工前有一系列准备工作需要完成。

一、深化设计

首先，在中标后需要与业主方沟通中标方案，并根据现场实际情况做出深化设计，包括空间设计定稿、工艺材质确认、多媒体方案确认等工作。

在此项目中，由于天文馆场地为不规则形状，为了尽量减少设计模型和施工图纸与现场实际场地的误差，并且根据消防安全的规定合理安排游客的游览动线，项目团队与设计团队多次去现场踏勘，实际丈量场地尺寸。项目团队与设计团队还多次与业主方线上线下开会讨论空间规划、工艺材质及多媒体互动方案的大纲和脚本等细节，并且备齐各种材料样板以及定制的模型和展具小样，例如整个展厅的3D打印模型、宇航服、飞船操控面板等，在开工前逐项确认并由业主签字。这些工作都为完善深化设计方案打下了良好的基础，而且减少了日后反复修改的可能性。

二、签订合同

在整体方案逐项确定后，这一阶段需要与业主审价部门确认工程量、价格、工期等关键因素，保障合同的顺利签订。同时开展供应商招标、遴选等工作，选取专业、优质的供应商并签订合同。

项目商务团队两次赴项目所在地参加由业主方组织的价格评审会，向业主方聘请的专家和第三方审价机构详细阐述了项目资金的分配情况，工程量计算以及工期安排计划这几方面的情况，对业主方提出的问题做了合理解答，消除了业主对于资金和工期方面的疑虑，得以顺利签订合同。同时，我方也以竞争性谈判的方式从供应商库中遴选出合格的供应商。

三、施工准备

在进场施工前，需要根据项目情况编制施工组织设计等各项方案，做好现场情况调研以掌握开工条件，并进行施工图纸深化、设计交底、资料报审等工作。

在开工前团队赴现场进行施工前实地考察工作，确认现场已符合开工条件，包括场地"三通一平"、进货路线、垃圾处理等情况均已由建设方安排妥当。我方根据实际施工计划编制了详细且有针对性的施工组织计划方案以及各

种措施和应急预案，同时也在进行施工图纸深化以及设计交底等各项工作。报审资料备齐后提交到监理方进行审批，监理方确认无误，符合工程施工的各项规定，各方签字准备正式开工。

第三节　过程管理

一、进度管理

　　工期是合同签订中的关键因素之一，需要科学、系统地分解项目，合理安排时间节点，对风险做出预估，从而把控施工过程，确保项目按时交付。

（一）关键节点确认

　　由于此项目合同为分期付款合同，所以需要全盘统筹综合考量，与业主方确认项目进度关键节点，减少资金与工期方面的压力。并且由于此展厅为独立分包项目，需要与项目总包方的消防、暖通、机电、安防等各部门之间相互协调，合理安排各方施工时间，既要互相配合施工，又要避免造成工期上的互相影响。

　　关键节点要求如下：

2020年11月15日前	完成展厅深化设计，并经过业主的审核通过
2021年5月1日前	完成场外制作，并经过业主的审核和验收
2021年6月15日前	完成现场施工、安装和单体调试
2021年7月15日前	系统联调、效果整改和人员培训
2021年7月18日	本项目展厅试开放运营

（二）制订工期进度计划

　　现场施工前，需要与供应商充分沟通，结合关键节点、现场情况、场内施工与场外加工工程量以及风险考虑等各项条件，合理制订各个工序人员安排并做出工期进度计划。进度计划务必要保留一定弹性，以防在施工中各种不可预见的因素影响工期的推进。

（三）过程控制及动态调整

　　在施工过程中按天进行进度检查，发现问题及时纠偏。管理人员记录日报及周报，对滞后的分项工程进行分析，并提出保证进度的措施和方案，例如加

班赶工或增加人员等。如果出现不可控的因素导致进度滞后，例如疫情等特殊情况发生，须提前告知业主及监理方，对工期进度进行动态调整。利用前期计划的弹性，合理调配工期，确保施工进度。

二、成本管理

由于此项目是定额承包项目，成本降低意味着利润增加。质量、工期、造价等都是影响到项目成本的重要条件，而科学有效的成本控制方法是提高项目利润率的关键因素。

（一）全员成本管理

调动全体项目人员关心成本的积极性，树立全员控制成本的意识，使得成本管理真正渗透到项目管理的每一个细节。

（二）全过程成本管理

在项目的整个周期内，从准备到施工再到维保，每个环节都要有效地控制各种不合理的支出和消耗。例如：制定最佳的施工方案，科学安排施工步骤，减少不同工种衔接过程的损耗；充分利用现有资源，减少成本支出；材料放置尽量一次到位，合理堆放，避免二次搬运等。通过全过程成本管理，做到成本始终处于有效控制之下。

（三）质量成本管理

工程质量自始至终都要严格控制，各工种施工质量要层层把关，做到一次合格，杜绝返工现象的发生。避免质量未达到客户要求及相关标准而产生的一切损失。

（四）工期成本管理

此项目有明确的工期要求，需要根据合同及关键节点合理安排工期，避免因拖延工期而产生的损失，以及为了赶工期而造成额外的大量人力财力物力的投入。

三、质量管理

质量是整个展厅最终呈现的综合品质，包括坚固、耐久、经济、适用、美

观等属性，关系到能否达到业主要求，通过验收并回款，是项目顺利交付的关键因素。因此质量管理应贯穿整个项目的全部周期。

（一）事前质量管理

在正式施工前的质量管理重点是做好施工准备工作，包括项目开工前的施工准备，项目开工后各施工阶段的施工准备，单位工程施工准备，分项、分部工程施工准备等。所有的施工准备工作均由专人负责，项目管理人员集体参加编制施工准备工作计划，每一计划均落实专人负责，明确最迟应完成的时间。施工准备工作计划的编制包括以下内容：

（1）技术准备工作，包括深化设计图纸的落实、施工图纸的绘制和审核、技术层层交底等工作。

（2）物质准备工作，包括现场施工材料准备、施工机具准备、临时水电设备准备、产品外加工准备等。

（3）组织准备工作，主要是对各阶段参加施工的人员进行施工交底和三级安全教育等各项内容。

（4）施工现场准备工作，针对各阶段施工情况的变化，对现场做出相应的调整，并制定相应的现场管理措施。

（二）事中质量管理

本工程事中质量管理的策略是全面控制施工过程，重点控制工序质量。

（1）对各施工工序之间的交接检查均由专职质量员参加监督，使各专业队伍之间的交接检查成为一种习惯。

（2）对可能产生质量问题的重点工作编制质量预控方法，坚持预防为主的原则。

（3）重点施工项目均在施工组织设计内单独编制方案及单独的质量保证措施。

（4）任何单项工程施工前或施工当中均由专业技术人员负责进行书面的技术交底及现场的实物交底。

（5）隐蔽工程的验收，按合同规定的时间，提前通知业主方及监理方，做到有一定的回旋余地。

（6）所有成品的保护均制定专项保护方案，派专人负责定期检查成品保护措施的实施情况。

（三）事后质量管理

（1）每一分部分项工作完成后，先组织自检、用目测法（看、摸、敲、照），实测法（靠、吊、量、套）进行检查。

（2）自检通过之后再通知业主方及监理方进行检查，力求万无一失。

（3）如有任何质量问题，由责任人编写质量问题整改方案，并经过业主方和监理方的批准方可执行，返工整改一次到位。

四、安全管理

现场施工相对于其他工作，事故风险是较高的，相关各方都对安全问题极为重视。此项目还要参与白玉兰奖和鲁班奖的评选，在安全管理上必须要做到小心谨慎、万无一失。项目团队针对此项目做出了具体的安全管理方案和措施，主要为以下几个方面。

（一）安全管理体系和控制

（1）安全管理体系：由项目经理担任现场安全第一责任人，两位安全员各自成立安全监察小组，全面负责现场安全生产管理工作。

（2）施工现场安全控制：施工期间，安全监察小组不间断巡查，时刻保持对现场施工情况进行监督及指导。

（3）开工前做好安全防护措施准备，如安全帽、安全绳、劳保防护鞋及手套眼镜等。

（4）各种设备机具必须由专职安全技术人员检查验收合格后方可投入使用。

（5）特种作业人员持证上岗，如电工证、焊工证、高空作业证等。

（6）对施工人员进行安全教育，遵守施工现场安全规范。

（7）管理人员做好及时纠正和预防措施并配合总包方安全员和监理方的巡查工作。

（二）制定施工现场各项管理制度，并贯彻到每一级的施工人员

（1）建立现场安全管理制度。

（2）建立现场卫生环保制度。

（3）建立现场材料管理制度。

（4）建立机具操作制度。

（三）制定应急预案并进行流程演练

（1）应急准备：成立应急领导小组，由项目经理担任组长并统一指挥，负责本工程的各项应急抢险等任务，并不断完善各项应急措施。

（2）应急对象：各种突发事件，包括失火、设备失控、工伤事故等各类险情。

（3）应急响应：做到迅速抵达，合理处置，降低损失。

（4）事后分析：找出事故发生原因，并总结经验教训规避类似事件发生。

（四）培训应急救援救护方法

项目组制定应急手册，定期组织施工人员学习各种突发情况的正确应对方法，防止人员面对事故惊慌失措甚至造成更大损失。

第四节　变更管理

在工程进行期间，有时难免会出现一些不可控的因素会导致设计变更。重要的是要把变更方案、变更工作量等情况及时报送业主方及监理方进行审核，尽量减小对于资金和工期的影响。下面以此项目中航向火星展厅入口设计变更为例进行介绍。

一、变更原因

由于××天文馆内部装饰工程各个分包标段同时招标，所以在招投标期间，业主无法提供展厅周边装饰工程的情况。在现场施工过程中，我方设计人员发现航向火星展厅入口设计方案与实际天文馆内部整体装饰工程的风格与调性不是很协调，虽然我方以此方案中标，但是为了减少日后返工修改的可能性，我方向业主方提出了对此情况的疑虑及建议，业主方对我方的观点表示认可，并由我方提出设计变更。

二、变更流程

由我方书面提出设计变更，并重新设计入口方案，使其符合天文馆内装饰工程整体调性，出具效果图，并绘制相应施工图纸，制作工程量变更清单，向业主方及监理方报送设计变更单。审批通过后三方留底作为变更依据。

三、变更结果

业主方及监理方审批后，我方施工人员按图施工，顺利通过验收。

第五节 收尾管理

项目完工后，由项目团队组织关于项目收尾的一系列工作，包括清理现场、申请验收、工程移交、资产整理、现场保障等工作。

一、清理现场

做好现场清理计划，在现场施工经理安排下，组织施工人员拆除临时设施、运走机具设备及剩余材料、处理废料及施工垃圾、清理现场及周边通道、安排保洁人员打扫卫生。

二、申请验收

现场清理工作完成后，由项目经理组织施工技术人员对项目进行自检工作，确保自检通过后向业主方及监理方提出验收申请，并配合相关人员进行验收。

三、工程移交

验收合格后，项目团队准备竣工图纸、展项说明书、维护手册等技术材料，并组织馆方展教人员进行培训。资料备齐且培训完成后向业主方提出工程移交申请。

四、资产整理

由项目管理团队梳理项目资产清单，整理全部项目资产。对项目中积累的经验做出总结，对临时测试设备进行盘点，对数字资产进行归类存档。

五、现场保障

由于此项目移交后马上就进入压力测试和试运营阶段，项目经理带领技术团队驻场一个月进行天文馆试运营现场保障工作，其他人员逐步撤离现场。

第六节　经验总结

一、保持顺畅沟通

由于航向火星展厅在天文馆整体装饰工程中为独立分包项目，直接对业主方负责，与总包方为相对独立的关系，所以如果在项目前期的沟通中只考虑到与总包方有交集的分项工程单位进行协调配合，如消防、暖通、机电、安防等，而忽视了总包方对天文馆整体工程的调度，就有可能会导致一些工作流程环节上的偏差。例如随着总包方工程的推进，进货通道、垃圾堆放点、办公区都会随之调整，要时刻与项目总包方保持顺畅的沟通，了解整体工程的安排调度，对各项调整都做出合理应对，避免对工期产生影响。

二、及时安排检查

航向火星项目是定制化极高的一个项目，而且施工顺序有严格要求，任何一个分项工程出现问题，都会导致工期和成本受到影响。如果每个分项工程结束后再请监理进行验收，万一出现问题，会牵扯到大面积返工，增加的时间和成本会对项目整体造成很大压力。因此在施工过程中，我方定期请施工监理来进行检查和指导，做到尽早发现问题尽早整改，把对工期和成本的影响降到最低。

三、工期动态调整

由于各种不可控的因素，如春节期间的疫情影响工人离场返场、馆内线路检修临时停电、台风天气停工停产、开馆日期调整等，都会对工期造成影响，所以在前期制订工程进度计划时，要尽量优化关键路径并且保留一定弹性，随着工程进度的推进进行动态调整，落实到每一天的工作量，使得整体工期始终处于掌控之中。

案例5
上海天文馆（1）

案例5

上海天文馆（2）

第十五章

政府消防队历史馆的装饰装修工程管理

第一节 项目概况

一、基本信息

该项目是某市地级消防支队的队史馆。经支队党委研究通过，当地决定在支队体能训练馆二楼进行队史馆的装饰装修改造施工。本项目装饰面积约530m²，装修装饰内容包括：主要在室内体育馆二楼队史馆进行的装饰装修施工，以及数字多媒体展项包含的相关硬件设备、控制程序、灯光照明系统、音效影视文件制作、科技展示程序等。

本项目属于政府招投标项目，由市财政投资，项目不收取采购保证金。项目利用互联网远程开标时，投标人（供应商）在网上不见面开标大厅上参与开标，无须委派被授权人（委托代理人）参加现场开标，不需现场递交投标资料。

二、项目优势

属于政府财政拨款项目，专款专用，项目整体付款有保障。同时该项目位于长江中游城市群，以本次案例辐射周边区域，拓展周边市场。

三、项目劣势

（1）招投标流程比较复杂，相关方很多，包括采购人、供应商、评审专家、审计单位等，整体流程时间周期长、过程中不确定因素较多。

（2）政府招投标项目最终结算需经过审计单位核算整体工程量及单价，单价依照相关国家或地区定额标准，整体价格偏低，尤其装饰部分，审计单

位审定价格又与市场实际价格相比偏低，如无法完成审计，将造成后期尾款无法支付。

第二节　立项管理

本项目是市政府消防局为响应队史馆号召，展示消防光荣历史、深化消防宣传教育的窗口平台，打造成坚定指战员理想信念、强化队伍使命担当的教育基地。项目立项工作主要由甲方主导、我方配合完成。

项目建议书配合编制的主要内容有：投资项目提出的必要性，拟建规模和建设地点的初步设想，资源情况、建设条件、协作关系的初步分析，投资估算和资金筹措设想，项目大体进度安排，经济效益和社会效益的初步评价等。

项目可行性研究报告配合编制的主要内容有：国家、地方相应政策，单位的现有建设条件及建设需求；项目实施的可行性及必要性；市场发展前景；技术上的可行性；财务分析的可行性；效益分析（经济、社会、环境）等。

第三节　设计管理

一、方案设计

（1）收集相关信息，对展厅内容、展现资料等进行梳理和细致分析，理出策划的头绪与路径。对展示目的、展示内容进行定位。

（2）对项目现场场地信息进行整理，场地高度信息、承重、消防、卸货通道、用水、用电等。在进行设计方案之前，一定要落实场地的相关信息，避免因场地实际情况限制导致设计方案无法实施。

因甲方单位为消防支队，消防设施齐全，故在展厅设计过程对消防要求比较低，但是对于常规展厅，在前期设计过程当中一定要注意相关消防法规及规定，比如：消防烟感、喷淋点位；逃生通道及警示标志设置；场地内的消防栓位置与设计方案结构之间是否冲突等。

（3）在展厅的设计方案中，会对展厅的结构、主题风格、空间进行布局，参观路线以及展厅主题色彩、艺术氛围、重点展项等进行设计。在对展厅内容有所取舍后，提炼出展示主题和内容，赋予有感染力的艺术视觉和展示形式。给甲方呈现出图文表现形式的方案，包括平面布局图、空间示意图、板面设计的示意图以及色彩效果和照明效果等。

二、设计亮点

（一）核心设计元素

"铁血征程"飘带，让参观者印象深刻、记忆独特的目的，把消防文化核心元素可视化、视觉化，创造强烈的视觉记忆符号。从步入展厅开始到展厅结束，红色立体结构贯穿整体展厅墙、顶、地。

（二）确认设计方案与其他方案比较

确认方案对于展厅整体功能划分更加合理，每个展区展示内容明确。没有简单的罗列各种展项，总体来说，设计方案在情感层面更能打动甲方，所以策划案、前倾资料的理解及展现同样重要。

三、施工图和预算编制

（1）设计方案确后，由具有资质的单位根据效果图编制施工图并送审。

（2）预算编制由甲方委托具有资质的预算公司进行整体预算编制。

第四节　招投标管理

一、招标流程

甲方完成施工图和预算编制后，将相关文件提交公共资源交易中心，编制招标文件并启动公开招标。

（一）编制招标文件

招标文件内容主要包括：招标公告、投标邀请书、投标人须知、评标办法、合同条款及格式、工程量清单、图纸、技术标准及要求、投标文件格式。编制招标文件过程中的注意事项有：

（1）明确文件编号、项目名称及性质；

（2）投标人资格要求；

（3）发售文件时间；

（4）提交投标文件方式、投标地点和截止时间；

（5）投标文件的编制要求。

项目审批流程完成后，招标公告在政府公共资源交易中心网站发布，投标

单位根据要求进行报名并准备投标文件。

（二）关注现场开标与网络开标区别

1. 现场开标的流程

（1）准备招投标材料、打印装订、封标。

（2）材料根据要求盖公章。

（3）需到现场递交资料，人员安排差旅、住宿，现场投标。

2. 网络开标的流程

（1）投标材料通过软件上传，不用到达现场，无须打印封标，无差旅、住宿成本。

（2）上传资料到数据库，投标软件提取需要材料。

（3）申请CA锁，投标软件电子签章，等同公章。

（4）开标无沟通环节，需认真核对招标文件要求、数据库资料上传规定、投标软件规定。

本项目采用的是网络开标方式，流程如图15.1所示。

代理人通过App人脸识别 ➡ CA锁解密投标文件 ➡ 主持人唱标 ➡ 资格评审

合同公示 ⬅ 中标人公示 ⬅ 候选人公示 ⬅ 打分、公布候选人 ⬅ 二轮报价

图15.1　网络招标流程图

（三）熟悉网上招投标工具

（1）项目信息公布——公共资源交易中心网站，主要功能：招投标信息发布、项目环节过程公示，软件驱动下载、指导文件下载平台。

（2）项目资料线上管理操作——主体库网站（配合CA锁使用，使用IE浏览器），主要功能：公司资质、证书、相关人员、合同等资料上传数据库。

（3）标书制作——投标软件（配合CA锁使用），主要功能：投标文件制作工具，电子签章、转换加密电子标书。

（4）开标环节——开标大厅网站（配合CA锁使用，使用IE浏览器），主要功能：招标文件下载、标书上传、标书评审平台。

（四）标书制作过程中的注意事项

首先，根据政府公共资源交易中心网查找项目招标公告，根据公告提示购

买CA锁，收到CA锁后进行网上报名并下载标书，获得报名资格后，需要对招标文件规定、要求梳理。

然后，标书制作过程，务必注意：通过同一单位的IP地址或同一IP地址下载招标文件或上传投标文件的；不同投标人（供应商）制作或上传投标文件电脑文件制作机器码一致的；不同投标人（供应商）制作或上传投标文件电脑文件创建标识码一致的：其投标文件做无效标处理，不进入下一轮评审。

（1）招标文件制作过程、资料上传过程中，不同的软件有不同的操作方式和逻辑，难免会遇到各种问题，如主题库上传资料后标书制作软件内无法找到上传资料等，所以需要留出充分时间，提前准备各项事宜。

（2）务必认真核对招标文件所有内容，最好多人交叉核对。招标文件、上传过程等有任何疑问及时与招标局等及时沟通，确认疑问及细节。

（3）本项目招标文件提交，不仅对公司业绩有要求，同时对项目经理的业绩同样有要求，而且业绩数量也作为评分项，因此在准备投标资料时，特别需要注意上传合规的资料。

（4）根据招标文件评分规则，商务报价部分占60%，而且低价最高分，所以为保证中标，必须控制整体报价。

（五）评分标准

本项目评分标准包括技术评分（占40分，包括企业业绩、项目经理业绩、ISO体系认证及施工组织设计）和商务评分（占60分）。

（六）标书制作、投标资料整理、上传

文件上传根据要求，标书解释，把所需提交资料上传到相应位置，根据软件要求逐一完成：

需上传文件：根据招标文件要求填写完成后上传。

需选择材料：根据招标文件要求选择后添加。

注意事项：合同上传后可作废，但是作废文件无法删除，在资料库永久留下痕迹。合同上传过程要谨慎操作，将上传合同内容统一整理记录。

二、签约流程

项目中标公示后，需在规定时间内与甲方签订项目合同，并公示合同，领取项目中标通知书。

本项目合同采用招标文件统一模板合同，在模板合同上填写项目相关信息和付款条件。

第五节　成本管理

本项目为低价中标方案，整体报价偏低。在实施过程中需要严格把控成本。本项目主要采取以下措施控制成本：

（1）在供应商选择过程中，采取公开比价形式，以报价作为供应商选择首要标准。

（2）与甲方落实合同并根据合同要求申请首付款、进度款，减少公司成本压力。

（3）项目实施过程中规划工作内容，合理安排各项工作事项。

（4）本项目施工内容主要可分为装饰部分和多媒体内容，现场施工内容主要是装饰相关工作，因此需要与装饰施工方确认各项施工工序及施工周期，制定合理与科学的施工方案，使各工种有序地交叉作业，避免产生误工现象。

第六节　进度管理

本项目造成工程延期的主要原因是由于甲方对于队史馆内容确认较晚。

（1）展示内容无法确认，导致部分墙面结构无法施工，如：

组织机构展区，甲方未提供展区内容及图片；

荣誉成就展区，支队相关荣誉奖杯整理中；

历史风采展区，甲方收集相关展品数量有限，无法支撑整个展区。

上述问题在整体结构施工过程中已经出现，导致现场木工、油漆工无法施工，为避免窝工，我们采取的解决方案是先在此3处墙面结构完成基础面施工，待甲方整体确认后，再抽调施工人员施工。

（2）展示内容无法确认导致其他后果：整体美工字、灯箱画面、玻璃地台无法安装，后续设备安装及地面地胶安装等无法施工。

因后续装饰工序无法施工，我们采取的解决方案是先在适当控制整体施工人员数量、合理穿插可施工内容，木工、油漆工在无工作内容后及时撤离。整体后续施工工作进行整体施工安排、根据实际情况随时调整施工计划。多媒体硬件安装工作同样推迟后续工作，现场具备进场条件后安排进场统一施工。

第七节 经验总结

一、服从甲方管理规定

配合甲方相关规定，在施工期间服从甲方管理制度。注意保持消防局内整体卫生环境、施工垃圾统一堆放处理、文明施工，不要在施工现场喧闹，遵守消防局进出登记制度，遵守相关防疫制度等。

二、保持谦逊沟通态度

有良好的态度和虚心的心态，沟通时要礼貌柔和，让客户感觉专家乐于沟通，从而赢得客户的协作和理解。面对客户提出的不专业建议或想法，不要和客户辩论或据理力争，需要注意表达方式和方法。

三、保持有余地的沟通

跟客户沟通时，不要给客户"是"或"否"的结论，当众回绝更不可取。当客户提出需求变更比较麻烦时，不要当场回绝，而应把问题记录下来，进行评估或报告上级批准后再答复客户，甚至可以请上级与客户沟通。在沟通过程留有缓冲余地。

四、主动倾听理解需求

在项目建设过程，经常会遇到客户提出新的需求，不能为了避免实施的麻烦或者节省成本，而急于从自身利益考虑并想方设法说服客户，这样的效果可能适得其反。

对于客户需求，可以尝试从客户的角度去体会和分析。假如分析的结果明显是客户不需要的，可以从客户的价值角度引导客户；如果客户的确有实际需求，我们可以从执行需求变更流程解决问题，同时考虑作有偿变更还是无偿变更。

作为项目经理，需要真正站在客户角度考虑问题，这样才能赢得客户的认同。

五、建立结果导向沟通

有些时候我们可能需要和客户沟通一些项目方面的问题或向客户介绍、汇报项目情况，这时我们只需要主题鲜明、言简意赅地把主题讲清楚。项目经理应时刻记住，我们与客户沟通的主要目的是为建设好项目服务，而不是去展示自己的"口才"有多棒、见识有多广。

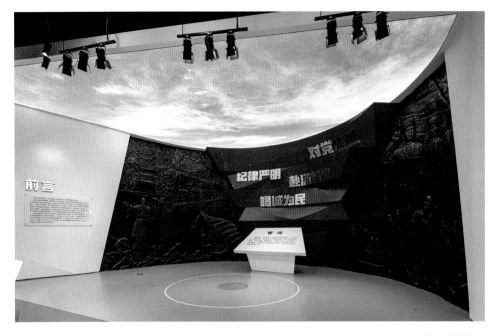

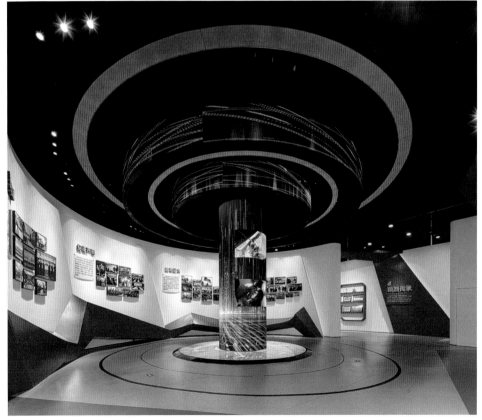

案例6

蚌埠消防支队队史馆（1）

附录A
展览设计与布展工程
项目管理全流程

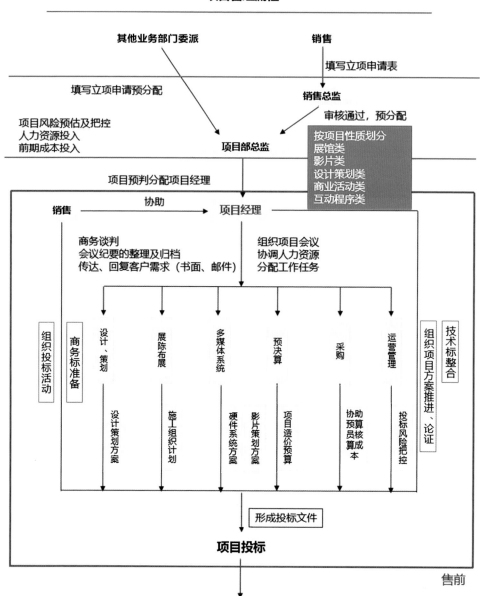

图A.1 展览设计与布展工程项目管理全流程示意图

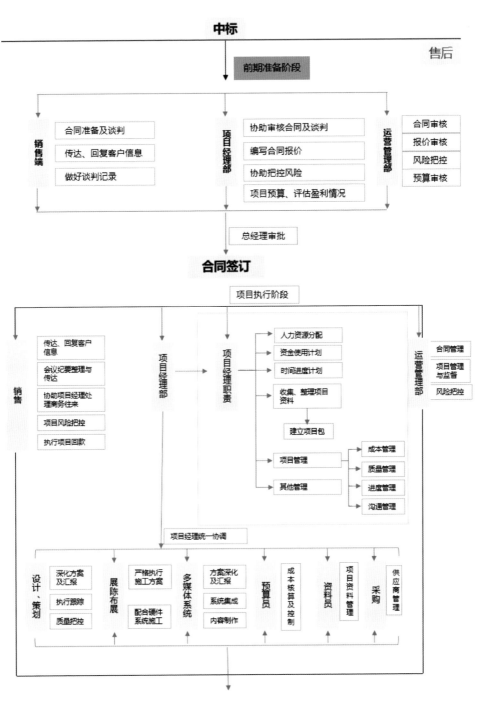

图A.1（续）

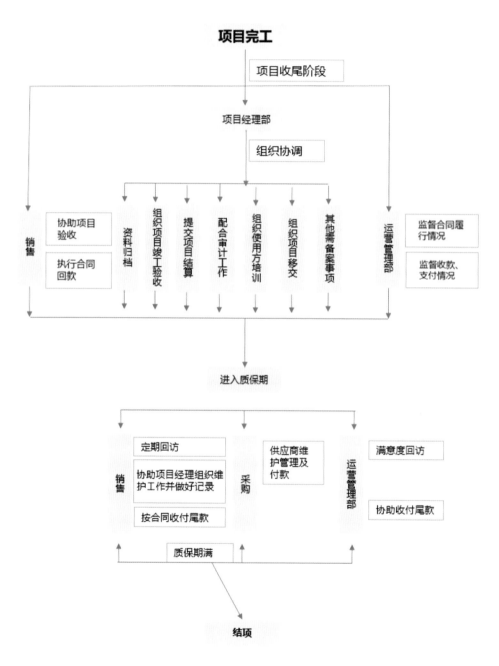

图A.1（续）

附录B
展览设计与布展工程项目
设计大纲和设计要求

一、设计大纲

展示设计应以业主单位提供的展示纲要和经确认的展示设计方案为前提来进行设计。承包企业对中标的方案设计与业主单位、建筑设计单位、设计各专业之间协调沟通，充分理解设计理念和业主要求对方案进行修改、深化设计，主要包括以下六个方面内容。

（一）平面、立面、结构类设计和制作

（1）基础设计、制作；

（2）隔墙、封闭小屋设计、装饰、制作；

（3）剧场设计、装饰、制作；

（4）地面设计、装饰、制作；其中导览系统部分，分为指引系统（即导游引导类）和标识系统（展馆或展项的标识）；

（5）顶面设计、装饰、制作。

（二）展品展项设计

1. 展项内容设计

（1）设计科学原理文字说明、展示目的说明；

（2）设计展品展项的表现形式、展示方式、展示效果和观众体验；

（3）设计图文板、操作说明、故事脚本的图文内容。

2. 展项结构设计

（1）通用结构设计；

（2）特种结构设计；

（3）可靠性设计；

（4）安全性设计；

（5）提供结构设计校核说明。

3. 设备装置设计

（1）对可采购设备考虑主要设备选型、零部件选型、辅助设备选型；

（2）对非采购设备考虑外造型设计、结构设计、材料选用，与环境、建筑的协调等。

4. 展品展项造型设计

（1）设计展品展项的外形、尺寸、色彩等；

（2）确定材料的选用；

（3）提出展项对参与操作空间及环境的要求。

5. 硬件设计

（1）设计计算机的型号、内存容量；

（2）设计并选择所要求的外存储器、媒体、记录格式、设备的型号和台数；

（3）设计并选择数据通信设备型号、台数。

6. 软件程序设计

（1）多媒体图像设计；

（2）视频影片设计；

（3）展项设备集成控制软件设计。

7. 技术条件设计

（1）明确材料加工要求；

（2）设计制作流程；

（3）设计制作工艺。

8. 安装设计

（1）对基础的要求和建筑的协调进行设计说明；

（2）对与展示设计的协调进行设计说明；

（3）对安装方式及步骤进行设计。

9. 调试设计

（1）设计系统流程；

（2）提供系统操作运行说明；

（3）提出最终效果要求。

（三）展台、背景类

（1）展台、展板设计、制作并装饰施工；

（2）背景、造型等设计、制作并装饰施工。

（四）布管（线）类

（1）从控制室到展项电源布管、布线设计并布管、布线施工（展项设计提供资料）；

（2）从控制室到展项控制点控制信号布管、布线设计并布管、布线施工（展项设计提供资料）；

（3）展项操作和控制需要的布管、布线设计并布管、布线施工（展项设计

提供资料）；

（4）从控制室到网点的网络布管、布线设计并布管、布线施工；

（5）展厅内各类其他电源、信号、控制、网络线的布线设计、布线施工；

（6）展厅内各类槽式桥架的设计、制作、安装；

（7）从展厅水源到展项用水点，布管设计并安装施工（展项设计提供资料）；

（8）从展厅气源到展项用气点，布管设计并安装施工（展项设计提供资料）；

（9）AV布管、布线施工（AV设计提供资料）；

（10）灯光布管、布线施工（灯光设计提供资料）；

（11）强电、弱电室内建筑施工范围以外设备的设计、制作、采购、安装工作。

（五）灯光系统设计

（1）展馆内环境照明设计、灯具选型、安装；

（2）展项效果灯光设计、灯具选型、安装；

（3）灯光布线设计；

（4）灯光控制室内设备安装、调试；

（5）为展项本体内部功能灯的设计提供咨询服务；

（6）展馆总体灯光效果的协调。

（六）AV系统设计

（1）提供AV系统总体控制管理的设计方案（包括但不限于AV系统运行的网络、系统控制管理方式、AV系统与展项的连接功能实现方法、展区公共广播等内容）；

（2）提出展项AV部分设计的协调建议；

（3）AV控制室至展项的布线设计；

（4）对展馆总体音效效果的分析及为达到本效果的协调；

（5）对展项AV设备安装时与AV系统实现连接的实施配合；

（6）对展项单独调试、联合调试的配合；

（7）AV控制室内设备安装、调试。

二、设计要求

（一）整体环境设计要求

对相邻展馆的展示设计要考虑各展示主题内容的协调性。展示应按区域、空间划分布置，同一展项布置区域空间不宜跨越另一展项区域空间。以该展馆展示主题的展示设计平面布置和故事线为依据进行合理的参观路线设计。

1. 隔墙或封闭式小屋的展项设计要点

对隔墙或封闭式小屋的展项，在设计过程中由展示设计单位与展项深化设计单位进行充分交流，要注意以下事项：

（1）对框架结构的设计要稳定牢固；

（2）各部位连接的接缝应严密平整；

（3）对展项整体外型要符合展示设计要求；

（4）对内外面装饰要符合展示设计要求；

（5）对有声、光、电、投影、遮光要求的展项，应有隔音、吸声和遮光措施。

2. 吊顶装饰工程的展项设计要点

有需要吊顶的装饰工程要注意以下事项：

（1）吊顶界面设计与馆内整体布局风格要协调；

（2）顶面要满足质轻、光反射率高、较高的隔声、吸声等功能要求；

（3）顶部饰面板上灯具、烟感器、喷淋头、风口百叶等设备的位置应合理、美观，与饰面板的交接吻合严密。

（二）导览标志设计要求

导览系统分为指引系统（即导游引导）和标识系统（展馆或展项的标识）。

展馆应设置导游图、导游引导标志和公共信息图形标志：

（1）按故事线的顺序设置引导参观路线标识牌；

（2）参观路线分叉处要设置分流标识牌和展项参观路线标识牌；

（3）展馆要有醒目的出入口标志；

（4）展馆要有清晰的展项标志牌；

（5）紧急出口、公共设施要有标志，并有引导路线标识牌。

此外，公共信息图形符号标志按GB/T 10001.1和GB/T 10001.2设置。引导标志、指示牌要求醒目、清晰、牢固耐用，而内容要准确、文字规范、符号标

志统一。

（三）图文板设计要求

1. 图文板设计内容

图文板内容必须经过业主审查通过，内容可包括：

（1）展项所提示的科学知识；

（2）展项操作程序（如有）；

（3）和展项有关的其他知识。

2. 图文板设计原则

图文板设计的原则包括但不限于以下要点：

（1）图文并茂，让图说话，避免通篇文字；文字精练，切忌过长；图形不要过于复杂；

（2）图文表达准确，通俗易懂，形式活泼，色彩明快；

（3）图文表达要考虑观看对象，特别是儿童；

（4）一般为中英文并列。

此外，图文板设置位置宜紧邻操作部位或在展项上的预留处。图文板规格（造型尺寸、色彩等）应统一设计。

（四）展项基础设计要求

展项位置确定应以展示设计方案为依据，并在展项深化设计单位的多次交流中进行必要的调整。确定每个展项的坐标位置和基础标高，以及与周围展项或设施的距离等数据。展项的供辅设施含水、电、声、光、气等接口，要注明管、线的型号、规格、连接方式、位置尺寸以及消耗量。展项的安装基础设计，要标明展项的安装方式以及地脚螺栓的分布、数量、大小等数据。对大型、动载荷、偏载荷等展项要另外设计安装基础底座，底座与地面固定方式必须经过展项深化设计单位及建筑物设计单位和业主的审核确认。

（五）综合布线设计要求

综合布线设计要求应满足以下原则：

（1）设计必须符合GB/T 2.10311《建筑与建筑群综合布线系统工程设计规范》，以保证综合布线的质量和安全。

（2）设计应满足展馆或展项群信息通信网络的要求，能够支持语音、数

据、图像等信息的业务传输。

（3）设计时应考虑业主近期的实际使用和中远期发展的需要，配线机架应留出适当的空间，供未来扩充之用。

（4）综合布线系统电源、防护及接地的设计要符合GB/T 2.10311的规定。

（5）根据建筑物的耐火等级，布线系统材料选用相应的阻燃型护套线缆和阻燃型配线设备。

（6）综合布线的每条电缆、光缆、配线设备、端接点、安装通道和安装空间均应给定唯一的标志，标志中包括名称、颜色、编号、字符串或其他组合。

（六）灯光设计要求

展示灯光设计包含常设展馆照明设计和展项灯效设计。设计要符合展馆功能和保护人们视力健康的要求，做到节约能源、技术先进、经济合理、使用安全和维护方便。

（七）音像设计要求

音像设计包含展馆背景广播和展项音效设计、音视频设备选型及控制系统设计等。展馆的扩声系统设计要求扩散性良好、声场分布均匀、响度合适、自然度好。

1. 扩声系统的设计要求

（1）要求有低的背景噪声：NR30-32.1。

（2）应具有均匀合理的声压级：

音乐扩声应达到80～82.1dB平均声压级，语音扩声为70～72.1dB平均声压级，背景音乐则为60～70dB平均声压级，且不均匀度应控制在±4dB之内，要求电扩声系统应具备足够的输出功率和声增益，室内声场均匀扩散。

（3）扩声系统应保证声音的清晰度和语言的可懂度，允许最大辅音清晰度损失率不可超过12.1%。

（4）保证系统能稳定工作，扩声系统在达到规定的平均声压级时，应有足够的声反馈稳定度裕量，一般要求反馈稳定度裕量6dB。

（5）声音与图像的基本同步。

（6）具有良好的传输频率特性和较低的失真度。

2. 扩声系统的连接要考虑阻抗匹配、信号传输电平与连接方式

（1）扩声系统要有分等级的优先控制，有紧急播放可即时优先切换播放。

（2）做好多媒体系统的配置与硬件选型。

（3）展项相邻声衰减大于12.1dB，可考虑装饰配合展项建声，避免声聚焦、声串扰问题。

 3. 对视屏、音箱、摄像机、投影仪等布置要符合展馆、展项及展示的风格和整体性要求

（1）视屏功能要求：实时显示，屏幕映射位置可调，可方便地选择画面大小，可多开画中画功能。采用多媒体技术，既可与计算机CRT同步，也可独立接驳TV、VCD、DVD、VCR和摄像机广告节目、信息等。画面刷新速度大于60帧／s。

（2）投影仪技术应符合GB/T 1922.19，功能要求：自动调整画面，智能梯形修正功能；自动调节亮度，使投影画面处于最优化的状态；多功能的遥控；具有网络功能。

（八）选材要求

展馆内装修材料的品种、规格、性能应符合国家现行有关标准的规定。严禁使用国家明令淘汰的材料。

（1）在经济合理的前提下，应积极使用新材料。

（2）室内地面宜采用地砖等饰面材料，条件允许时可考虑花岗岩等高级块材，并应考虑材料面层的防滑，或增加特殊的防滑处理。

（3）墙面可采用涂料、板材，以及各种阻燃织物，阻燃装饰织物应符合GA 2.104-2004。

（4）装修材料必须经防火、防腐、防虫处理。

（5）材料在3年内不得出现明显变质，表面装饰涂覆材料在3年内不得出现明显褪变色。

（6）防水材料的性能应符合国家现行有关标准的规定，并应有产品合格证、检验报告和出厂证明。

（7）展项表面材料选择要尽量避免由于色彩和光辐反射等导致视错觉引起的安全问题。

（九）安全设计要求

1. 安全指示

（1）在与安全有关的场所和位置，应按GB 2894设置安全标志。

（2）安全标志应在醒目的位置设立，清晰易辨，不应设在可移动的物体上，以免这些物体位置移动后，看不见安全标志。

2. 安全防护

（1）所有可操作和接触的展项，其被观众的手、脚、头等身体接触的部位，必须考虑可能会出现的各种机械伤害并做出保护设计。

（2）所有展项不应露出锐利边缘或锐利尖端，以及其他可伤害手指、腿、脚等身体部位的危险部件，不得已露出时应做圆滑卷边处理。

（3）对于外露的零件（例如螺母、螺钉等）要设法保护，防止给参观者带来伤害。

（4）对于运行中发生位置移动的展项，或者展项的运动部位，如驱动机构、动力传动链及皮带等，要设有安全防护罩（网或栏），防止给参观者带来伤害。

3. 设备要求

（1）音频、视频及类似电子设备安全要符合GB 8898有关要求。

（2）电子产品标准配件，如计算机、电视机、显示器等国家强制性规定3C认证的，需有"3C"标志。

4. 消防要求

（1）装修材料一律选用符合防火要求的阻燃和难燃材料，燃烧性能等级要求应符合现行国家标准GB 2.10222《建筑内部装修设计防火规范》的规定。

（2）配电箱的壳体和底板宜采用A级材料制作。配电箱不得安装在B2级以下（含B2级）的装修材料上。开关、插座应安装在B1级以上的材料上。

（3）明敷塑料导线应穿管或加线槽板保护，吊顶内的导线应穿金属管保护，导线不得裸露。

（4）装修不得遮挡消防设施、疏散指示标志及安全出口，并且不应妨碍消防设施和疏散通道的正常使用。不得擅自改动防火门。

（5）消火栓门四周的装饰材料颜色应与消火栓门的颜色有明显区别。

（6）火灾报警系统的穿线管，自动喷淋灭火系统的水管线应用独立的吊管架固定。不得借用装修用的吊杆和放置在吊顶上固定。

（7）喷淋管线、报警器线路、接线箱及相关器件宜暗装处理。

5. 环保节能要求

（1）使用的各种材料不得对环境和人员造成污染和伤害，其所含有害物质溢出量不能高于国家规定的标准。

（2）应选用低噪声建筑设备和展项设备，并采取隔振、减振、隔声、吸声、消声措施，减少设备的运行噪声，对室外环境噪声也需采取控制措施，以减少对室内的干扰，室内空场背景噪声应控制在2.10dB（A）以下。

（十）人性化设计要求

展示设计必须进行无障碍设计，其内容应包含在设计总说明书中。

1. 无障碍通道

（1）展馆内主参观路线通道应考虑残疾人无障碍通道。

（2）展馆内主参观路线通道应考虑盲人专用通道。

2. 剧场出入口

要考虑轮椅的进出，剧场内也要考虑轮椅的固定方式。

3. 对操作界面、操作空间

要符合GB/T 14772.1人类工效学要求。

（十一）与建筑设计的配合

展示的展项净重、外型、尺寸应符合建筑设计要求，特别是大型展项的基础及基础预埋件、吊装装置、重心位置和支撑构件，均应符合建筑、结构层柱、梁、板允许承载要求，并且有足够的稳定性、可靠性、安全性。

展示的形式设计必须保证建筑物的结构安全和主要使用功能。当涉及主体和承重结构改动或增加荷载时，必须由建筑设计单位核查有关原始资料，对既有建筑结构的安全性进行核验、确认。

展项展示应充分考虑建筑设计的疏散和消防通道。展示与梁、板、柱保持水平、垂直距离应合理。各类展项在使用运行过程中产生的振动不得影响主体结构的强度、刚度、稳定性。展示应充分避让建筑的沉降、伸缩缝。

附录C
展览设计与布展工程项目施工全流程

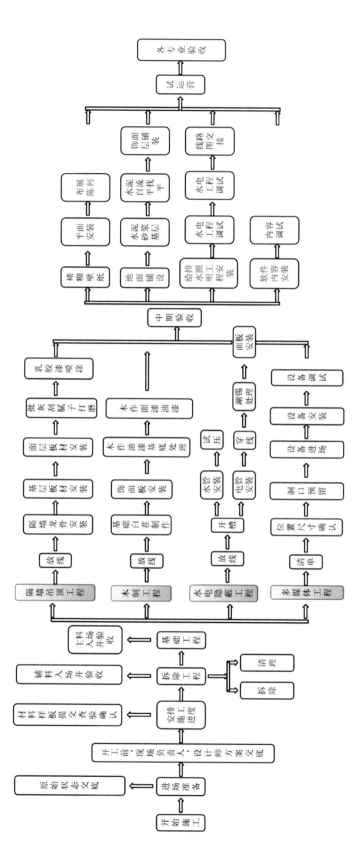

图C.1 展览设计与布展工程项目施工全流程示意图

表C.1 展览工程项目《工程开工报审表》样表

工程名称： 编号：

致：_____（监理单位）

我单位承担的_____ 工程／分包工程
的准备工作已完成，并已报验通过下列内容：
工程施工组织设计、工程用材料和设备、施工用大型机械设备、首道工序的分项施工方案、施工
测量。

申请于_____年_____月_____日开工，请核准。

附件：
1.（工程）项目团队到岗人员情况一览表及有关证件。
2.进场材料、设备名称、数量、规格、性能一览表。
3.外包和材料供方负责人姓名、职称、上岗证一览表及有关证件。
4.施工合同对以上3条内容的对应要求。

施工项目经理部（章）：

项目经理： 日期：

监理签收人姓名及时间		施工签收人姓名及时间	

监理意见：
□ 同意。　　□ 不同意。

项目监理机构（章）：

总监理工程师： 日期：

注：1.施工专业工程师部应提前48小时提出本报审表。
　　2.建设单位应已取得由建设行政主管部门核发的建筑工程施工许可证。

工程名称：　　　　　　　　　　　　　　　　　　编号：

致：_____（监理单位）

兹报验_____年_____月_____日至_____年_____月_____日的：

1. 工程总进度计划。

2. 工程月进度计划。

附件：

1. 上期进度计划完成情况及分析。

2. 本期进度计划的示意图表、说明书。

3. 本期进度计划完成分部/分项工程工程量。

4. 本期进度期间投入的人员、材料(包括甲供材)、设备计划。

施工项目经理部（章）：

项目经理：　　　　　　日期：

监理签收人姓名及时间		施工签收人姓名及时间	

监理意见：

□ 同意。　□ 不同意。

项目监理机构（章）：

总监理工程师：　　　　　　日期：

注：月进度计划报审表施工专业工程师部应提前5日提出，一般为每月25日申报。

表C.3 展览工程项目《工程临时延期申请表》样表

工程名称： 编号：

致：_____（监理单位）

根据施工合同条款_____条的规定，由于_____原因，我方申请工程延期，请予以批准。

附件：

工程延期的依据及工期计算：

合同竣工日期：

申请延长竣工日期：

证明材料：

承包单位（章）：

项目经理： 日期：

表C.4 会议纪要模板

工程名称：　　　　　　　　　　　　　　　　会议类型—编码：

各与会单位：	
现将＿＿＿＿＿＿＿＿＿＿＿＿＿＿＿＿＿＿＿＿＿＿＿会议纪要印发给你们，请查收。	
附会议纪要正文共＿＿＿＿＿页。	
项目监理机构（章）：	
总监理工程师：　　　　　　　　　时间：	

会议地点		会议时间	
组织单位		主持人	
会议议题			
各与会单位及 人员签到栏	与会单位		与会人员

参考文献

曹项尧，2012. 智慧与美感的碰撞——如何做好展览展示设计[J]. 大众文艺，（12）：106.

丁荣贵，王彦伟，孙涛，等. 2009. 政府投资R&D项目治理过程模型的实证研究[J]. 科学学与科学技术管理，（8）：34–40.

方明，2014. 软件开发企业的成本管理研究[D]. 武汉：华中师范大学.

郭益萍，2011. 城市规划展览空间布展工程EPC管理模式研究[D]. 赣州：江西理工大学.

赖志文，2010. 科技馆展项工程风险管理浅析[J]. 中国工程咨询，（11）：6–7.

刘红伟，2021. 打造百年党史精品"立体书"——中国共产党历史展览空间设计侧记[J]. 中国勘察设计，（7）：37–41.

刘辉，2012. 上海公司供应商管理的改善策略研究[D]. 上海：华东理工大学.

陆建松，2019. 博物馆建设及展览工程管理[M]. 上海：复旦大学出版社.

罗岚，冯文强，谢坚勋，等，2021. 重大工程项目治理机制对项目成功的影响研究[J]. 建筑经济，42（10）：20–24.

马超，2015. 关于中小型科技馆建馆的思考[J]. 科协论坛，（11）：42–43.

彭鹏，2021. 房地产企业内部控制体系优化研究[D]. 南京：南京邮电大学.

钱凤德，吴国欣，2012. 城市规划展览空间现状、趋势及布展设计通则[J]. 规划师，28（5）：76–80.

邵佩佩，2012. 武汉国际博览中心展馆工程的合同策划研究[D]. 武汉：华中科技大学.

王灿，彭新宇，邵晓勇，姜旭，2016. 基于运维日志的应用系统评价体系研究[J]. 金融科技时代，（12）：21–25.

王郁，2022.. 城市展览空间布展工程项目管理特点分析[J]. 山西建筑，48（1）：194–195，198.

魏路，刘翔，叶海登，2021. 珠海航展中心主展馆工程预应力混凝土柱抗拉弯性能分析[J]. 建筑结构，51（4）：65–70.DOI:10.19701/j.jzjg.2021.04.010.

吴丽萍，2009. 建设工程合同管理方法探讨[J]. 中国工程咨询，（7）：42–44.

严玲，赵华，2010. 基于项目治理的代建人激励机制研究框架[J]. 科技进步与对策，
　　（21）：13–17.

枣林，王盈盈，王守清，2022. 展览项目管理组织和流程协同研究[J]. 项目管理技术，
　　20（7）：24–29.

张舒爽，2021. 关于建立组合式博物馆陈列布展工程费用审核机制必要性的分析[J]. 文物
　　鉴定与鉴赏，（19）：148–150.

周鹏，张明亮，李红喜，等，2017. BIM技术在醴陵国际陶瓷会展馆机电工程施工
　　中的应用[J]. 土木建筑工程信息技术，9（6）：48–54. DOI:10.16670/j.cnki.cn11–
　　5823/tu.2017.06.08.

周平，2012. 项目管理办法在工程管理的应用[J]. 煤气与热力，32（1）：82–84.

周志忍，蒋敏娟，2013. 中国政府跨部门协同机制探析——一个叙事与诊断框架[J]. 公共
　　行政评论，6（1）：91–117，170.

朱雪梅，2019. 浅谈公益场馆陈列布展项目投资控制[J]. 中国市场，（24）：34–35.

ANSELL C, GASH A. Collaborative governance in theory and practice[J]. Journal
　　of Public Administration Research and Theory, 2008, 18(4): 543–571.

FACONDINI M, PONTEGGIA D. Adaptation of a large exhibition hall as a concert
　　hall using simulation and measurement tools[C]//Audio Engineering Society
　　Convention 134. Audio Engineering Society, 2013.

GOLDSMITH S, William D. Eggers. Governing by Network: The New Shape of
　　the Public Sector[M]. The Brookings Institution Press，2004.

KATZENBACH R, T, J. New Exhibition Hall 3 in Frankfurt–Case History of a
　　Combined Pile–Raft Foundation Subjected to Horizontal Load. International
　　Conference on Case Histories in Geotechnical Engineering. 2004.

MENGES A, SCHWINN T, Krieg O D, et al. Landesgartenschau Exhibition Hall[J].
　　Interlocking Digital and Material Cultures, 2015: 55–71.

MÜLLER R, TURNER J R. The impact of principal–agent relationship and contract
　　type on communication between project owner and manager[J]. International
　　Journal of Project Management, 2005, 23(5): 398–403.

SONG L W, MEI Z. Solutions to Non–Conforming Fire Compartment of an Exhibition
　　Hall[J]. Procedia Engineering, 2013, 52: 325–329.

WEBER E P, KHADEMIAN A M. Wicked problems, knowledge challenges, and
　　collaborative capacity builders in network settings[J]. Public administration
　　review, 2008, 68(2): 334–349.